U0031114

HANNO RAUTERBERG 朱紀蓉等／譯

建築問答集
國際建築名家訪談錄
TALKING ARCHITECTURE
INTERVIEWS WITH ARCHITECTS

HANNO RAUTERBERG　朱紀蓉等／譯

建築問答集
國際建築名家訪談錄
TALKING ARCHITECTURE
INTERVIEWS WITH ARCHITECTS

藝術家

目錄contents

數位現代主義
為何建築受到空前的歡迎

對現代主義建築師而言，沒有什麼是不可能的。他們企圖抽乾地中海海水讓非洲和歐洲大陸重新結合。他們設計浮在天空的城市、還企圖以時髦的玻璃材覆蓋阿爾卑斯山，在火星上蓋花園洋房。他們相信烏托邦，而且相信他們建築足以改變這個世界。他們相信，透過建築作品──雄偉的玻璃高塔、或是螺、蘑菇形狀的怪房子，還有色彩繽紛的幽浮形狀建築，可以為這個疏離、且難重重的世界帶來和平。他們夢想一種「屬於未來的共同建築」；並且認為由足以建構一個公正、美好的社會。

而今，這個關於未來的建築大夢業已幻滅。關於早期現代主義的理想分，還有諸如路克哈特（Wassili Luckhardt）、夏隆（Hans Scharoun）、托（Bruno Taut）等建築師在幾乎一百年之前所使用的大膽建築語彙所建構的那新世界，幾乎已經不復存在。此間不再存在所謂的前衛建築語言，可在此資本義盛行的時代提供另外一種選擇。也沒有人想革命。然而，令人驚訝的是，建的世界竟然發生了前所未有的激進改變。那些高瞻遠矚的建築師當初所夢想的偉玻璃高塔、海螺形建築，還有幽浮等建築，如今可是為數不少。也許，要把中海的海水吸乾還得等一陣子；然而，近年來，舉凡博物館、足球場、歌劇院辦公大樓等建築，一件比一件精彩，令人目不暇給。其中許多作品是如此引人目，讓人感覺它們有一股蓄勢待發、即將起飛的感覺。其他的作品，有些看起像廢棄物、有些則是光鮮優雅或是宏偉崇高。同時，作品與作品之間相得益彰產生共鳴效果。前衛建築似乎已經大獲全勝。

那麼早期那些眼光遠大的建築師除了想要改變大眾、讓作品贏得大眾的喜之外，他們還想要什麼呢？他們的希望似乎要實現了，人們湧入他們的新作中，穿梭其中。建築變成最時髦的玩意兒，那些受崇拜的作品出現在光鮮的尚、風格雜誌、廣告和影片片段中，幾乎可以說是到處都有。而且，非常多人望親自看到這些建築。人們甚至前往那些不太知名的地方如渥爾斯堡或是瓦斯，為了要說：「我看過哈蒂的作品」、或是「我看了祖姆特最新的作品」。

早些時候，也有同樣知名的建築師，他們的理念深受歡迎，所設計的作品特別限於某一城市或是某一區域，而是擴展到國外很遠的地方。現在，這類的

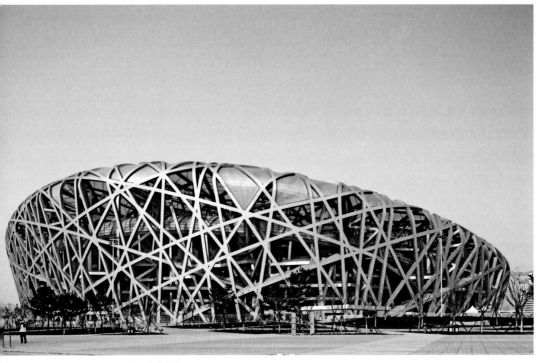

奎茲・赫佐格＆皮耶・德穆隆　北京國家體育館　2008

築作品稱作明星建築作品，刻在石頭上的註冊商標。拿中古世紀作比擬，來自法國、托斯坎，以及德國地區的厲害工匠打造了精良的教堂、市政中心，他們的建築風格形塑了整個區域的景觀。20世紀的舞台，則是如柯比意、凡德羅、萊特等建築師，周遊世界各國，他們強而有力的建築發展出「國際風格」。但是，要到1980年代，建築師才在小眾中得到一種英雄式的、明星式的地位。

從那時起，「明星建築師」經常出現在雜誌、報紙中，形成一種令人驚異的現象。沒有人會說瑪丹娜是明星歌手、或說布萊德・彼特是明星演員。他們就是完完全全的明星，不需要畫蛇添足。建築師不同，他們受歡迎的程度不如那般，因此「明星」這個用語是相對的字眼，指出那些特別建築師在專業上的重要性和知名度，即使那些建築師──諸如蓋瑞、李伯斯金，以及庫哈斯──在機場入境的時候，不會有追星族在那裡等待他們的出現。事實上，這些世界級建築師的明星級程度遠不及瑪丹娜或布萊德・彼特，而這完全不是因為他們沒有出DVD、CD或小說，也不是因為他們的作品不能在街角的店裡或網路上買到。

但是，這些建築師正因此變得炙手可熱──特別對那些付得起他們費用的客戶而言。這些建築師跟藝術家很像的地方在於他們的作品僅有一件、不能被複製、或是另外蓋一棟一模一樣大小的作品，而且必須是很有錢的人才付得起。沒錯，這個世界上有成千上萬個建築師，理論上，有不少建築師可以設計出一模一

樣的博物館、歌劇廳或是機場。但是，到頭來，那些計畫都到了明星建築師的手上。因為雇用這些建築師的人得到的不只是設計，還有透過這些設計，得到國際重要性與頂級尊貴的可能。國際知名的建築師真的是非常少，那些建築師組成的俱樂部小而溫馨，真正的會員數大概也只有二、三打。那個俱樂部幾乎所有的會員都是男性，大多數來自西方，尤其是歐洲，而且他們大多數的時間都在搭飛機，從北京到杜拜、墨西哥市等。想要跟他們見面或是想要跟他們說話的人，不是得很有錢就是要很有耐心，或是兩者都要有。

　　我得花數個月，有時候超過一年的時間，才能敲定訪談這些建築師的時間，而這些訪談，是為德國《時代週刊》藝術版專欄所寫。很顯然地，有些建築師不習慣深度訪談，因為他們坐在那裡，得好好地想他們在做的是什麼，他們希望達成的是什麼，他們是否覺得自己的作品有說服力──簡而言之，他們到底為了什麼而設計建築作品。

斯諾赫塔　奧斯陸歌劇院　2008

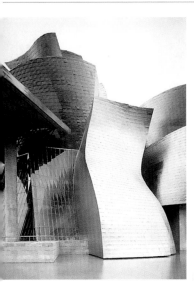

法蘭克·蓋瑞　畢爾包古根漢博物館　1997

　　他們的建築有什麼貢獻？現在仍有所謂的「前衛」這種東西嗎？他們可以用建築改變這個世界嗎？這些都是一再出現在這些訪談中的大問題。他們設計的結構所達成的目的也是一直出現的討論主題。他們的作品只是大型雕塑嗎？或是只是給那些受過良好教育的人看的？還有，20世紀初那些先知先覺的建築師所夢想的，的確是可能的嗎？建築師能夠影響很多人，讓城市重生，甚至讓建築本身變成一種轉變的象徵嗎？

　　有時候，他們真的就達到那些目的，例如畢爾包那個位於西班牙北部的破敗城市，1990年代後期興起的一連串非常棒的建築，即是一例。當然，現代主義在之前已經出現了非比尋常、非常受歡迎的建築，得到非常多的報導。尼梅耶把他充滿動能的建築化為巴西景觀的一部分，烏特松的歌劇院變成那片大陸上的一座地標，班尼許和奧圖用慕尼黑奧林匹克公園溫和逗趣的建築激發人們的想像力，不過建築成為一種受歡迎的活動、建築師化身為某種救星，還是從蓋瑞畢爾包古根漢美術館的那隻銀色生物開始的。

　　畢爾包當初似乎已經無可救藥，每件事物都是灰暗、破敗，鋼鐵工業沒落、造船工業亦然。舊式的工業還興盛的時候，畢爾包跟著興盛：但是，一旦舊式工業沒落，許多工廠就得關閉，造成非常多的失業，而且有很長的一段時間，失業工人幾乎沒有希望再找到工作。然而，後來市政府決定要讓文化工業替代重工業，隨後蓋瑞的美術館建築就成了轉變的象徵，像是一道新曙光。

　　如今，畢爾包成了一則神話。自從美術館開幕以來，吸引了一千萬以上的遊客到巴斯克地區朝聖。即使參觀的人數已經顯著減少，仍有許多遊客到此一睹這個非常耀眼的建築。受注目的不只是蓋瑞的建築，而是整個城市因為一座新美術館

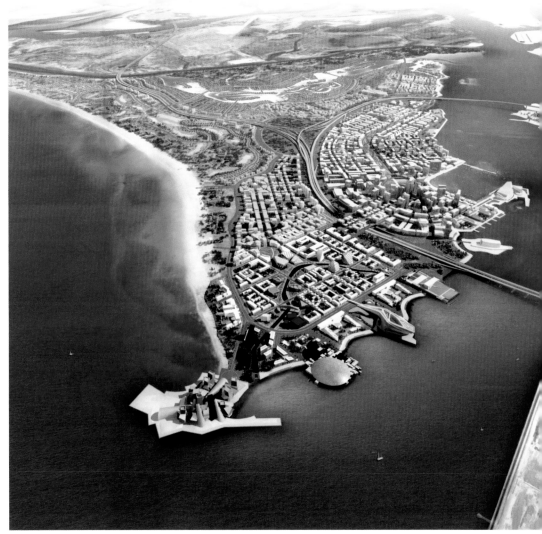

阿布達比和法蘭克‧蓋瑞、尚‧努維爾、薩哈‧哈蒂和安藤忠雄所設計的建築

和其他一些建築計畫得到改變、新生及創造出五千個就業機會的故事。不用說，
參觀畢爾包這件事情本身，就是整個成功經驗的一部分。從那個時候起，許多國
家的許多城市都想要複製畢爾包的成功經驗，波斯灣的阿布達比希望能夠複製畢
爾包效應，而且設計規模更加地龐大，正在規劃中的不只是一處仍是由蓋瑞設計
的古根漢美術館，還有另一座由哈蒂設計的博物館，以及安藤忠雄、尚‧努維爾
（Jean Nouvel）、諾曼‧福斯特的作品。如此一般的大型計畫顯然宣示著建築
如今是改變的動力，應允了新事物的來臨，正如同1920年代所發生的一般。

　　無疑的是，現今和當時前衛的差異相當明顯。那個時代特殊的計畫遠遠超越了刺激經濟的層面，他們的企圖並不是要宣傳一座城市或是一個國家，而是創造一個新的社會。這是為什麼許多評論家看到這些刺激感官的新建築時，認為這是對建築全然的背叛。對他們來說，一個「明星建築師」創造的只有虛榮和膚淺的門面，門背後什麼都沒有。對於一個明星建築師而言，所有的價值都是關於展現、作秀。圖像──以及最終這些圖像是否適合當作某種宣傳──是唯一一件重要的事。建築物是否符合當初興建的目的，完全是次要的。明星建築師非常地自我中心，他們的建築作品像是來自外太空，跟城市格格不入。這些建築是利己式的，它們是用來提升那些「喔！實在是太棒了」的建築師的名聲。就獨特、單一性而言，明星建築師隨便就設計出很多怪異的作品，不論當地環境，就把它們倒在世界各地。因此，評論家對此感到惱怒，是常有的事。

　　從許多方面來說，評論家的惱怒不是沒有理由的。有些建築師太過專注於美觀，完全在只屬於自己的設計世界，把作品當作是他們自己天才的展現。但這種情形可能不論是不是明星建築師都會發生，而通常變來變去，他們都不脫同一套。不論這些明星建築師是艾森曼、李伯斯金、包盟或是祖姆特，他們都是在冒險中得到快樂，從設計獨一無二的作品、找到「他者」，甚或在矛盾中找到快樂。然而，他們都知道限制何在，知道自己必須依賴案主，知道科技的限制，而且並不把建築當作一種展現更高的自我的方式。相反地，建築並不是關於他們的自我，而是關於別人的自我。他們希望大眾能夠受到建築的感動，能在那樣三度空間的體驗中感到充實──無論這樣的體驗是關於氛圍的、還是美感的。

　　當然，這麼說並不表示建築師抹煞自我，把客觀的目標和功能當作他們的唯一目的。當他們建造作品的時候，他們同時也在展現自己的個性。雖然很多建築師──例如庫哈斯的作品，主要是展現他們設計的邏輯，並把這樣的邏輯實現在石頭上；然而事實上，就算是公共性最強的建築也有它屬於最私人的核心面，而且每一件事物都展現了建築師個性的某一部分，本書的訪談即可見一斑。有時候，作品展現的可能是建築師渴望受到崇拜，有時候甚至可能是對於宏偉過度想像的結果。至少，對於那種菁英建築師來說，他們作品必定展現出相當的自信。但是，更重要的是各個建築師如何看待這個世界，以及他們在這個世界尋找的是什麼。是如同祖姆特一般，關於寧靜和離世？還是如艾森曼一般，關於自我潛意識的深度？是如蓋瑞或是班尼許，關於童趣？還是如安格爾斯（O.M.Ungers），關於一種崇高、永恆的原則？還是像庫哈斯一般，關的是暫時性的樂趣、打破規則，以及重新定義重點？

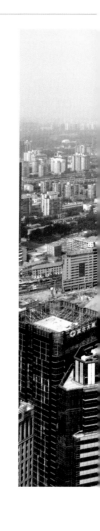

用心理學的取向分析建築，並沒有什麼幫助。然而，很顯然地，大多數的「明星」建築師絕對不是隨波逐流、墨守成規者。他們之中，許多是1968的那一世代、在反叛的年代中長大成人。常有的是，他們的設計太過激進，是如此的不實際，因此只能在紙上實現，甚至完全不能實現。有很長的一段時間，哈蒂、李伯斯金、庫哈斯、蓋瑞，以及艾森曼的作品被認為只是精緻的理論或是令人驚訝的繪圖作品，隨即埋在歷史中，因為案主無法跟這些人一起冒險，無法預測跟他們合作之後的結果是如何。大多數的人認為這些建築師的作品只是一種結構，反映出建築師深奧難懂的內在，同時穿著20世紀末期的時尚哲學，一下來一點解構理論，一下來一點後結構主義。

設計今日主要作品的建築師，他們的設計經常因技術原因而被認為不實用，這些建築師也被認為是雄心壯志者、騙子，還有情感的工程師。文化的悲觀主義者對此真的是無話可說了。這個悲觀主義者會說，我們的社會變得如此地著迷於感官刺激、對名人過份著迷，因此建築作品一個接著一個地、裝上恐怖的外殼。建築淪喪了、它成為全球性籌辦大型活動的行業。

以上固然是看當今建築的一種角度，另外一種角度是對此現象感到驚奇，甚至覺得愉悅，因為建築在思想上空前地開放，有很多人願意擁抱這些極端的、不熟悉的、實驗性質的建築。雖然這不是早期的前衛建築師得到的勝利，但無疑地是1968這一代建築師的勝利。我們的社會變得比較自由、容忍，甚至比較藝術，能夠接受非主流、甚至對建築師打破規範感到非常高興。

對我而言，似乎人們真的改變了，真的是隨著或是因為建築而改變了。當然，20世紀初期的前衛建築師關心的是非常不一樣的事物，他們夢想的是一個全新的人，這種全新的人，從資本主義的疏離和箝制中徹底得到解放。顯然地，這樣的解放如今仍頗遙遠。然而，從小範圍來說，很多事物的限制都變得寬鬆或是得到解放，建築就是一種體現。人們變得很有彈性，接受新方式、瘋狂地旅行、對大型活動及特殊事件的渴望到了一種不尋常的地步。他們喜歡改變的步調、喜歡自由的感覺、喜歡不論何時何地都能夠被聯絡得上。他們不喜歡被綁住，不喜歡被婚姻、宗教綁住、也不喜歡被社團綁住。跟別人不一樣，是一件非常重要的事情──雖然每個人都是這麼想。

這種全新的人所在的世界，比以前小得多，同時又比以前大得多。比以前小得多是說：網路、廉價機票，還有一般所說的全球化，縮短了距離。比以前大得多是說：資訊不斷地增加、原本同質的社會變得越來越分裂。也就是說，擁抱這個新世界，變得是一件既比以前簡單，又比以前困難的事情。這兩種面向大約都

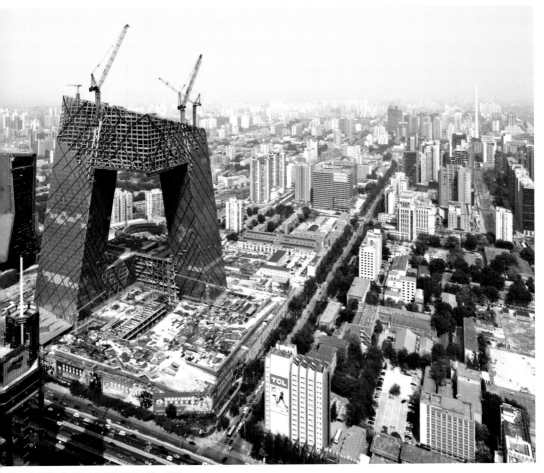

雷姆‧庫哈斯　北京中央電視台總部大樓　2008

和電腦科技有關，電腦縮短了距離，大大地擴張了知識領域。

　　若人們的世界觀沒有改變，那麼這些壯觀的明星式建築大概就不會一窩蜂而起。這些建築呈現出改變，在技術和社會的面向都是如此。這些建築是數位現代主義的象徵，這些建築得以設計和建造，完全要歸功於新的軟體。同時，它們的成功也要歸功於全球化了的社會。

　　許多人喜歡這樣的社會，享受它帶來的好處，然而，這樣的社會也經常帶來失落。人們對於數位現代主義中瘋狂的創新技術感到驚奇，但是不太能跟得上。不管是手機、數位相機或是汽車引擎，每一樣之前用機械製造的或是可以明瞭的事物，現在都變得抽象、看不見，也摸不到了。過去，人們可以自己檢查汽車引擎發生什麼問題，但是現在，引擎都是由晶片控制，用電腦來修。類似的是，在微型處理器和儲存空間的時代，大多數的事物都電子化，都存在黑盒子裡面了。

　　相對地，建築並沒有消失。恰巧相反，那些受歡迎的、像是雕塑作品的建築，強調的反而是它們實質的存在。於是，兩件平行的事情在這樣的建築作品中融合。一是這些建築滿足了虛擬化和進步的需要，目前所有偉大的結構都是電腦和尖端思考兩者結合的結果。它們是模擬下的結果，也是探究目前電腦科技極限的展現。沒有電腦的幫助，有些圖根本畫不出來、有些數字也不可能算得出來。

　　另一方面，這些建築同時也是因為對穩固和永久性的需要而生。建築把一個去感官的微型世界，轉譯成一個可以親身體驗的大型世界。沒有哪一種模擬可以像建築一般，在現實中如此地震撼人，而這個因素是那些像雕塑作品的建築受到如此不尋常歡迎的重要原因。數位科技在其他方面講求的是加速，它是短暫而真心想要超越自己的，那些儲存的媒介像是CD等，很少有超過三十年以上的壽命，而在建築中它就成了永久性的驚人形式。從這個方面來看，建築受到整個世界的數位化之賜，不只是技術方面的；建築從電腦上受惠甚多，最重要的，電腦改變了我們對時空的認知。

　　許多社會學家甚至認為，在數位的現代主義中，真正的空間、我們至目前為止認識的城市，會變得多餘。在那個充滿資訊交換、聊天室的世界，已經不再需要諸如街道、廣場等老式的事物。人們移動得越來越頻繁，因此大的建築計畫只是礙手礙腳。他們說，你在哪裡──不管是紐約還是非洲的提布土（Timbuktu）都不重要，重要的是有手機、隨時可以上網。地點的重要性已經被克服，同樣地，空間的重要性恐怕也將被取代。

　　但是以上只是真實的一部分，因為社會的向心力越強，越多人移動頻繁、感覺沒有根的話，那麼對於回饋的需求就越高，同樣地，那些強調自我空間的重要性比什麼都重要的建築，也會越受歡迎。三度空間中的存在成為一種非常重要的體驗。自從我們喪失對於真實空間的感覺後、感覺紐約和提布土就像是在隔壁後，對許多人而言，城市與城市之間看起來越來越相像，充滿了一樣的精品店和商店，門面也一樣，可以互相置換。在這樣的情形下，對於真實性、獨一無二性的要求就會越高──也就是說，那些與眾不同的建築就會受歡迎。

　　因此，建築以不同的方式體現全球化。它是由建築師和業主所創造，他們的計畫是全球性的，目標鎖定在全世界移動頻繁的人們。同時，建築提供某種反全球化的元素，因為許多數位現代主義所捐棄的，在全球化中找到實體的形式。這種建築反映出一種把個人主義提高到物慾崇拜的層次。沒有任何事情比獨特出眾更重要，每個人必須要有個性，這種情況似乎同時適用於人和建築作品中。但是，在新的數位建築中，不僅僅是個人主義被象徵化。至少在現在，彼此同意與

共享經驗仍是很重要的事。而這正是這些建築應當發生的效果，它們要去創造一種共同的經驗，被所有人認同的經驗，讓越多人參觀越好。同時，這些建築的目標是空降一種集體認同，成為超越其眼前功能的象徵。最終，個人的覺醒和共同的覺醒似乎以一種奇特的方式相輔相成。

因此，任何人如果認為這些建築只是為了那些吹毛求疵的文化觀光客蒐集各種受歡迎的照片，而發生在三度空間的事件，那麼他們忽略了大多數建築的本質實際上是充滿辯證的。建築的數位現代主義會如此成功，是因為它處理了許多的失落與恐懼。當然，這類的建築無法被提升成為一般性的法則。如果每個小辦公室大樓、游泳池和工廠都亟欲與眾不同，那麼城市就成了一個展示奇特事物的秀場。只有在規則仍被遵守的情況下，打破規則才會帶來正面的效果。

但是對於大多數的「明星」建築師而言，這一切並不只是不計代價地展現功能與形制的設計，他們更有興趣的是如何透過建築建構一個更特別、更好的人生，或是說，要怎麼樣為一個改變了的世界想出更好的計畫。我們為什麼而建？這不只是一個技術和美學的問題，同時也是一個社會性的問題。

從本書可以瞭解建築師在這個問題上的關注。大多數的建築師對於目前的狀況並不滿意，他們仍希望能透過建築作品來塑造、發展，並且影響事物。但是，他們的作法不像從前前衛建築師那般熱切，他們不再以為自己像是以拯救大眾為己任的騎士。然而，許多建築師仍有理想，相信這個世界是可以改變的──只要這個世界也相信自己能夠改變。 ﹝翻譯｜朱紀蓉﹞

建築問答集

二十位建築師訪談錄

希索·包盟
Cecil Balmond
世界上所有的文化都遵循數字的準則

　　沒有他，許多在我們這個時代最好的建築師就求助無人。他們需要他的意見、他的主意、他的好奇心，更不用說還有他認為所有事情都有解決方法的信心。例如，他和庫哈斯、李伯斯金兩位合作了許多的計畫。希索·包盟經常出差，但是他並沒有受到這種忙亂步調的影響。即使是我們在他倫敦的辦公室見面時，他也非常平和。他很高興地聊了許多自己的事情：他生於1943年，先住在斯里蘭卡，接著隨家人搬到奈及利亞，之後到英國讀書，成為結構工程師，並且很快地成為奧雅納公司（Arup）的靈魂人物之一。然而，他最有興趣的是物理，也包括形而上學。他扮演的不是傳統、古典的角色，他喜歡探索其中的空隙，深覺得遊走其中非常自由。同時，諸多的計畫讓他發展出新想法和結構。他最喜歡的計畫是什麼呢？他愉快地介紹里斯本的世界博覽會和他與建築師西撒（Siza）合作、非常棒的屋頂。接著他興奮地介紹最近在葡萄牙蓋的一座橋。沒有人在意他到底是什麼。建築師？結構工程師？設計師？實然，他是個自由的靈魂。

包盟先生，你最喜歡建築的哪個部分？

你是說最嗎？紙。我喜愛紙。一疊厚厚的紙，還有一支筆，我就滿足了（此時他翻著桌子上幾張紙）。你看，在像這樣的一張紙上我可以做所有的事情，我可以亂畫、可以設計東西、可以作曲、可以寫作──真的，什麼都行。

也可以用來計算吧？

為什麼提計算呢？

一個結構工程師不是需要計算？

喔，那麼我想我不是結構工程師。我不太知道自己真正的身份。然而，老實說，我挺喜歡這樣的情況。我不需要每天早上九點鐘就開始坐在電腦前面，開發新的合作計畫或是諸如此類的事情。我可以善用這些紙。我也可以藉此聽見我內在的聲音，憑我的直覺與感覺做事。

你是情緒導向的工程師嗎？

（笑）嗯，是可以這麼說。然而，當然了，所有的事情總是關於建築，只是以不尋常的方式進行。你看，很多結構工程師有興趣的主要是結構，要設計出最窄瘦的、最高的、最輕的或是最長的，而這種締造「最怎麼樣」的紀錄，是一種癮；而且似乎沒有人會去想這些到底對什麼有助益。

那你覺得呢？

二十年前，我還屬於那些要設計出「最怎麼樣的作品」的工程師，我認為精進技術此事的本身就是目的。我認為所有的問題最終都能克服，只要你努力不懈地發展、精益求精、朝目標邁進。那就像是尋找真理一般。例如，就像是物理學家認為，在不久的將來他們會了解這世界──甚至這宇宙──的法則與運作，這就大錯特錯了。

怎麼說呢？

就拿當今物理界的討論來說好了，不確定原理、混沌理論或是複雜理論，早就跟舊時代主張萬能的老式幻想分開了。然而，這樣的現象還沒有被多數的結構工程師接受。這些工程師仍舊依照19世紀的邏輯。

你的意思是？

幾乎所有高科技的建築都是由機械決定，主要是起重機的技術，諸如起重機機柱、電纜、架樑和起重臂等。每個問題都有清楚的解答──那是那類建築所傳遞的訊息。講求效率是唯一的目標。

這有什麼不對嗎？如果建築師能夠把功能性多考慮進去的話，許多業主都會很高興的。

（笑）你說的沒錯，房子是不能漏水啦。我並非唾棄高科技建築，我也參與那類的計畫。我同時也對高科技的極限主義建築著迷，例如菲立普‧強森在新迦南（New Canaan）的作品。那棟建築物除了鋼鐵和玻璃之外，什麼都沒有，非常輕盈、空曠開放，令人喜愛。但是之後建築要如何走下去呢？我們要設計跟那樣的建築一樣，但是更輕、空曠開放的作品嗎？我認為那條路走下去是行不通的。建築可以非常多樣、充滿可能性，這是我們應善加利用的。

但是即使是功能性的建築也可以是豐富多樣的。

這一點我就不同意了。就一個規則來說，功能性的建築定義了自身的目的，而且完全去符合那樣的目的。我發現那樣的處理方式太過線性，這也是我為什麼喜歡比較不明確、非線性，以及比較複雜的形式。

佩德羅 & 愛妮斯步橋（The Pedra and Inês footbridge） 孔布拉（Coimbra） 2007

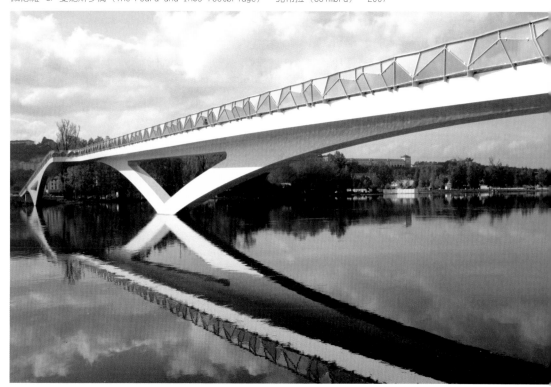

例如？

拿一座我最近在葡萄牙設計的步橋作例子。你可能會認為，橋的目的就是提供A點到B點最快的方式。事實上，許多橋建造的方式，也讓人覺得必須快速通過。但其實人在橋上還有許多其他的事情可以作：你可以逗留不去、可以站哨守望、可以在橋上聊天。因此，我滿足一座橋的通行功能，但是把它設計成鋸齒狀，拉長過橋的時間。這座橋從單一面向，開展成多重面向。這座橋邀請了你、讓你自己去發現它。

那麼到底有什麼可發現的呢？

那當然是無法預測的。最終，你無法掌握結果，只有諸多詮釋空間。這就是重點：我對於那種結果是開放式的建築很有興趣，因為在其中，沒有什麼事情是完全預設好的，其中有無關緊要的、甚至是刻意變動之處。因此，這不僅只是正面的感覺，有時候也包含了沮喪和哀傷。

世界上的沮喪和哀傷還不夠多嗎？

重點不是為了挑釁而挑釁，而是在於發展出一種關聯和參與。我們朝著我們不熟悉的方向發展，試著用新的眼光想像不同的世界。當然，我發現也有像是查爾斯王子的這一類人，會支持老式的東西。那些人希望每一件事情都像以前一樣，所有的事情都不改變。但是，那完全是太過天真的想法。

為什麼呢？如果你看21世紀設計的城鎮和鄉村，你就不得不對於現代建築的悲慘命運感到失望。

我並不是說我們應該滿意現狀，並繼續下去。但是我們不再是活在18世紀，我們的感覺、思想與價值都不一樣了。這是一條不歸路，你知道的。

但是你提倡一種你剛剛才在批判的進步性思考。

嗯，我拒絕接受的的確是線性的進步性思考，也就是說，直接照著現在的方式前進是不正確的。但是我仍然相信我們可以採取螺旋式的、或是蜘蛛網式的發展。人腦的發展也是一樣，如果沒有給它新東西，那麼它就萎縮了。因此，我們不想走回頭路，必須繼續發展。

所以應把建築師當作拿補助經費、從事發展的工作人員嗎？

在某些方面來說，是的。我在進行某個計畫時，總是把這個計畫塑造成一種開放式的過程。沒有什麼是比以現成的方式思考來得更糟的了。我不想事先知道最終的結果應該如何，我想讓自己驚奇。這也是為什麼我透過結構、模式和情緒發展計畫的原因：這又回到情緒方面了。當然，一棟建築必須要是有效率、符合功能，但是我對於人們在建築中的體會、他們喜歡建築的哪一點、建築提供了什麼給他們等，也一樣有興趣。

那不是很平常嗎?

你以為如此,但是建築師和結構工程師不喜歡講到情感,因為情感是無法量化的。他們寧願躲進功能的天地,而不相信自己的直覺,因為相信直覺需要一點勇氣,所以我必須自己摸索。例如,拿詹姆士・史特林(James Sterling)設計的斯圖加特的美術館(Stuttgart Staatsgalerie)來說好了,我們原來設計特展空間時,完全沒有設計任何支柱,除了一個大且寬的屋頂,什麼都沒有。但是,就在思考怎麼處理這樣的結構的時候,我突然有個念頭:為什麼一定要這樣呢?有幾支柱子不好嗎?有這樣的念頭的原因,並不是因為非要它們不可,而是因為這些柱子讓空間有了結構、產生一種氛圍,並且建立一種三度空間的特性。從那個計畫之後,我一直試著保持這樣的原則。我並不想把建築剝到什麼都不剩,我想要添上新事物,讓它更豐富。基本上這就像是哥德式的教堂,融合裝飾和結構一般。

也許,畢竟你是最像查理斯王子的那一型。

你的意思是?

他痛恨標準、一致的建築,強調建築的氛圍和靈魂,這就像你一樣,不是嗎?

我想傳統主義者喜歡採用過去的古典風格,因為那樣比較溫馨、和平、安靜,並且提供安全感。

你不想要那樣嗎?

不,但是那可以當作靈感,我指的是以新的方式帶來驚奇。不舒服的、憂鬱的、甚至嚇人的感覺,有時候也是建築的一部分。

嚇人的感覺?

是的,就像建築史上,新的理念通常被認為是醜陋的,因為這些理念不追隨主流。拿倫敦的聖保羅大教堂當例子,那個龐大的教堂在三百五十年前落成的時候,把多數的人嚇壞了,因為他們習慣尖塔的設計,認為圓頂就是個恐怖、陌生的東西。這個教堂今天在倫敦的都會景觀上仍像是一個怪物。但是正是因為如此,它深受大眾喜愛。許多大型計畫亦是如此,它們打破制式、傳統,到後來我們變得喜歡那種奇特,而且對此覺得高興。

聖保羅大教堂可作為一個好建築的模範嗎?

(笑)當然不,那樣說的話,我就是在胡扯了。我也並非在說,每個建築都要與眾不同。即使如此,我仍要說,好的建築從來不只遵守某種法則,它提供了許多不同的氛圍。一個好的作品有黑暗面、有光明面,可以令我們感到沮喪,也可以振奮、提升我們。變化越多越好。

所以那個原則是多樣性。
完全沒錯。

為什麼你覺得這一點這麼重要呢？
因為一個沒有變化、沒有驚奇或是沒有矛盾的人生，是非常乏味的。我深信建築中那種激發的能量。

然而，你的辦公室位在普通到不能再普通的地方，但是你在這裡可以如此地有創造力。
即使是一個平凡無奇的建築也能夠達到它的目的，這是無庸置疑的。但是，也許在一個設計很特殊地方、一個我比較喜歡、比較能夠刺激我的心力的地方，我會變得比較多產吧。

建築有那樣的效果嗎？
有的。拿音樂的力量來作例子，音樂可以啟發我們，令我們神清氣爽、精神振奮。例如，我喜歡邊工作邊聽巴哈，他的大提琴組曲真是太棒了。好的建築作品也可以達到同樣的效果。

那麼，你應該趕快搬辦公室？
但是要搬到哪裡呢？如果要那樣的話，得把一半的倫敦拆掉重建才行，我沒有錢這麼做。（笑）我個人也沒有辦法買得起這裡的房子，因此我住的不是自己喜歡的房子，而是傳統的舊建築。能夠在這裡設計一棟建築作品，把我的點子放進去，我就很高興了──例如，像是為蛇形藝術設計的那個館。幾年以前的夏天，伊東豐雄和我一起設計了它的夏季展館，非常受歡迎。那個結構是全新的，與眾不同。

我們不是已經有太多與眾不同的東西了嗎？或多或少，每個旅館、每家店、每棟辦公大樓都要與眾不同，而都會的整體性就被眾多與眾不同給犧牲了。
如果你說的是那些要引起感官刺激的建築的話，那是沒錯。事實上，那樣的建築太多了，它們歪斜、亮眼的正牆遮住了它們的平凡。多虧電腦，那些形狀瘋狂的建築現在越來越容易蓋起來。但是我說的不是那一類的建築。我有興趣的是那種與組織關聯的空間，那些空間可以改變人；我也有興趣瞭解人住進去之後，生命所發生的變化。例如，我希望有一天能夠設計一座醫院，剛開始的時候，這座醫院的外觀形狀是怎麼樣並不重要，我想要探索的是醫院如何運作、它裡面的規則是什麼，以及這些規則如何可以透過不同的空間結構進行調整、得到改善。我喜歡和我的合作伙伴、像是雷姆、丹尼爾和豐雄等，進行那類的計畫。

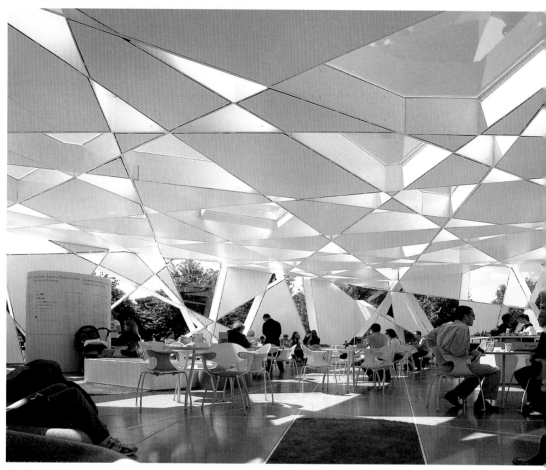

伊東豐雄和希索‧包盟　倫敦蛇形藝術展館　2002

你是說庫哈斯、李伯斯金和伊東豐雄嗎？
是的，我很感謝他們給的許多建議，我們經常交換意見、互相刺激。我和庫哈斯合作超過二十年，這個經驗與合作關係實在非常棒，並且帶來非常大的啟發。

你和這些建築師合作的許多作品都非常的像是如門德爾松（Mendelsohn）、托特（Taut）和芬史特林（Finsterlin）的前衛設計。當然，差別在於1920年代那個時候，人們以為他們正在透過建築、建造一個新世界。
我仍有那樣的信念。

你是說真的嗎？
OK，我知道那樣說是很大膽的。而且並沒有聽起來那般了不得。我們假定是，比如說，我們現在在規劃一座大樓，那麼一定得清楚我們現在想怎麼住，以及以後想怎麼住的問題。我們與這個世界的關係是什麼？我們又要如何形塑那樣的關係？例如，我們可以從建築中學到什麼，是處理複雜和模糊不清的事物嗎？當我們提出這樣的問題時，世界就開始改變了。

這樣的樂觀是來自何處？
嗯，我的人生經過許多變化，而且多是痛苦的，但是每個經歷都讓我成長。我在斯里蘭卡長大，那裡的文化和這裡差異很大。之後，我們得搬到奈及利亞，又是另外一個世界。後來我到英國讀書，一開始時，我很受西方的理想、也就是理性主義吸引。

但是熱情沒有持續很久。
錯，它持續了很久，我仍然熱中於講求清楚和精確。這是為什麼我喜歡巴哈和他清楚的結構的原因。但是我喜歡這種清楚的程度，跟我喜歡其中魔力的程度一樣。他的音樂中也總是有著某種無法解釋的東西、一種無法解釋為什麼會吸引你的東西。這種理性和非理性構成了他的音樂，而我希望我的設計也能如此。

你的意思是，東西文化能夠在你的作品中遇合嗎？
是的，我是這麼認為的。我花了一段時間重新發現我與亞洲的淵源，但是今日我把這樣的淵源當作一種長處，也就是說，我不堅持在某個清楚的認同上，而能夠接受許多不同的面向。這和雷姆一樣，對了，他也有一點亞洲淵源。

因為他在印尼度過童年？
是的，對我們兩人來說，那是個我們可以挖掘的大寶庫。我們不擔心複雜或是暫時性的事物，也不害怕變動。我們並不想在作品中建造一種永遠的秩序感。

而且你一直在處理數字。你從來沒有從結構工程師跳到建築師這一行。

你低估了數字。數字雖然很清楚，但是它們有自己的魔力。

你的意思是？

拿質數作例子好了，它們的魔力在於大家對它們尚不是全盤瞭解。我發現，世界上的文化不管有多奇特，都遵循數字的準則。既然每個人都同意關於數字的種種，那麼我為什麼不應該執著於此呢？

數字的世界和情感的世界對你而言是對立的嗎？

我相信數字帶給我自由，這樣的自由讓我得以聽見自己的情感。重點是，建築師經常為大眾所矚目，他們必須要打廣告、受評論、吸引眾人目光。許多建築師都是販賣自己點子的超級業務員。但是作為一個結構工程師，我樂於在幕後工作。而且我非常習慣抽象思考，探索那些和商業世界的膚淺格格不入的東西，提出基本的問題。唯有這樣，才會發生令人驚奇的好設計。這其中部分是由於理論、抽象的快樂，同時也可以隨時在實踐中試探理論。

可以再說清楚一點嗎？

嗯，道理很簡單。例如，我有時候把吉他帶到事務所，彈點弗拉明哥曲調、教同事彈吉他等。一個結構建築師的辦公室裡面發生的事情實在是難以預料的。（翻譯｜朱紀蓉）

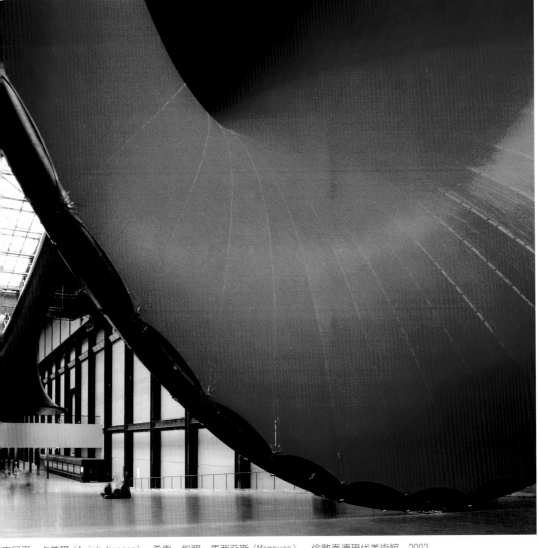

安尼胥‧卡普爾（Anish kapoor）、希索‧包盟　馬西亞斯（Marsyas）　倫敦泰德現代美術館　2002

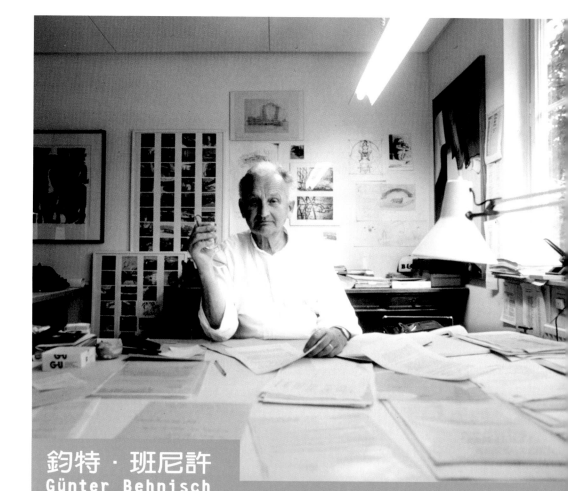

鈞特 · 班尼許
Günter Behnisch
建築是我們展現處理自我及這個世界的方式

　　他的年事已高，必須用枴杖，說起話來有一點困難。但是他耳聰目明，不時帶著慧黠。我們約在他的辦公室見面，多年以來，他的辦公室一直在這棟半木造的房子裡，位在綠意盎然的斯圖加特郊區。他在這裡指揮德國數個最重要的建築案。他的許多員工認為他是個頑固、無情的將軍，幾乎像是他仍有某種軍人味道一般。班尼許1922年生於德勒斯登，是一個潛水艇指揮官，後來成為英國戰犯，因此在斯圖加特學建築的時候已不年輕。但是，班尼許總是有出眾之處，他遊走於建築中，企圖以最優雅的方式展現建築。慕尼黑的奧林匹克設施、波昂的國會議事廳，都是他和他團隊的作品。班尼許雖然是沉默寡言型的人物，但是對這些作品引以為榮。但是他更喜歡他一生中建立的許多學校，透過此，他總是希望能夠提供孩童多一點點的自由，而那些自由在他的一生來說，是如此地得來不易。

班尼許先生，如果你今天回到二十歲，你仍舊想當一個建築師嗎？

大概也想不出更好的工作了。但是，你知道嗎，我的孫輩都要當建築師，這的確令我擔心。我工作過量、幾乎把自己操死，現在身體不行了。想到我的後代要過著這麼累的日子就令我害怕。一定有比較輕鬆的工作──也許當記者吧。（微笑）

是什麼令你覺得那麼累呢？

就拿慕尼黑奧林匹克運動場、還有波昂的國會議事廳來說吧，我們為這些計畫付出的努力之大，真是要人命。而且我們還把那些計畫展現得輕鬆自在一般。事實上，那正是技巧所在──在非常大的限制下，仍把作品建得看起來很自然、不費吹灰之力。

這是怎麼開始的呢？

你不可以把問題帶進辦公室，好讓員工在輕鬆的環境下工作。例如在波昂，我們有一個非常嚴苛的規劃主管，我們把一個同事派到他身邊，讓他很忙。這個同事每個禮拜都去看他，並且和他說：「你的筆記都是錯的」，然後把所有的事情丟回去給他，只是要讓他整個禮拜都很忙。

好讓這個人不要來煩你們，是嗎？

我們的建築計畫需要自由。我們並非只朝著一個清楚的目標，同時也等待、觀察，看看有什麼東西會發展出來。我們經常到工地，有時候會發現缺了什麼東西，接著就改計畫。最後，做出來的結果通常令我們很吃驚。

意思是你讓事情自由發展嗎？

大概不完全是那樣。但是我不認為你可以或是應該控制所有的事情。不然的話，到最後你得到的是一種照本宣科的建築，每件事情都是事先預設好的。不，我的建築是允許矛盾的，它們並不見得要正確，而要是開放性的、有各種可能，即使是在其中發生改變亦可。

也許你這一輩子在建造的是風景，而不是房子。

有可能，畢竟我來自鄉村，在德勒斯登附近一個叫做洛克維茲（Lockwitz）的小村莊長大。戰後我到了斯圖加特，我喜歡這裡山丘和綠樹，就像我喜歡自己的家鄉一般。這裡比較溫馨，不過氣氛和家鄉差不多。因此不管怎麼說，成長自鄉村的背景提供我許多確切的理念。例如你不需要把一個地方用牆和藩籬包圍起來，這裡可以有樹、有河，有四處嗅聞的豪豬等……這樣的景象比較像是我的世界。因此這也是我們的建築作品想要呈現的樣子，那種有豪豬到處嗅聞的感覺。

你的意思是？

我覺得讓風景中的事物──小溪流和山丘、山丘和田野之間發生對話是很重要的。在我們的建築中也是如此，讓事物彼此對話，不期望它們完全照著我的意思去做。

你似乎把事物當作人看待了。

我是這麼覺得。當然，我們希望事物都有個性，可以把它們當作個人一般地看待。這是因為我在看似沒有秩序、不同的材料和形狀中看到自由──這種自由讓事物能自然發展、並解決問題。如果你發現一個多孔的板子或是其他材料已經沒有用途，或是很粗糙，那麼妥善地處理它則是一件好事。

奧林匹克園區　慕尼黑　1972

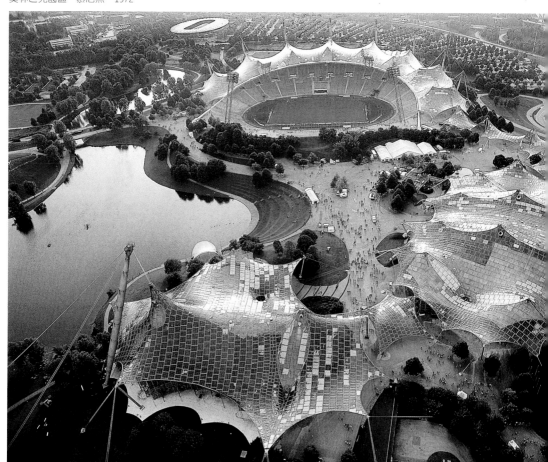

你對於不完美、未完成的事物的喜歡,是從何而來?

既然人是不完美的,為什麼建築就該完美?我純粹喜歡事情沒有完成的狀態。這和文學作品一樣,如果有人把所有的事情告訴你,那麼就沒有樂趣了。如果有空隙,那麼你的想像力就可以得到發揮。那和人們認為的普魯士建築是不一樣的。這也就是為什麼柏林藝術學院(Academy of Arts in Berlin)新建築引起這麼多爭議的原因。市政府要求巴黎廣場的所有建築物都保持一樣的高度,設計也盡可能一樣。這種規定是由上而下的,但是我們的想法是從下而上,建立在事物之間互信的基礎上的。當然,也建立在人跟人的信任基礎上。

但是讓建築符合都市規劃有什麼不好呢?

我想個人主義向來比整齊劃一來得重要。

但不是每棟建築都可以獨立運作吧。

在柏林,這是運用都市規劃來凝聚新的社會向心力的手段。但是我不認為這樣行得通。向心力是不能用強加的,因為它不是從外在生成的。在早期,一個大工匠會自己蓋房子,樓下做生意,樓上是住家,這個房子是他引以為傲的東西。現在這樣的工匠已經不存在了,而且蓋房子多半是為了賺錢。房子所展現的樣子,也是為了要賺錢。當現實出狀況的時候,建築是無法建立秩序的。

聽起來很宿命論。

並非如此,我們要接受這個事實。這不過是自由法則──也就是讓個體做它們自己。如果建築只是聽命行事,那麼它反映不出我們想要的社會。然而,好吧,那些建築的確是我們對歷史,還有第三共和的反應。

你覺得你的過去對你影響很大嗎?

我在戰爭時沒有吃到太多苦頭。作為一個潛水艇指揮官,我比那些在俄國戰場開坦克車的人幸運太多。對一個年輕人來說,出海真是一件非常棒的事情。恐怖的事情是後來我才知道的納粹惡行,那是你永遠無法忘記的,因為你很可能是那些車站的指揮官,負責把猶太人送到集中營。不管你是不是真的親身經歷,沒有人能夠逃避這樣的過去。夜裡,我經常聽到斯圖加特機場的引擎聲,我總是把它跟夜間出襲的轟炸機連在一起。

這些記憶充滿在你的作品中嗎?

我不覺得。不論如何,我從來沒有想過設計反納粹建築。許多人認為我的作品中用到這麼多玻璃是因為我在潛水艇裡面太久了,那是胡扯。我對於光線的喜好來自〈「弟兄們,朝著太陽去、朝著自由去」〉(一首工人歌曲)。」

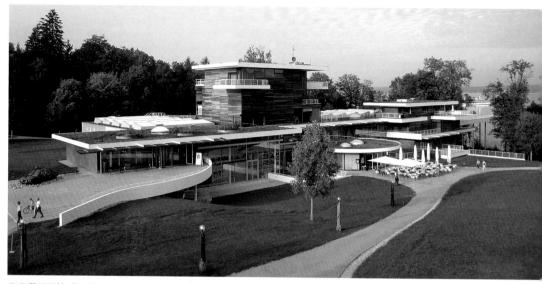

布克漢美術館（Buchheim Museum）　伯恩瑞爾德（Bernried）　1999

你是社會民主黨員嗎？

不是，但我父親是。我父親是個非常自由派的教師，他和我母親總是有些後進跟隨他們，這我還記得。我的社會主義性格可能來自那裡。不論如何，我總是認為威立‧布藍德（譯註：Willy Brandt，1913-1992，德國政治家）及他所鼓吹的「多一點民主」（dare more democracy）非常重要。我也認同卡羅‧史密特（譯註：Carlo Schmidt，1896-1979，德國政治家），後來也認同哈伯瑪斯（Jürgen Habermas）和他所宣揚的憲法愛國主義。

你的建築是不是一種論述理論？

理論是不可以翻譯成建築的，那樣只會得到半生不熟的東西。我們總是非常直覺式地設計作品，所有合夥建築師及事務所員工都有許多自由。你無法和僕人一起蓋出自由的建築。我們事務所裡總是有許多年輕人，他們的活力充沛，帶動整個辦公室。他們先跟著做兩、三個計畫，然後再進一步獨當一面。到那個階段，他們所知已經非常多了，知道什麼會行不通，也不再有勇氣嘗試太自由、太不尋常的東西。

強調標新立異的時代已經過去了，社會的氣氛已經改變。那麼你的建築作品的哲學還有什麼呢？

嗯，新的暴力令我覺得很驚訝。在瑞士興起的幾個案子，例如馬力歐柏塔（Mario Botta）的作品，或是在柏林柯爾霍夫（Hans Kollhoff）的作品，是我覺得很危險的。他們想要在自己的建築作品中掌握所有的東西，讓所有的東西都是長方形的，所有的東西永遠採用天然石頭。就像阿道夫（Adolf Loos），他設計的建築，即使是殘骸都要做到永垂不朽。

這麼說是否太過簡化？

這不是在說建築應該禁用天然石頭，那樣就是胡扯了。令我不喜歡的是這些建築盛氣凌人的味道與傲慢，我覺得那不太民主。

但是真的有所謂民主性的建築嗎？

沒有，但是有從民主觀點設計出來的建築，那些建築並不強制事情應該如何發展。整個關於聯邦政府是否應該從波昂遷到柏林的一連串討論中，經常有人說舊的聯邦政府很不自由、畏縮，那裡的政府建築也是如此。然而，事情剛好相反。波昂的許多事物都是輕鬆且帶有自信的。但是在柏林的建築，全然都是充滿焦慮的作品。那裡的建築中只有「安全第一」的理念，避開所有的冒險成分。重建柏林宮（Stadtschloss）的討論就是一個典型的例子。每個人都說要創新，但是事實上人們很盲目，只能想像過去的事物，不敢冒險。

那種對過去的渴望，也是因為近幾十年來建了太多沒有靈魂的作品的緣故。

是的，我可以瞭解那樣的渴望，和諧和對稱的確有它們的力量，因為，那樣一來事情就在平衡的狀態。我也可以瞭解許多老建築是非常美、非常好的。輕盈的新古典主義風格建築是我可以欣賞的。但是，如同我欣賞詩這個文體及過去寫詩的方式一樣，並不表示我認為現代書信要像寫詩那般。

那麼那些渴望溫馨的人怎麼辦呢，或是說許多的情況是：人們只不過是想要有安全感？

我想你的意思是因為人們內在沒有安全感，他們希望至少外在能夠感到安全。我寧願人們的內心比較自在。如果人們想要溫馨，那麼應該養隻貓。我家裡有兩隻貓，那是很溫馨的。

你無法接受人們對現代主義建築的批評。

我可以接受，只是我不喜歡把建築弄得像古董。

你不喜歡它們的哪裡？

建築是我們展現對待自我和這個世界的方式，而且，不只如此，建築形塑我們的世界觀。當然，那個改變並非一夕之間，但是起初我們覺得很瘋狂的事情，後來就漸漸變得正常而熟悉了。我們對現實的認識會改變，如此，我希望現實本身也會改變。

你的建築作品可以改變什麼？

我不以教育家自居，也沒有太多傳教士般的熱情。我一直反對意識形態至上者，即使如此，我相信某種精神性會完好地保留在建築中，影響人們。那是某種依附其上的情緒，我所追尋的就是這樣一種情緒。

你的意思是怎麼樣的情緒呢？

巴洛克建築──比如巴伐利亞著名的威斯教堂（Wieskirche）或是斯弗比亞（Swabia）的史維弗坦修道院教堂（Zwiefalten monastery），是個好例子。在其中你感到非常自

由，可以翱翔的自由。兩件作品都是在舊秩序被推翻、激進改革的年代建成。是的，如果我們的建築讓你有想飛翔的感覺，那就很好了，至少，只要飛起來一點點就可以了。

是說在新柏林，所有的設計都貼緊地面？

設計總理府的阿克瑟・舒爾特斯（Axel Schultes）是個特別的傢伙。但是他太過強調制式上的東西，讓那裡成為某種了不得的地方，好像總理隨時都可能拿著把電吉他走下階梯一般。喔，還有國會大廈。雖然諾曼・福斯特至少把象徵主義的成分從圓頂中移除，讓它不再君臨一切，但是那裡面有些房間就像是東德火車站的候車室。

我可以感覺你對柏林沒有興趣。

柏林這個主題我沒有特殊的興趣。我是撒克遜人，我們和奧地利總是和普魯士在打仗，而且總是輸。腓特烈大帝（Frederick the Great）那個土匪大大地擴張了普魯士的版圖。我總是比較喜歡奧地利人，而且奧地利人知道怎樣放手，讓事情順其自然地發展。

那一直是你的原則。

是的，發展出來的情況是如此。

而且事情還沒有完全結束。

你知道，關於年紀大了很糟的一點是，你一直以來居住其中的世界會一點一點崩潰，全都逝去。當然，繼續到辦公室是很好的，仍然有很多事情進行著。但是，辦公室的業務也越來越少，漸漸萎縮，合併到我兒子的公司裡繼續下去；這幾乎像是馮塔納（譯註：Theodor Fontane，1819-1898，德國作家）筆下的故事。

你還會許願嗎？

我一直想要買一艘可以釣魚的帆船，這種帆船可以出海，引擎很大，是丹麥製造的。我想弄一艘去地中海，就是我當初潛水艇出任務的地方。真的很奇特，還不到十七歲，我已知道所有的港口：熱內亞、土倫（Toulon）、拉斯佩齊亞（La Spexia）及博尼法喬（Bonifacio）海峽。啊，那真是個非常可愛的地區。對一個年輕人來說，那裡是有意義的，是個可以脫逃糟透了的納粹德國的地方。那裡的法國人多好。若是戰爭沒有發生就好了。

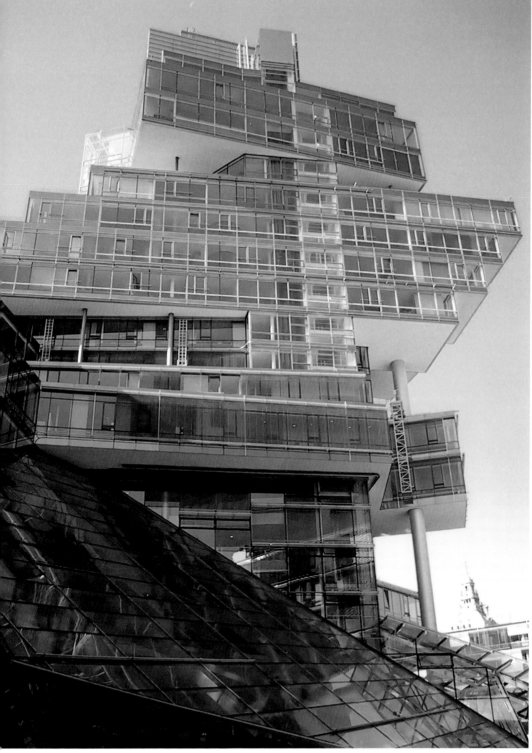

德土地銀行（Norddeutsche Landesband） 漢諾瓦（Hanover） 2002

彼得・艾森曼
Peter Eisenman

對我而言,重要的是他者與差異

　　地點在曼哈頓下城一個頗為破舊的十二樓辦公大樓。大門很小,電梯看起來有點令人遲疑,似乎很有可能一進去電梯馬上會卡住。我們跟艾森曼搭電梯上樓,門一開,立刻是一團混亂──模型、報紙、期刊、檔案到處都是,書架凹陷,東西都蒙上一層灰。艾森曼的同儕菲立普・強森曾經說:「彼得是當今最重要的建築師」、「他是個需要理論的建築師,就像凡德羅需要科技一般。我們都需要支撐的東西。」

　　很久以前,艾森曼就以理論當作其建築支柱。1967年(當他僅三十五歲,剛讀完博士),他成立的不是事務所,而是一間叫做「建築與都市研究所」(Institute of Architecture and Urban Studies)的建築學校,成為建築理論界最具影響力的重鎮。那是建築開始沉澱、反思的地方。1980年艾森曼五十歲時,他才成立建築師事務所。例如俄亥俄州的韋克斯納藝術中心(Wexner Center for Visual Arts)等的大型計畫接續而來。然而,他直到設計了柏林的猶太大浩劫紀念碑才變成國際知名的建築師。在那裡還有其他的地方,艾森曼把時空的感覺引領至一個花園步道中。他和法國思想家德希達(Jacques Derrida)是多年好友,兩人經常論辯缺席的在場、不連續性、遞迴性及自我相似性。即使是現在,艾森曼的理論著作仍比其設計作品的圖錄厚得多。

柏林的猶太大浩劫紀念碑是你最著名的計畫，大概也是因為這個作品引起的許多爭議所致。它怎麼會變成一個爭論話題呢？

嗯，我希望有更多的爭議和辯論。如果每個人對這個作品都一下子就很高興、很滿意，那麼我一定做錯了什麼。

你是故意要令人不悅嗎？

不是的，我是要引人不安。也許就像是卡斯巴‧大衛‧菲特烈（Caspar David Friedrich）的作品，令人感到不安一般。他的作品很美，但是同時其中有一股詭異的氣氛，可以讓你失去自我，感到孤寂。猶太大浩劫紀念碑這件作品也可以有相同的效果。如果你穿梭於那些石碑當中，你會失去方向感、失去目的，也許也失去了你覺得確定的東西。重點是，我們對於大屠殺的記憶是一堆照片和影片，而這個紀念碑企圖打破這些媒介塑造的形象。它試圖以身體和情感的經驗為重點，去推翻視覺主宰的狀況。

正是如此而有一種危險，不是嗎？就是說，在這群紀念碑裡面，你感到自己像是在一座迷宮或是一列幽靈火車上？

我不這麼認為，但也無法排除這樣的可能。每個人在這個紀念碑的經驗都是無法預料的，那是作品的強度所在。

但是，如果這件作品比較不抽象的話，會不會更有力量呢？也就是說，如果它提供比較清楚的訊息的話？

如果把大屠殺的恐怖制式化，變成一種很容易辨識的系統，一種我們可以瞭解的、可以放在我們心中某個確定的地方的話，那就是做錯了。這其中不主張有真相、也不傳達意義。發生的事情，我們無法承接。這產生了一種無助的狀態。而在這個紀念碑裡面，我們所經驗的是像這樣的一種無助的狀態。

你如何計畫這種沒有記號、象徵，也不具意義的建築呢？

電腦提供了非常大的幫助。我們輸入一些資本資料，結果電腦生產出兩種不一樣、形狀隨機的表面。我們接著把這兩種表面疊在一起，用石碑結合起來。其中的一個表面成為這個紀念碑的樓面，另外一個表面則成為石碑的上緣。

因此在設計的時候，你把許多控制權交到電腦那裡，讓機運主導一切。

是的，這是一種逃脫建築傳統理念、製造特殊事物的一種可能方式。對我而言，重要的是他者和差異。

你的建築中有很多是在尋找這種「他者」。你總是想要讓所有人都意想不到，設計無以名之的作品。你掘土把建築物埋進地面，你讓輪廓和地表混合為一，你喜歡引起爭議，

每個設計都像紀念碑這件作品一樣，令人覺得這對你而言只是件普通的工作。

那麼你覺得呢？你認為在處理大屠殺這個主題上，這是不恰當的嗎？

當然不是不可能。

你認為我追求他者這件事情有點戀物，那你就錯了。我的原則也許大多時候都一樣，但是我的作品看起來都相異，而且帶來的經驗也不相同──我試著遠離普通的法則，不理會建築中所有的房子都應該有四面牆的主張。所以對我來說，這座紀念碑也是一件全新的作品，儘管只表現在傳記書寫層面。

是因為你出身猶太家庭嗎？

是的，是這座紀念碑的計畫令我真正意識到自己的根。我年輕的時候並不覺得自己是猶太人，我的父母親都同化了。我們從來沒有去過猶太教堂；當然，聖誕節時我們家裡也放耶誕樹。儘管如此，我覺得我有一種猶太人的感受力，我設計紀念碑的經驗加深了那種感性。

你的意思是？

我經常在自己住的這個城市、國家裡感覺像是個外人，感覺像是流離失所一般。在任何地方，都已經沒有像在家的感覺了。我喜歡那樣的感覺。

但這樣的感覺是怎麼來的呢？你的成長過程並不像個猶太人呀？

啊，然而我的周遭總是有人提醒我是猶太人。1930年代的美國，有很強的反猶太情緒，在中產階級中尤其如此。1942年，我四年級的時候，我最要好的朋友告訴我，我再也不能去他家玩了，因為我是猶太人。之後，我跟這個人還同班了八年，但是我沒有再跟他講過話。我那時真的非常受傷，而他從來沒有道歉過。我能說什麼呢？像這樣的經驗當然是會影響我的，即使現在仍會。

你是說在尋找他者、差異的這方面嗎？

那時候，當然，我想跟每個人一樣。當我的父母親買了一輛1952年出廠、由雷蒙・洛伊威（Raymond Loewy）設計的新款史德貝克（Studebaker）轎車時，我覺得非常尷尬，因為別人的父母親都是開別克轎車。在其他方面，我也不想和別人不同。我什麼都不是。在學校的時候我故意寫錯答案，免得被別人說我是耍聰明的猶太人。

即使如此，你後來還是成為建築師，而且很知名。

是的，但那有點偶然。大學時我唸的是化學，因為我父親是化學家。有很長的時間我不知道自己要什麼。有一天我在學生宿舍認識一個想要當建築師的人，在這之前，我壓根不知道建築是什麼。那些模型和繪圖令我興奮異常，而我小時候非常喜歡那類的東西。因此我對父母親說，聽著，我要去當建築師。他們看著我，以為我瘋了。我父親以為我

又在玩什麼新把戲。但是我告訴他，不是的，我要去當建築師。這是我一生中第一個重要的抉擇，從那一刻開始，我變成了完全不同的一個人。

因此不是偶然，而是一種運氣。
是的，建築給了我一個很強的自我──可以這麼說。

然而有很長一段時間你沒有蓋任何房子，而是發展了很多理論及和建築組織面有關的東西，為什麼呢？
我一開始時就設計房子，但是很多作品都有狀況。1956年在我韓國服役的時候，有個機會設計一處賭場。在開幕的那一天，連將軍都出席了──下起傾盆大雨，把屋頂給弄垮了。1959年，我為康乃爾大學設計了一處住宅，結果發現整個計畫的成本比預計多出一倍。後來我離開紐約到劍橋去了。

猶太大浩劫紀念碑　柏林　2005

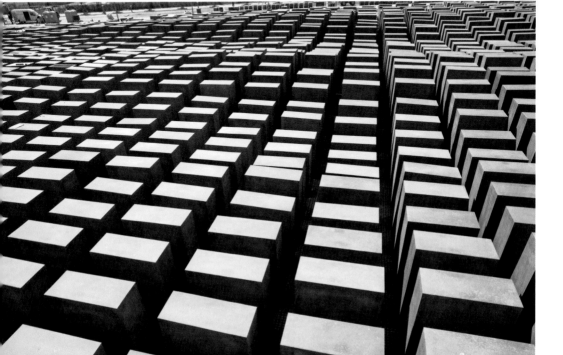

因此逃到建築理論中？
在劍橋，我學到建築不只是實用的藝術，還自成一個理論世界。

即使如此，你當時還是可以繼續蓋房子，但是你沒有那麼做。
也許是因為我害怕失敗，也許我覺得自己還沒有準備好。我得先知道自己到底在做什麼。

理論對你的設計有幫助嗎？
一點也沒有，設計似乎是比較直覺性的。許多主意是我在洗澡及其他的時候發生的。當然，設計中的確有某些理論的考量，但是如果理論行不通的話，我們就不用。

因此你的書和你的建築作品沒有什麼關聯。
我寫作，是因為寫的時候，我學到很多關於自己作品的東西。這和教學是一樣的。我跟學生講話，突然間一個新的理論想法就迸出來。因此，我不刻意地坐下來、刻意地去想理論性的東西。我傾向於讓事情自行發展。我是容格（Jung）所謂直覺性思考的那一型。這一點是我和許多其他建築師——例如蓋瑞——不一樣的地方。我不是明星建築師。

但是你被認為是明星建築師。
但我不一樣，這並不是我比較好就是了。我也不知道為什麼。不論如何，我和庫哈斯、哈蒂、李伯斯金不同。

在哪些方面呢？
嗯，就看看這個辦公室吧，這裡很小、很普通，裡面有很多書和雜誌。

你的書是區別你和其他同業之處嗎？
如果帕拉狄歐（譯註：Andrea Palladio, 1508-1580，文藝復興時期建築師）沒有寫那些知名的書，我們大概就對他一無所知了。如果柯比意的那本《邁向建築》不存在，那麼就沒有人會注意他那些白色的小房子。那個時候很多人都蓋類似的東西。所有偉大的建築師是因他們的著作而偉大，即使是凡德羅也有一本雜誌。我寫作，是為了要成為未來文化的一部分。

是要被記住嗎？
我想成為歷史的一部分是重要的。這和浮士德與魔鬼是一樣的。魔鬼可以給你財富、愛情和權力，但是也可以把它們拿走。然而，沒有人能夠從你這裡把歷史拿走，而書寫剛好是這樣的歷史的一部分。我想一個不書寫的建築師，不是一個偉大的建築師。

一個偉大建築師之於你的意義是什麼呢？

偉大的建築師總是能夠突破當下的情況。布拉曼提（譯註：Donato Bramante，1444-1514，文藝復興時期極盛時期建築師）從亞伯提（譯註：Leon Battista Alberti，1404-1472，文藝復興時期建築師、畫家、雕塑家）分出，帕拉狄歐從布拉曼提分出，凡德羅打破19世紀的傳統等，都是例子。歷史上總是有激進改變變的時刻，那些時刻裡不同的事物得以凸顯。

講求激進、與眾不同的觀念不是已經過時了嗎？現今，每個普通的辦公大樓都想要與眾不同，每個建築師都想要建造受人矚目、尊崇的建築。

你真的這麼覺得嗎？對我而言，我們周遭的大多數作品在我看來都一樣且無趣。也許原因之一是，大多數的建築師並非真的相信建築的自主性。

自主性？那樣的話，建築就是雕塑，一點也沒有功能的面向了？

對我而言，所有的功能都被滿足之後，建築才發生，那時建築方才被視為一種特殊的文化形式。它使我們得以產生一種電影、文學所無法提供的經驗。

你是指怎麼樣的經驗呢？

例如，那種感到迷失方向的經驗。

但是，如果需要那種迷失方向的感覺的話，我就到柏林的亞歷山大廣場那片廣大、冷颼颼的地方就好了。即使許多像是漢斯·克爾霍夫（Hans Kollhoff）所設計的那種感覺陌生的新當代建築作品，都也有種不安的成分在其中。

但是克爾霍夫的作品並不是有關「他者」，而是要把柏林變回19世紀熟悉的模樣。從意識形態上來說，他要找的不是陌生的感覺，儘管也許你仍夠在他的作品中感受到疏離的成分。

那麼，觀眾是不是需要知道建築師在想什麼，才能夠好好地感受他的建築作品呢？

不見得。但是觀眾需要考慮到建築和文化有很大的關聯，也和體認事物細微差異的能力有關。想像一下，如果我們總是喝百事可樂，那麼我們就不知道什麼是好酒。當然，前提是我們必須發展出欣賞那種酒的能力，並品嚐出差異來。這和建築是一樣的，我們需要一種辨別差異的能力。

對我而言，聽起來建築是某種菁英的事物，是讓行家品味的。

還好的是，並非每件事物都是建築，不然的話那就糟了，那就會像是每天晚上都吃三星級的主廚料理。那樣一來，你就無法辨別出有什麼特別的了。這就是為什麼我也不喜歡活在建築裡面。我要的是普通的生活。不凡的事物僅能在平凡中顯現。

但是許多建築師誇大了那種不凡。事實上，你也是其中之一。

那只適用於建築作品中的一小部分。只有很少部分的作品是像我一般的建築師設計的──那是件好事。即使如此，出色而顯著的建築──諸如布蘭登堡大門、李伯斯金的猶太博物館等是重要的。總是聽那種飯店、機場等公共場所播的背景音樂是不夠的，我們有時候也要接觸一下像是歌劇這種比較複雜的文化。

但是，那要同一晚我也能夠避開歌劇的複雜性才行。在建築中，任何美學上的實驗一旦實現，就是永久的。
沒有人被迫雇用我做建築。而且，無論如何，我不相信歷史會關心，人們在波洛米尼（譯註：Francesco Borromini，1599-1667，巴洛克建築師）設計的教堂時是否感到愉快。

建築比你的業主更重要嗎？
如果一個建築師只是要讓業主滿意，那麼他肯定不是個偉大的建築師。即使如此，我們的確在設計的時候會妥協。並非所有的作品都適合展現建築的諸多可能。而且，去拒絕一件4億歐元的計畫案是件很愚蠢的事。我不是個講究純粹的人。即使莎士比亞寫的詩也不全是好的、培根（譯註：Francis Bacon，1909-1992，英國畫家）的油畫也不全是好的。有許多不好的建築作品，即使是艾森曼設計的亦然。

有哪些是你會去拒絕的計畫？
我不喜歡誇張的建築，我認為強調誇張的時代，屬於蓋瑞、哈蒂、卡拉特拉瓦斯（Calatravas）的時代已經過去了。那些建築製造出的像是恐怖怪獸的畫面，不應該再是建築的全部，那樣對建築是行不通的。

那麼建築還有什麼呢？
我們需要尋找新的組合語言、一種新的精神，不同於那種在四百年來主宰我們、最終導致奧許維茲集中營、廣島原子彈、國際恐怖主義的精神。很不幸，史賓格勒（譯註：Oswald Spengler，1880-1936，德國史學家、哲學家）所謂的西方的沒落，是非常真實的。即使是在建築中，我們不應該一直重蹈覆轍。

但是你有什麼解決方法嗎？
我對皮若內西（譯註：Giovanni Battista Piranesi，1720-1778，義大利藝術家）監獄作品中的陰影非常感興趣。我對幽暗、潛意識，以及那種以潛在而非壓迫的方式撼動人心的建築有興趣。這樣的興趣在我進行二十年的精神分析以來，加深了非常多。我尋找的是足以表現潛意識的建築形式，我不想壓抑潛意識。

你的建築真的因為你的分析而改變過嗎？
是的，早期我只設計白色的、理性的、完全幾何式的建築。當我開始接觸精神分析之

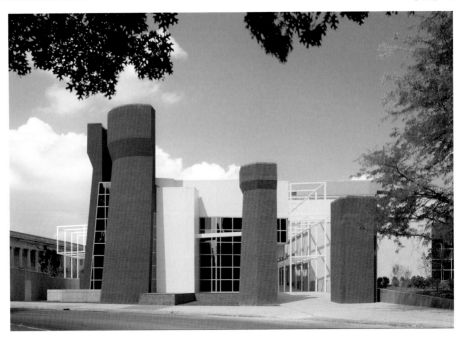

韋克斯納藝術中心（Wexner Center） 俄亥俄州 1989

後，我發現我的建築作品中的潛在部分。我想要限縮那些在場的事物，把空間留給讓那些缺席的、不在的事物。你知道納塞西斯在水中看自己倒影的故事吧。納塞西斯看到的不只是他自己的倒影，他看到更深的東西，也就是他的潛意識。類似的東西在我的建築作品中也是很重要的，這是為了要理解人們。

但是你如何能夠透過瓦解建築、把建築弄得支離破碎，去理解人們呢？
我相信解構的哲學是一種道德責任。我相信我是一個有道德感的建築師，因為透過我的建築，我打開了人的心靈中潛意識及受到壓抑的那一面，就像華格納的〈尼布龍根指環〉，把德國人的靈魂張開到潛意識的世界一般。我深受華格納作品吸引，也許這座紀念碑亦也能和他的歌劇有一樣的效果。也許因為那個黑暗的部分被展現出來，德國人可以面對大屠殺所帶來的壓抑。我相信這是可能的。

聽起來像是形而上學？那不正是你一直在懷疑的東西？
是的，這是形而上學。我也並不是在說，我們要完全忽略掉它。我只是在說，我們必須放掉一般的形而上學，以去接觸那塊黑暗的部分。這個就是紀念碑試著要做的事——它什麼都沒有說，就像精神分析師什麼都沒有說一般。正因如此，我們得以在這樣的沉默、昇華的境界，和我們那個陌生的自我相遇。這個紀念碑讓我們得以把壓抑的東西說出來——至少那是我希望做到的。

最終，心理學家容格和解構主義者德希達一樣重要？
是的，但僅在最終是如此。〔翻譯｜朱紀蓉〕

諾曼・福斯特
Norman Foster

建築師們，別把自己想得太重要

　　諾曼・福斯特總是隨心所欲地駕著私人飛機或直升機前往他想去的地點。換言之，飛行是諾曼・福斯特的最愛，可說是情有獨鍾。他時常飛往莫斯科、阿布達比、北京及各種形形色色的城市，並完成許多建築作品。

　　諾曼・福斯特出生於1935年，從事建築業已超過四十年。他的作品曾創下不少紀錄，包括世界上最大、最高和最昂貴的建築物，並得過所有重要的建築獎項。值得一提的是，諾曼・福斯特還因此受封爵位，而且名氣仍在升高。在事業早期時，他在英格蘭東部的易普斯治（Ipswich）蓋了辦公大樓，並設計了史丹斯特德（Stansted）機場，為建築歷史重要的里程碑；直到今天，許多世界各地的辦公商業大樓和機場之建築構思原型，皆依據他第一手的構思。

　　另外，他也曾獨立打造綠建築，最經典的例子就是位於法蘭克福市中心的德國商業銀行（Commerzbank）及重建柏林國會大廈（Reichstag）。不過，上述這些建築物與福斯特正在進行的建築專案不盡相同，相較之下，先前他所蓋的大樓較為保守而含蓄。目前，他正著手完成高聳巨型的大樓與興建城鎮；全球快速興起諾曼・福斯特建築狂潮。但筆者與諾曼・福斯特相約在日內瓦湖邊的旅館花園內見面那天，夏日天空湛藍，孩童在游泳池裡戲水，快速擾攘的步調頓時消散。諾曼・福斯特穿著白色休閒裝和長褲，繫著粉紅色皮帶、穿著橘色莫卡辛鞋，乍看之下彷彿是在海邊渡假；但其實他才剛從辦公室過來。目前諾曼・福斯特多半在瑞士工作，並和新家庭定居於此。

諾曼・福斯特先生，可否容我以一個天真的問題做開場白？
好，請便。

假若有一天我想在德國漢堡蓋座佔地僅140平方公尺的四房小屋，可以打電話請貴公司來承辦這個案子嗎？
哈哈。這個問題不會很天真啦，可是有點難回答哦！

為什麼？
因為我現在必須要使用外交辭令小心回答。

這樣說來，你是要拒絕我的提議？
請別誤會我的意思。我不是不接小案子。多數人以為本公司只接大型專案，像是機場、橋樑或是摩天大樓等諸如此類的案子。這並非事實。我們公司所從事的業務還包括設計家具和門栓等。請看我手邊這本書（翻開一本黑色素描簿），只要多翻幾頁，你就能夠瞭解我提供哪些類型的業務；多半為大型建案，但也不乏小案子。

那麼，你為何不協助我在漢堡蓋的小屋呢？
只因為我們接到太多的詢問，不能每件案子都接手。

即使多達一千兩百名員工的貴公司也會愁人手不夠嗎？
擁有這些員工真還不夠啊。這也是我們挑選顧客的原因。我們所接的案子多半為不尋常的計畫，以便建立與開發嶄新事物。不過我也得承認，自己之所以專注於某些任務全是出自個人原因。比方說，紐約公立圖書館即是一例。

你接下重建紐約圖書館的機緣為何？
剛開始時，我也不知道。我前往紐約與圖書館館長和董事會商討重建這個令人印象深刻的舊建築。當下，我瞭解到紐約圖書館有多受歡迎，就算是在數位時代，它仍舊為提供教育和知識予大眾的重要場所。之後我返回倫敦，我想到自己在曼徹斯特的年輕時期，有一處公共圖書館曾對我意義非凡。也許，沒有一棟建築物曾在我心中如此重要。（用鉛筆畫下閱覽室的設計圖）

那個圖書館的建築本身也包含在內嗎？
間接來說，是的。因為我是在曼徹斯特破敗的貧民區長大。父母皆為工人，我身邊沒有任何人想過要去上大學。幸虧當地有座圖書館，我才得以成就今日的我。在那裡，我發現了建築──例如講萊特的書，令我愛不釋手。

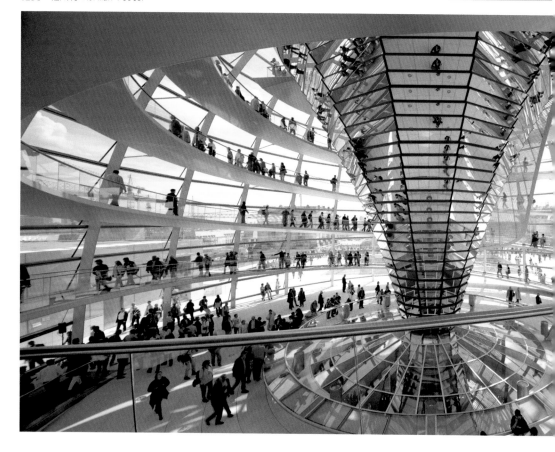

那個圖書館是你第二個家嗎？

某種程度上而言，是的。你知道奇怪的事在哪兒嗎？

請說。

當我們決定重建紐約圖書館時，才發現曼哈頓圖書館與曼徹斯頓圖書館竟有出人意料的關連，超乎我原本的想像！兩座圖書館都因為安德魯‧卡內基（Andrew Carnegie）的慷慨解囊而存在，由此可見，這個案子對我可說意義重大！

談談你小時候為什麼會那麼愛看書。

（向後靠）我有時也會如此自問。你可能以為我是沒有玩伴的緣故，但事實並非如此。或許，大概得稱此為某種私密愛戀吧。學校不教建築，我無法與其他人交流討論。因此我在不知不覺中讀了很多的書，例如希區考克（Henry Russell Hitchcock）所撰的《萬物本質》或柯比意的《邁向建築》。雖然用「閱讀」這個字眼來形容好像顯得有些不足，應該說，我深深沉迷在這類書籍中。

當時你幾歲？

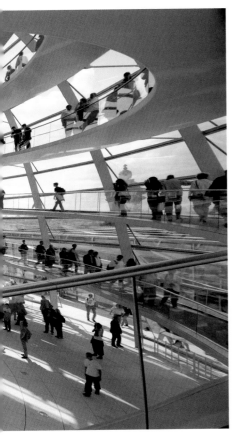

柏林國會大廈的圓形屋頂內部　1999

大約十四、五歲。我十六歲離開學校。

當時的同學讀的是哪一類的書，猜想是漫畫吧？
很多人都在看漫畫。不過我看的不是漫畫，我崇拜的不是福來許・戈登（譯註：科幻漫畫的
英雄人物），而是萊特。

聽起來，你是把建築書當成科幻漫畫來讀了吧？
對我，那些書可是冒險類作品，打開了世界的另一扇窗，進入未知的領域，距離曼徹斯
特很遠的烏托邦，而我一直想到很遠的地方。可是我沒有錢也沒有獎學金。你大概不會
相信我為了生活做過多少事情。我曾在麵包店打工，也賣過家具，開過冰淇淋販賣車，
甚至在舞廳工作過。

像是DJ之類的工作嗎？
（笑）不是，是門口的警衛。現在回頭來看倒也無傷大雅。無論如何，我當時有股強烈
的決心想讓每個人都目睹我的成就。我想出去闖闖，至少我常騎單車晃。單車旅行可真
是自由，直到現在我還是喜歡騎單車，也愛好飛行。

你去哪裡呢？

我騎車去實現對建築的熱愛。像是跑去看房子，尋找美麗的建築物，例如，我對倫敦《每日快報》（Daily Express）大樓深感著迷。這個1930年代的建築有非常優美的曲線和黑玻璃。除了經典建築物以外，我也會仔細觀察設計簡樸的大廈、穀倉及風車。我甚至曾因畫出其中一座風車而得獎。

得過哪種獎？

由英國皇家建築協會所頒發的銀質獎章。即將獲獎時，我感到前所未有的興奮，真的，我那時剛開始學建築，每次的暑假作業就是畫建築物，其他人拿到我的圖都可以蓋出一棟真正的建築，不過還好，從來沒有人這樣試過。無論如何，要完成畫建築物的首要任務，就是找出一棟知名且歷史悠久的建築物，像是喬治亞式風格的古老房屋等。依我看，我是第一個挑戰這項任務的學生，畫出不被認為是建築的建築物，比方說風車。假若沒有得獎的話，應該怕是會被老師當掉吧；我得到一百英磅獎金，在當時對我來說可是一大筆錢。

你如何使用這筆獎金？

我立刻用來旅行，走一趟斯堪地那維亞半島，欣賞該處的社會環境與區域規劃；旅程中，我參觀過丹麥建築師約恩・烏特松（Jørn Utzon）的作品，後來他設計了雪梨歌劇院。我當然也去了義大利，那裡的廣場令我萬分著迷，公共空間尤其充滿魅力；每到一處，我都在腦海中分析其架構，並衡量過西耶那（Siena）和威農納（Verona）兩地的廣場，以及其他許多地方。我想我的同學們應該認為這種作法荒謬可笑吧。

為什麼？

現在的情況大概還像以前一樣。許多建築師只對建築物本身感興趣；他們一聽到基礎建設就感到恐慌、毛髮直豎。他們認為，那是城鎮規劃師的事情，與他們無關。反言之，如果缺乏基礎建設，建築者要如何發揮呢？當你從漢堡到日內瓦和我會面，是什麼因素決定你對日內瓦的印象？最有可能的是，我們的印象來自於經過都會地區的感覺，覺得是否嘈雜或是很臭、或是令人有受歡迎的感覺等，未必一開始即取決於建築。

依你言下之意，建築師們是否太自我膨脹？

沒錯！（靠近麥克風）我想說的是，世界各地的建築師們，你們聽得見嗎？別把自己想得太重要！（笑）

那適用於你嗎？你的建築作品並不怎麼是以含蓄保守出名啊。

我只是警告那些自大傲慢的人。世上還有許多比建築更重要的事物。當然，這句話不代

表我放棄對建築的抱負。舉例說，如果我今天設計倫敦的千禧橋，橋身的外形與構造必定是我所注重的元素；比起外型和構造來說，還有其他更重要的事，就是每年有七百萬人會走這座橋，所以此橋連結這個城市異常繁忙的兩個區域。我指的就是這個意思，這些基礎建設將會對我的構思形成重要影響。

依你看，科技是否比設計更為重要？

為何一定要拿兩者來做比較？對建築而言，科技進程是重要的決定因素，這條鐵律是自石器時代就流傳下來的。此外，基礎建設是城市紋理的骨架，試想，若身體缺乏骨架要如何存活？相對來說，完整的身體結構必是結合骨骼、血肉、皮膚、毛髮，以及引人注目的外表。總歸一句，這才是真正的好建築。

好建築的定義為何？

答案不一而足，每人的觀點不同。我個人偏好的風格主要是清新、開放及明亮。

也就是說冷靜、客觀、平滑嗎？

我知道你打算要說什麼。有些評論家認為我的建築物太過正經嚴肅，但是我不明白。我愛好具有距離感、透明，讓光線充份照映的建築物，這與平滑和冷靜有何相干？尤其是，我對人們以美學的角度來審視建築物感到不自在；美學很重要，卻不是最終的目的，價值也不侷限於美的本身。

那麼美學的價值為何？

我一直也重視社會層面，這是牽涉整個人類建築的問題。

每位建築師不管蓋的是什麼或是怎麼蓋，不都會這麼說嗎？

也許吧，但是我非常注重以上所說的價值。更何況，我們也曾親身感受到建築物大大改變了人類的生活。學校就是一個例子。當學生從晦暗的建築物搬到設計得當的新大樓，不僅能夠幫助他們改變行為，也能讓學生有所進步。

你個人曾經觀察這種改變嗎？

有許多的研究探討過這個問題。然而，我不是說建築有魔力，是一種改變人類的戲法。建築只是大環境中的一部分，但是為重要的一部分。例如，一個好的樓面設計可以引發新的教學方法。然而，這樣的設計經常是從改變環境的氛圍開始。科學研究證明，若學校沒有黑暗的角落讓學生被追趕，室內不再充滿威脅感或壓迫感，學生的感受一定更良好、更自在，如此一來，學習效果自然也會跟著改變。

那樣的研究在你的設計中有引導作用嗎？

無論如何，我們會仔細地看這樣的研究。此外，我們也貢獻個人的經驗，例如醫院的設計即是如此。住在看起來比較好的病房，病會好得快，我想沒有人會反對這一點。這是我個人的經驗就是了。

也就是說，好的建築物要導向人的經驗？

在20世紀，建築師想要重新創造人類，但我認為這是個謬誤。我們不必重新去改變人類或建築，只需單純地欣賞千年以來所流傳與建立的豐饒與多樣化的建築物，這是我自身的多次體驗。有一次我曾在瑞士恩佳丁山谷騎車，經過了許多村莊，這些村莊的主街並非直的，經常需要大轉彎，唯有透過後照鏡才能看得到另一個方向是否有車子過來；站在遊客的角度來看，那兒的風景非常綺麗，此外，還有一個實質上的益處：也就是說，風不會正面吹過村莊。你可以說，這是風水，只是這是瑞士風味罷了。透過眼前的典範，歷史上有許多榜樣是值得人們學習的。

原來福斯特爵士也是個傳統主義者啊？

（笑）天曉得！也許我真的是一個傳統主義者吧。我想要由古鑑今，也想要從文化和大自然之中得到啟示，這有何不對？但我不想一昧拷貝過去的建築形態，我為何要這麼做呢？古人也不曾如此行事，而是找出最適合的時代風格。無論如何，現代的需求和以往大為不同，大家想要更快速地四處移動，而古老而狹窄的城市並不是為了汽車而設計。

之後，人們為此創造了行車便利的城市──後果我們也心知肚明。

但是城市遲早有一天風華不再，這是我們正在經歷的時期。當然，汽車徹底改變了我們的城市，突然間，人們居住得離彼此更遠，鄉間因建設發展而受損；然而，車子也終將失去重要性──我們不該再消耗石油，避免使用破壞氣候的交通工具。接下來，城市將經歷一連串的改變，毋庸置疑，我們處在世代交替的時期。

但是現在還看不出有什麼改變，對吧？

沒錯，你的看法是對的。主要原因在於歐洲與美國人的思考模式過於呆板，換個角度看看中東的例子吧，我們在阿布達比的馬斯達（Masdar）建設世上第一座碳中和的城鎮，名為零碳城市，預計將有九萬人居住；策劃的人可說是洞燭機先，不會枯等到石油用竭，目前正在規劃無石油的未來。想像一下，這座城市預計於2018年完成，相當於我們將在十年內定居月球。

此計畫目前已準備妥當了？

還沒有，我們尚未找到適當的執行方法，還有許多技術問題待解決，需要新智慧型的材料，像是可以保暖、又可以當作太陽能發電媒介的新式玻璃。不過，主要的是要能配合當地的建築傳統。

目前還有這些傳統存在嗎？

好問題，很多傳統已逐漸消逝。比方說，汽車已成為城市的主角，建築物的法規限制街道設計，令街道不可以像過去那麼狹窄。然而，高密度的建築物帶來的好處不容忽略，例如傳統城鎮的中庭內，溫度通常低於攝氏50度。

乍聽之下，天氣似乎不太舒適。

不是這樣的，和沙漠的67度的高溫相較，那樣的氣溫非常舒適。我們接下來正在思考該如何解決降低溫度的問題，例如透過設計中庭、調節溫度的風塔、自然冷卻水的方式等。另外，也得想如何讓汽車更節能。唯有如此，我們才能打造出一座電力和水力均自給自足、毋需用到石化汽油的城市。

可是，汽車不只是重要的交通工具，還是一種物慾需求的目標。

汽車可以繼續存在，我並沒有打算要禁汽車。不過我發現，愈來愈多的現代人不再以開車旅行做為最大享受，步行也是另一種休閒體驗，可以步行去買蔬果、看醫生、看電影等，正因如此，人們對於市中心的地點趨之若鶩，像是倫敦的諾丁山（Notting Hill）和雀兒喜區（Chelsea）等。那些地方非常搶手、貴得不像話，大多數的人想住也住不起。

你的意思是？

我們必須顛覆這些既有的規矩。在世界的每座城市，城市居住密度與能源消耗率恰成反比，凡是居住密度愈高的地方，能源消耗量最低。同時，人口愈密集的城市愈受歡迎，反而讓許多人無法負擔房屋價格，既然如此，我們何不打造更多居住密度高、人們也負擔得起及省電的城市？

這些地區之所以大受歡迎，是因為已開發的緣故，有許多購物商店和夜店，建築物通常也較為老舊，有可能複製這些嗎？

這個層面非常重要（往後靠，陷入深思）。我正在想，當今是否有新的例子，表現居住密度高，而且頗受人們歡迎的市區地點？這問題可不簡單⋯⋯

會不會是因為摩天大樓比較令人印象深刻？

有可能。

你經常建設巨型摩天大樓，這不正是推翻了你真正想要的小規模都會結構嗎？

不，事情並非如此。以莫斯科的俄國之塔為例，這座塔象徵著融合多樣需求的小型都會，包括公寓、旅館、辦公室、電影院、商店和花園，只是剛好是一個垂直區域。沒有錯，並不是每個地方都可以蓋這種塔，不過在世上許多地方，蓋高樓大廈是唯一的解決之道。

此話怎講？

此時此刻，我們正經歷和19世紀截然不同的都市化巨浪：未來十年內，中國將會興建四百座以上的新機場。我們應停止大量擴張住宅區，因應氣候變遷，我們不該再蓋獨棟別墅，因此，人類需要的是高密度的住宅區和高樓大廈，以培育環保及和睦的生活。從技術方面的角度來看，這是可能的，過去我所策劃的許多專案便是例子，如法蘭克福的德國商業銀行。我們公司所規劃出來的建築物不只是節能減碳，也提供了更愉悅的工作和居住環境。我們打造的建築物有科技的、也有社會的面向。

也包含了競技面向嗎？

什麼是競技面向？

我指的是更高、更大、更寬廣的建築物。你過去所設計的建築物都走極端路線。

我同意您的觀點（笑）。我喜歡挑戰性，也熱愛冒險。

這麼說，你的競技野心也獲得充份發揮？

今年我再次參加瑞士恩佳丁滑雪馬拉松，覺得非常開心。雖然地勢很不好滑，但是我自認表現得不錯。住在瑞士最大的好處就是有山又有雪。若是我想要去繞一繞，只要離開家、騎上單車就可以到處跑。反之，在倫敦可不是這樣，出門需要花費較多的功夫，必須先把車子弄來，開一小時的車，才能騎車，然後又得開一小時的車回到市區。

住在高密度的城市，行事不一定較為方便，你指的是這個意思嗎？

儘管如此，我還是希望有像倫敦這種城市存在。我四處為家，經常旅行，一週內要往返於兩、三個國家，我喜歡那樣，而且也熱愛飛行。我從小就喜歡飛機模型。

這些日子以來，你駕駛私人飛機，也建築飛機場，還說過您覺得波音747是最完美的建築作品。

哦，這是我過去受採訪時的回答。許多同業被問到同樣的問題，有些人認為某些教堂和博物館之類的建築物很美，我忍不住想開個玩笑而已。

不過，你的某些建築作品夾雜了飛行美學，不是純屬巧合吧？

飛行的美妙與浪漫停留在我腦海的深處。飛機的機體寬敞、輕盈，與世隔絕，有自行運作的系統，可以自行供水，甚至還容納可以呼吸的空氣，這一切多麼迷人呀！這些感觸開創了更寬廣的視野，我印象最深刻的書頁即是空照地球之景，呈現世界變化之美，深深令我陶醉。

飛行之趣如何反映在你的建築作品上？

嗯，這個問題有點難哦。這麼說吧，我建築作品的共通點是視野寬廣，讓人能夠恣意走動，隨處觀看，勾起雕塑家布朗庫西（Constantin Brancusi）和杜象（Marcel Duchamp）的故事，你知道這個故事嗎？

不知道。

這兩位藝術家曾前去觀看一場飛行表演。當時，來自羅馬尼亞的布朗庫西的作品多半為木頭雕刻，風格堅實穩固，與土地的關聯甚深，後來他見到陽光下閃耀的螺旋槳飛機，一夜之間轉念，進而設計出最美好的金屬雕刻，線條柔美，唯雕像基座仍帶有羅馬尼亞風格。

布朗庫西的作品觸動你的心靈共鳴？

是的，在不知不覺中產生共鳴。而且我也盡可能設計出明亮而飄浮的建築之作，因此我非常欣賞香港和北京的飛機場，結合了建築和飛行之美。

回頭來看，觀察香港和北京的飛機場、俄國之塔、阿布達比的零碳城市的共通之點，可發現你的客戶多數非西方人，你為何會替政權不民主的國家打造建築物呢？

為什麼我不能這樣做呢？那些從來不敢想的事情都成了可能。那些地方的人思維激進而果決。相對而言，在西方國家，達成共識並做出決斷要花上十年的時間，在當地大概只要花十個月即可。

在你的同業中，有些人基於道德因素不願接受建築委任，特別是中國政府的委託，丹尼爾・李伯斯金（Daniel Libeskind）就是其中一人，對此，你有何看法？

世界上的道理不是非黑即白。許多一度專制獨裁的國家目前正經歷劇烈的變革，逐漸邁向開放的進程，我們應該鼓勵這些轉變，若大家封閉心扉，要如何迎接這些轉變呢？我不喜歡西方國家批評者的傲慢，以為我們建立民主從未經過幾個世紀的時間，以為我們

北京國際機場航站站T3B　2008

都是聖人，以為家鄉不曾有侵犯人權的例子：關塔那摩戰俘營就是個反例。現實生活裡的道德問題是十分複雜的議題。

那你心中的道德界限是什麼？若是為中國政府設計新的毛澤東紀念堂，你是否能夠想像呢？

不能，我無法想像。同樣地，出於道德立場，我也不想要接受某一些西方國家的委託案。有一次，英國電影學會要求我們公司蓋一棟放檔案的建築物，但是據工程人員的估計，在建設的過程中將有可能會因為某些化學成份而觸發難以預料的爆炸危險，而且這棟建築物附近也有住宅區，我們因此覺得不太可行。

你是否視建築飛機場為道德議題？

為什麼我會視建築機場為道德議題？

你提倡環保綠建築，希望能夠避免氣候變遷，因此你該是反對建築飛機場的人才對啊。

我想我自己太喜歡飛行，因此不會反對。

但在未來二十年內，假設煤油停產了，四處飛行有可能會被禁止，那機場該怎麼辦呢？

哦，屆時大家就會開始蓋未來之城了（笑）。但是誰能夠預測二十年後會發生什麼事呢？也許人類將會開發出全新引擎或是另一種燃料。

你依然維持樂觀的看法？

這是理所當然的呀。身為建築師，我們必定要保持樂觀的心態。如果我不是樂觀主義者，大概也無法完成任何建築。我希望自己的建築作品都是樂觀之作，為人帶來希望，感受明亮與振奮。

或者，我們也可以說你的建築可比擬成「起飛」和「離開」之作；有什麼樣的建築物將成為你想降落的地方？

你知道的，我是一個已經全球化了的人，而且非常鍾愛此點。我和家人住在倫敦、馬德里、聖模里斯，以及這裡的日內瓦湖畔。對我而言，很多地方都是可降落之處。

你有一個自己的家嗎？

是的，我的家就在瑞士這裡。

「家」對你的意義是什麼？

我認為，家是我收藏書的地方。而且，我的家人也住在此地，我的小孩在這裡上學。瑞士是一個很棒的國家，這裡有很多不同的語言，可以任意切換。我的兩個孩子最近用德語交談，即使我只聽得懂一點，也對此感到非常有趣。

你是否覺得，定居在腳踏實地的瑞士，正在改變你的建築？就像是布朗庫西的作品改變了你的建築，只是兩者的改變是朝著相反方向？

你說改變嗎？我正在為未來之屋（Chesa Futura）設計松木屋簷，我們就住在這附近的聖模里斯，換做是幾年前的我，根本無法預見這些事。是的，也許就某種角度來看，真的是有點兒改變吧。（翻譯｜魯袁淳）

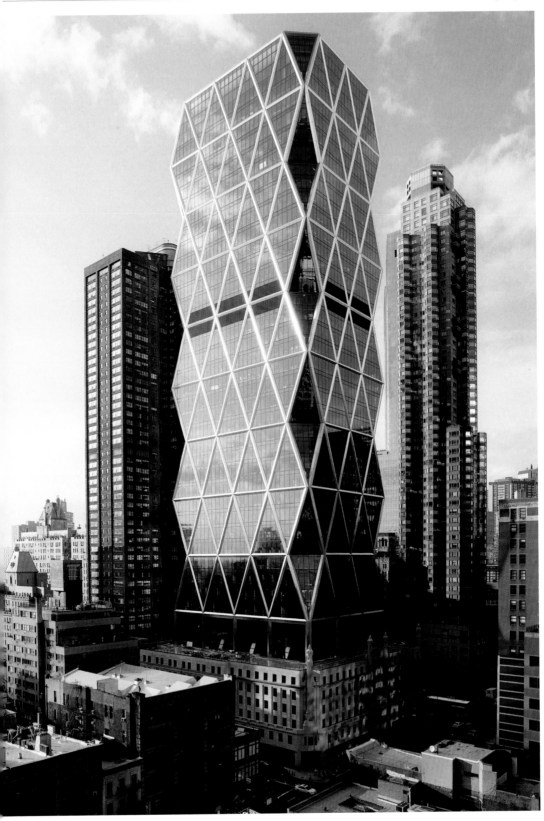

紐約赫斯特大樓　2006

法蘭克・蓋瑞
Frank Gehry

繪畫帶來的啓蒙勝於雕塑

　　我們比鄰而坐，眼前的法蘭克・蓋瑞驕傲地凝視著周遭的一切，看著色彩斑斕的座椅、溫暖的木質壁板，以及令人意亂情迷的管風琴——洛杉磯的迪士尼音樂廳終於完工了。在談話的過程中，即使防火警報器不時地測試、發出噪音，也不妨礙他的幽默感和今天的好心情。他不時笑開來，隨手摘下棒球帽。法蘭克・蓋瑞1929年出生，父母親是波蘭猶太人，原姓戈伯（Goldberg）。在事業的初始，他於1962年開了一間名為「蓋瑞」的公司，與歐登柏格（Claes Oldenburg）（譯註：普普藝術家）、塞拉（Richard Serra）（譯註：極簡雕塑家）等人結為好友，然而，此刻的他，尚未進入建築主流。在別無選擇的情況下，他開始嘗試解體再重組的做法，後來成為廣受歡迎的建築方法。起初，他以自己的風格設計洛杉磯自宅，直到今天，他仍舊定居於此；二十年後，即1990年代末期，蓋瑞設計西班牙畢爾包的古根漢美術館，成為全球最有名的建築大師。在當代，蓋瑞與法蘭克・洛伊・萊特（Frank Lloyd Wright）、菲立普・強森（Philip Johnson）齊名，為美國20世紀最有名的建築師。

蓋瑞先生，你是當代最受歡迎的建築師，同時，也必須面對世人的懷疑與批判，你作何感想？

是的，也許少數同業覺得我是個怪胎吧，這沒什麼大礙。

你的同業是否對你心懷畏懼？

我的同業們不太喜歡別人獨樹一幟，事實上也就是習慣事事要極端理性、井然有序和正常。若有人像我一樣，把建築物視為具有多重性格，那麼他就會被攻擊。

有些人形容你的建築風格利己且自大。

說這句話的人未必仔細觀察過我的作品。我總覺得，作一個好鄰居具有重大意義；我設計的時候，會依據環境背景來打造建築物，試圖塑造出親切的風格，而非與世隔絕。我的意思是，我自小受到猶太教的培育，奉待人如己為處世之道，這種風格即反映在我的建築作品上。

不過，若將你的建築物比喻成鄰居的話，那麼這些鄰居真怪啊，它們並不想要和別人打成一片。

是的，我打造的建築物不是為了討好世人，而是關注環境的。以杜塞道夫的計畫為例，我費了好大一番功夫，確認作品不會擋到其他建築物外望萊茵河的河景，因此在設計上，捨棄立方體的樓房，改以三座小塔留出空間視野；在我看來，具有獨立風格的建築物非常重要，特別是藝術博物館和音樂廳，正因如此，我才不會將自己的建築侷限於短視，而是令人大開眼界的建築事業。

你的意思是？

我的許多同業不好意思依自我意志行事，妥協於理性的事物上，以金錢預算、完工日期或技術問題作為逃避的藉口，想要將每件決策加以客觀化，可是其實沒有那樣的客觀性存在，任何一個設計師處理形體和建材時，皆無法找到一個更高的權威作為依據，唯有自己作決定，相信直覺而勇往直前。

但是，建造本身就是非常嚴格且昂貴的生意，那樣太冒險了吧？

過去很長一段期間我也以為是那樣。要堅信自己的直覺、傾聽自我內在那個小孩的聲音，的確需要體驗非常艱辛的歷練。幸好，我身邊有位心理學家好友鼓勵我多傾聽內在的聲音，而非將建築定義為先天之必要性。我明白，在你的首都柏林，許多建築師對此抱持不同的看法，他們設計出的建築物必須聽命行事，所幸有鈞特‧班尼許這麼棒的建築師，令人印象深刻，但可惜他的作品不多。

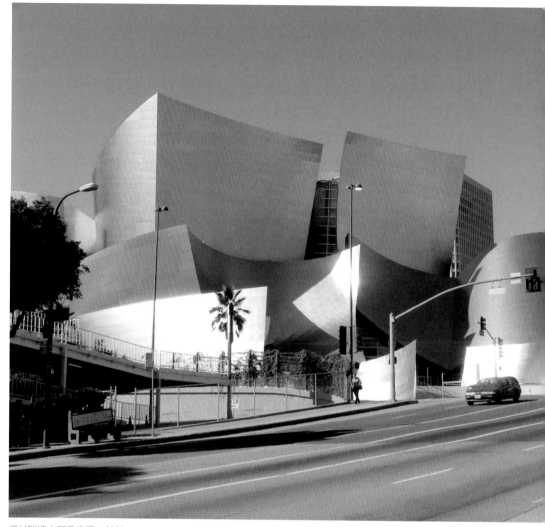

洛杉磯迪士尼音樂廳　2003

在遍地陽光的加州，令你比較輕鬆吧？

也許吧。但我還是不能理解，為何還是有那麼多評論家批評我的作品。不去譴責那些毫無特色的建築物，卻議論我所設計出的建築物之特殊處，看來評論家明顯偏好迎合大眾口味的建築作品，這對我來說，實在太不民主了。

你所謂的「不民主」指的是？

這些一概而論很不美國、而且違背美國精神；有才華的人不應該受訓斥，大家應該儘量鼓勵有天份的人創造出最佳作品，或是設計特殊之作。畢竟，多元化是我們的長處，也是我的建築的特點。如果我的建築作品能夠被外界以七百萬種方式來詮釋，那就太好了！換言之，我打造的建築物不會像帕德娜神殿或是希臘寺廟般呆板。

你認為自己的建築非常民主嗎？

我希望它們跟民主有些關聯，至少並不排外。打個比方說，當我設計洛杉磯的迪士尼音樂廳，我希望人們在此不會覺得反感或是覺得建築物悲愴莊嚴。大眾可以用許多方式來親近這座建築物；從一樓的入口進來或是順著不同的階梯而上。在建築物的最頂端上面有一個漂亮的開放式花園。建築物應該要營造出像是社區一般的感覺、建築物的內部亦然。我曾嘗試過不刻意做分層，好讓每個人都能夠適度的感受所見所聞，不論他（她）坐在任何位子，均身歷其境。坐在觀眾席上的每個人都可以望見彼此，坐在劇場周遭，感覺如同坐在果園裡，任音樂迴盪。這些地方的對我們國家的民主是很重要的，尤其是在我們這個必須容忍小布希的社會。如果完工的樣子不錯的話，那麼這個音樂廳就會有撫慰人心、民主化的效果。

當你被委任於阿拉伯的卡達（Qatar）等地從事建築工作，你會傳達民主典型、為全世界帶來蓋瑞風潮嗎？

為什麼不呢。但是，人們寧可持續製造垃圾建築，我這幾個作品無法扭轉乾坤。反正，我也沒興趣樹立建築新典範，告訴別人怎麼設計與生活。我的建築不該是要讓人屈服的。假設施佩爾（Albert Speer）的納粹建築是強有力的話，那我的建築作品則相對溫和，不會把人逼到角落，並流露放鬆感，人人皆可以自己的方法親近，帶給觀者寬恕包容感，這就是我的風格，我只設計這類型的建築物，別無其他。

為什麼？

不然就違背我的本性了。其實，在構思與繪圖階段即可看出，每當我展開一份新工作，總是感到特別無助，甚至做噩夢，擔心案子無法成功；內心深處天人交戰，彷彿是第一次接下工作。我把那稱之為健康的不安全感，而我需要歷經這番掙扎以詳細地審視和實地感觸到事物真切的本質；若太過自戀，我大概會重覆打造相似的建築作品吧。

不過，我認為你的建築作品彼此非常相像，看上去有點脆弱、容易受傷，感覺上是暫時性的。打個比喻，你建的迪士尼音樂廳，從內部看起來好像是由獨立零件鬆垮地組合而成，幼童可隨時拆解再組合成新的東西；每件事物彷彿漫不經心、缺乏密閉性，為何你會做出這樣的設計？

你剛剛舉的開放型空間設計，來自我的人生感觸。也許，這項設計的根源也出在自我經歷的缺乏安全感，往往令我不得不重新起步。畢竟，我生長在猶太家庭。

你奉行教規嗎？

如今，我是個無神論者，進一步說，我希望這世界上不要再有宗教信仰，因為宗教所引起的只有人類浩劫與戰爭。但由於妻子的緣故，我上天主教堂。儘管我對宗教這麼反

感，但是我並未從自己的猶太背景中完全解放，它終其一生是我的一部分，而且終其一生為此感到戒慎恐懼。

恐懼什麼？

我有許多來自波蘭的祖先都死於大屠殺。身為一個猶太人 ── 雖然有時是、有時又不是，我會有一種想法，就是隨時都可能會有新的希特勒誕生，把我關進毒氣室。我之所以有這種想法，大概也因為自小在多倫多被同學欺負之故，他們視我為猶太人，視為謀殺耶穌之人，不停地嘲弄我。正因如此，我生來即被貼上標籤，可能連我所打造的建築物也難以擺脫這種宿命。

丹尼爾・李伯斯金和彼得・艾森曼似乎也是如此，他們也有猶太血統，作品起初也帶有紊亂和斷裂感，你們之間是否有內在關聯？

這個問題我無法回答，因為我和他們沒有關係。我所知道的只是，我不相信有個清楚的、是非分明的世界，也不相信這樣的世界可以建造得出。我內心對這個世界的質疑實在太大，而這也和我的背景有關。猶太教的法典希望人們質疑世上發生的一切。從一開始就要提出質疑，要問「為什麼？」這份存疑之心一直與我為伴，我的建築亦彰顯此一特點。自孩童時起，我對朗讀教律極感興趣，此儀式為長輩們用手指指著經文一字字地讀，不只是導讀字面文句，也解釋隱喻之義，洞察語句之間暗藏的奧妙深義。

在我看來，你的建築作品具有不確定性與含糊要素。

非常有可能。

你似乎希望自己的建築作品既疏離又相近，表面上看起來不相干，但卻又暗藏歸屬性？

一開始接觸建築時，我一心想找到歸屬，念茲在茲的就是找到權威。後來多虧一位教我陶藝的老師，我結識了建築師蘇里安諾（Raphael Soriano）；他是位穿黑西裝、打黑領帶的奇人，老是廣聲下達指令：「桁架要放那邊！窗戶要放這邊！」讓我當時留下深刻的印象，因為那時我常感到不安、不知所措，不知道該怎麼辦。窮困人家長大的我，窮到有時連飯都沒得吃；而我的父母也沒法給我什麼指導，他們拼命努力，但只是每況愈下，於是，蘇里安諾成了我的人生導師，對每件事都很有一套。

話說回來，你沒有變成那種發號施令型的建築師吧？

幸運的是，是其他的直覺成就了我。雖然家母連高中文憑都沒拿到，不過在孩時，她常帶我們去參觀博物館和聽音樂會，奶奶也為我做了不少事情。在我六、七歲時，奶奶甚至花數小時陪我坐在地板上用木塊蓋超級大城市，現在想來仍記憶猶新，我心中仍保留這些童趣，它對我建築作品中藝術性的展現，助益良多。

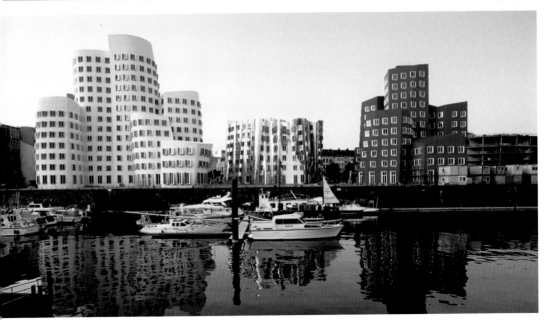

杜塞道夫若霍夫大樓　1999

那麼，你當時為何不就成為一位藝術家呢？

藝術家無法賺錢，當然，我曾想過當藝術家。而藝術家們均與我結為好友，如今我們三不五時還會約見面。我認識的藝術家好友有勞生柏（Robert Rauschenberg）、瓊斯（Jasper Johns）及塞拉（Richard Serra）。早期，我不受建築師的重視，甚至我的第一件作品、1964年於好萊塢建的丹席格（Danziger）大樓也招來同業的冷嘲熱諷，媒體指稱這棟建築物為破碎的陶藝。然而，藝術家們很喜歡這棟建築，所以我們常碰面。藝術家以局外人的身份支持著我，我也從他們身上學到許多道理。比方說即使是拿廢棄物來做媒材，也能創造出完美作品，我曾試圖在建築上也如法泡製，為自已打造一棟廢棄物做成的建築，真是件美妙的事。

目前為止，你是否曾感受到藝術與建築之不同？

嗯，一件雕塑品中不需要馬桶，這是一個不同之處。其實，我從畫家身上得到的借鏡遠超過於雕塑家。我非常喜愛繪畫的線條之美、柔軟、意境深遠的畫面，不過呢，要把這類事物帶進建築是一件非常困難的事，你不能就讓它們混在一塊，在建築裡，事物總是要具體、形諸表面。不過有時還是行得通，我會用反射性和啞光建材試著達到那種效果。

好的建築是關於空間的藝術、而非關於表面的藝術，不是嗎？

沒錯，你的觀點完全正確。一切事物均以空間體驗為出發點。但又必須要將空間包覆起來，找個支點，所以你無法迴避表面的問題。

古根漢美術館　畢爾包　電腦繪圖

你曾經試過畫畫嗎？

坦白說，我試過。我就是很愛那種存在的情況：眼前除了畫布、顏料、幾枝畫筆之外，空無一物。然後你就必須開始動手。在我來看，展開作畫的瞬間宛如開啓了真實的片刻；站在大張的空白畫布前著實令人無所適從。無論如何，在一番小酌過後，我還是毫無所獲。即使如此，我在建築中仍總是尋找那個真實的片刻。

言下之意是，你重視構思繪圖與設計的程度遠超過完工成品？

是的，我的確是這麼想的。當我著手某個計畫時，時常在過程中想到新的提議和模型，有時甚至聯想到數以百計的新主意，讓客戶悔不當初。有時，新提議難免令客戶抓狂。但我就是不喜歡按部就班行事。

你不喜歡官方正式的開幕嗎？

我喜歡，但這也同時意謂著告別的時刻來臨，總是讓我覺得產後憂鬱症要來了。管他的，我已經到了這把年紀，很快就會離開人世。

不再有你夢想進行的計畫了嗎？

我不太想談這件事。如果人太想要某些東西，似乎就得不到。然而我想要蓋一座飛機場，因為我很喜歡飛機和遊艇，以及牽涉到移動和變化的任何事物，我愛極了啓航。

（翻譯／魯袞淳）

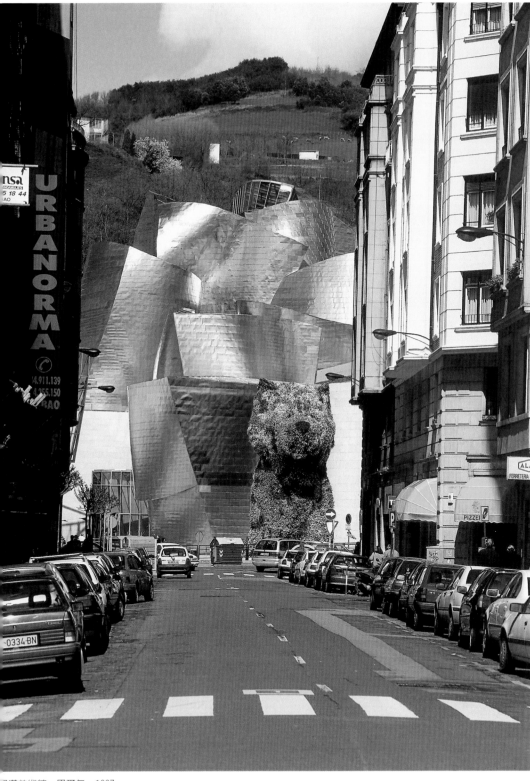

古根漢美術館　畢爾包　1997

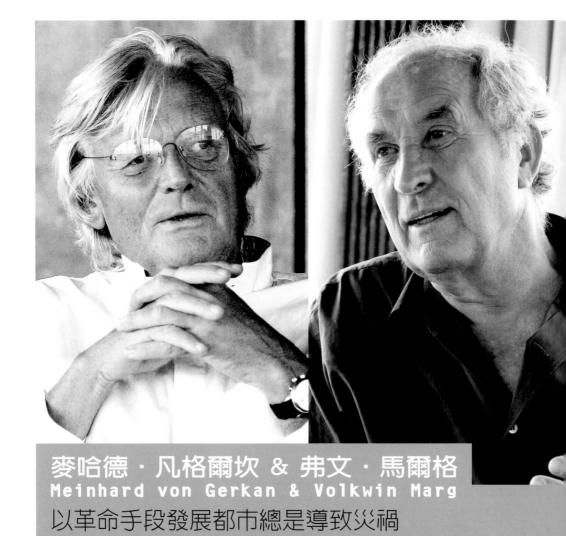

麥哈德・凡格爾坎 & 弗文・馬爾格
Meinhard von Gerkan & Volkwin Marg
以革命手段發展都市總是導致災禍

　　很少有建築公司是成功到可以蓋屬於自己的大樓的。而且，其中大概也只有麥哈德・凡格爾坎和弗文・馬爾格的事務所裡面，設有高檔餐廳。雖然他們的設計既酷又理性，但是這兩位來自漢堡的建築師知道怎樣享受生活。他們的辦公室在艾伯河流域高處，景觀奇佳：他們並且在辦公室下面的山坡種葡萄。從這裡，你可以看到寬廣的世界。還沒有哪個德國建築公司像他們在國際上這麼成功。他們在中國的事業迅速成長，目前，他們正在那裡興建一個容納八十萬人的城市。他們也以其他地方的大型計畫聞名。柏林的中央車站是他們的作品，漢堡機場、還有萊比錫新的展覽場也是。這兩位建築師1965年起即合夥開業，凡格爾坎1935年生於里加（Riga），馬爾格1936年生於科尼格斯堡（Königsberg，現為卡陵尼格拉德 Kaliningrad）。他們是在布朗斯維克（Brunswick）唸書時認識，接到第一個委託案時兩人甚至還沒有畢業。那個大案子，就是柏林的提格爾機場（Tegel Airport）。

兩位男士，和今日相比，你們比較想在哪個年代當建築師？

MvG：我們並不懷舊。許多當今的事情也許並不理想，但是我不認為每件事情在過去就會比較好。

VM：我想今日所面臨的困難似乎愈來愈多。18世紀初期的時候社會改變得比較慢，傳統的力量尚不會被質疑。現在，我們喪失了傳統，每件事情都是刻意選擇的結果。

是因為這樣，人們因此覺得老城鎮那麼迷人嗎？大多數的人的確比較喜歡傳統的地方勝於現代的地方。

MvG：很可以這麼說。

你也會這樣嗎？

MvG：當然會，即使我自己不喜歡承認這一點。在所謂的現代都市發展中，企圖心和現實幾乎總是離了十萬八千里遠。資本主宰一切，收益是最重要的事。例如，在漢堡這裡，即使是世界上最大銀行之一，也無法有個最起碼的、像樣的外觀。

你可以想得出現代任何一個都會廣場，比過去的廣場好的嗎？

VM：（停頓了會）我當下想不到任何例子。但是這牽涉更大的基本面問題。我們必須接受其中有文化差異。如果都市發展和建築在混合科技變化和傳統兩者上，明顯地出了問題，那麼都會的集體樣貌就會充滿衝突。

你所謂集體呈現出來的都會樣貌，指的是都市嗎？

VM：是的。拿中古時期工會和居民所組成的城鎮來說好了，它們的建築外觀和社會所蘊含的技術本身緊密連結。但是科技開始迅速發展的那一刻，呈現方式就無法即時趕上、加以調整了。雖然社會現實的情況很早就進步許多，但是大多數的東西仍舊照著以前的方式設計。這就成了我們所經驗到的不一致。

這是說建築沒有跟上社會變化嗎？

VM：通常，包括建築在內的藝術，在情感上企圖要跟上環境的改變，但是兩者其中有相當的差距。因為車子和電話兩者，改變了都市發展的所有參數。

但是這畢竟是因為案主的改變。在過去是一般人自己蓋房子，他們創造了自己所居住的城鎮景觀。現在的建築大多數是由不具名的投資者興建的。

MvG：是的，幾乎全然如此。大多數的公司不認為自己是都會族群的一部分，他們忽略都市的形象、結構和共識，因為他們在意的全是自我呈現。拿呂貝克（Lübeck）一地為例，那裡的每一棟建築都有各自的特性，然而它們全部加起來是一個大家族，所有建築

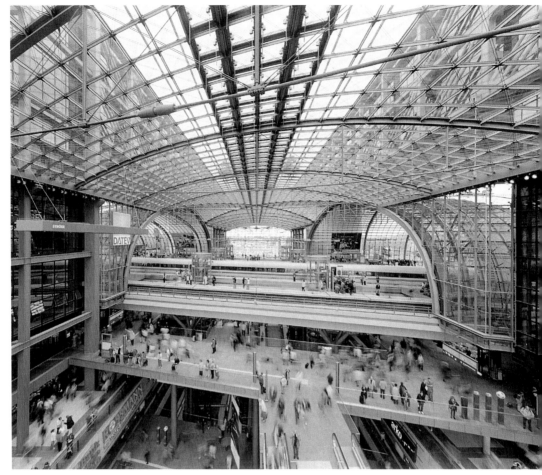

中央車站　柏林　2007

都有用相同的語彙。只有教堂得以主宰那個城市。但是當大的商店移入、想要勝過教堂的重要性之後，以上的情形完全被改變。許多大野狼都穿著老奶奶的衣服，建築師把這些商店打扮得很漂亮，純粹只是要透過設計拯救些什麼。社會的共識已經無法挽救，每個人變得異常疏離。

但是這樣醜陋的城市，是很誠實的。因為在其中，明白呈現出過度的個人主義。
VM：當然。德州的達拉斯和休士頓就相當符合這種社會現實。我們在那裡看到的是資本主義操作下，投機土地和地產的反映，追求利潤的公司熱切地想要得到尊崇。這其中完全沒有考慮到社會福利的面向。

在過去，每件事都比較好嗎？

VM：這樣說又太簡單了。拿佛羅倫斯作例子，過去梅迪奇家族（Medici Family）沈迷於建造的那個非常大的碧提皇宮（Palazzo Pitti），後來變得亂七八糟。因此即使是一個自由的城市，組成份子間相互牽制，其中仍有衝突，例如，和貴族統治之間的衝突。現在我們不再有梅迪奇家族，取而代之的是歐洲中央銀行及其他機構。

可以這麼說嗎──城市自作自受、它們變成自己所建立的一切的受害者？畢竟，城市本身促成了現今個人主義的這般發展，同時，自由企業也是從城市開始，這兩者都是當前的麻煩。

MvG：然而，業主又是所有人中品味最差、但是卻在自我推銷上慾望最強的人，這又是為什麼呢？

VM：因為他們無知。

建築師可以用多一點教育來彌補這一點。

VM：一個虔誠的馬克斯主義者，總是會認為建築師不過是透過社會中力量的真正平衡來定義，只能夠在上層結構中瞎混。在這樣的基礎下，他們不可能改變社會系統。

所以你們不過只是這個權力結構的共謀者？

VM：我們一定可以試著注入一點想像力、還有一些想法。從政治上來說，它們是稀少性商品。

但是你們既然說成功的都市發展，在今日一定無法落實，那麼你們真的應該放棄建築師這一行的，不是嗎？

MvG：這是個好問題，當我們參與一個很糟的計畫時，要如何對得起良知，雖然我們做的當然只是城市中的一部分而已──除了在中國之外。

但是你的建築作品同時也形塑了城市啊。

MvG：是的，沒錯，有時我們必須要能夠調整。例如我們在柏林的巴黎廣場（Pariser Platz）某處要蓋一個銀行，但是那裡設計的規範相當地嚴。當然，我那個時候不知道是否應該做出一些讓步。之後不久，有一次在維也納我順著我太太的意思，不情願地參加了一個歌劇宴會。我沒有晚宴西裝，必須去借一套，不然就不能入場。是沒錯，除非每個人都打白領帶穿燕尾服，不然歌劇宴會就不像歌劇宴會了。只有那個樣子，才會有特別的氛圍。

展覽館　上海浦東　2002

這跟都市發展有什麼關係呢？

MvG：我的意思是，即使是在城市中，某些傳統仍舊很強大。

那麼如果那個要穿燕尾服的規定，放在城市中，指的是要有某種歷史年代的廊柱或是裝飾呢？

MvG：如果是那樣，那麼我就做不到。畢竟，晚宴結束後我可以把燕尾服脫掉，但是對於已經蓋好的作品卻不能這麼做。

VM：設計的法則應該只能用在保存一個城市的認同中。在柏林市郊弗里德里希市（Friedrichstadt）的重建計畫中，即使是所有的建築師都對前牆要用多孔石材的強制規定抱怨不已，但是這是最基本的共識。

許多地方有設計規定，但是它們並未讓事情改善多少。

VM：讓我們在此弄個清楚。比如說，我們要在史列斯維奇－豪爾斯坦（Schleswig-Holstein）一地，尋找一個像樣的農莊辦婚宴。你只會發現不管是在艾姆熊爾（Elmshorn）或是艾則侯（Itzehoe），都只剩下殘破、毀壞的地方。看到那些建築和農舍一塌糊塗的恐怖亂象，你會目瞪口呆。但是若經過上巴伐利亞，會發現幾乎所有的村莊都有自己的設計規定，所經過之處，是一座自然與建築公園。

那樣意味著每一件事情必須保持原樣嗎？

VM：不，規定會漸漸改變，但是這種改變是小心謹慎的，它們會逐漸演進。而且，城市的本質是演化的。以革命手段發展都市，總是導致災禍。

那麼為什麼你們要參與革命，在上海附近的臨港建造一個八十萬人的全新城市？
VM：那裡沒有一點發展，完全是一片空白。
MvG：我現在正在進行設計規定的部分。土地的大小、建築物的高度、建材等，所有的事情都將詳細規劃，以讓發展有整體性又有變化。當然，我同時也意識到我們在那裡做的事情有一點誇張的味道。

20世紀的歷史中，有沒有哪個一樣大小的城市，是全新建造且成功的例子？
VM：我們的確要戒慎恐懼、不要毀了我們自己的計畫。19世紀當歐洲城市像是中國現在的城市一般爆炸性發展的時候，有無數的大規模計畫。然而，我們現在喜歡維多利亞時期發展的地區。
MvG：不過你講的是住宅區，還沒有哪個一般商業區的規劃是很成功的。

你們設計一個城市的時候，尋求的理想是什麼？
MvG：我們試著作一些不同的事情。在其他的地方，通常最貴的地段是市中心，而且通常

海附近的臨港新市鎮　模型

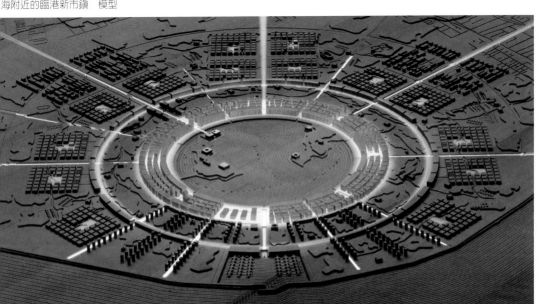

只有銀行、保險公司、辦公大樓等那些乏味建築的地主買得起。同時，市中心是交通最繁忙的地方。但是，事實上從人的觀點來看，許多城市的中心是一種真空狀態。因此我們想反其道而行，我們在市中心設計一個湖，這裡永遠不擁擠，然後在湖中的幾個島建造文化設施，最棒的地點則放在湖的四周。它們的設計的方向都朝著湖中心、一個集體的中心。湖水、湖岸、行人步道等都歡迎居民、還有眾多遊客前來。這種設計在中國是前所未有的。

今日理想的城市是休閒城市嗎？
VM：不，其中關乎的是一種比較複雜的社會視野，就是說公共空間要讓所有人共享。
MvG：例如，我們也正在設計，讓所有的公共建築都應該是獨立的，而且只有公共建築可以如此。這個理念本身就非常激進，因為今日幾乎所有的建築都是獨立的。
VM：在我們心中，漢堡是我們的模型，阿爾斯特河（Alster）貫穿中心。

但是為什麼這個中國的阿爾斯特要這麼激進呢？你們所關注的演化式的城市，並沒有這個成分。
VM：一個城市總是要是非常溫馨、令人著迷的這一點，是俗套加上浪漫的想法。為什麼古典希臘式的或是西班牙殖民風格的城市不能有它們的價值呢？我們必須打破這種強調溫馨感的迷思。棋盤式的、理性的設計並不代表不人性。我這麼說，特別是因為當今在德國，對於大規模計畫都有一種痛苦的恐懼感。
MvG：至少在中國的計畫對我們而言是件幸運的事。中國和歐洲是無法比較的，我們撞到的不是一片牆，而是一種真空狀態。這是很棒的，雖然我們不知道是否達得到主要目標。有決定權的人可以任意變更事情。
VM：是的，你應該找個時間，試著在裡面什麼都沒有的空間跳舞。

那麼，本來以為幸運的事情可能會變成詛咒，真的是這樣嗎？
MvG：我最近認識一個印度人，他非常羨慕中國人，因為中國人發展城市的速度很快。我問他為什麼，他說，因為印度是民主國家；而中國是中央集權國家，可以任意決定要把高速鐵路蓋在哪裡，不需要知會任何人。

那麼你的業主是一種集權案主了。中國是你的18世紀！
MvG：畢竟，那個時代大概也沒有想像中那麼差。（翻譯｜朱紀蓉）

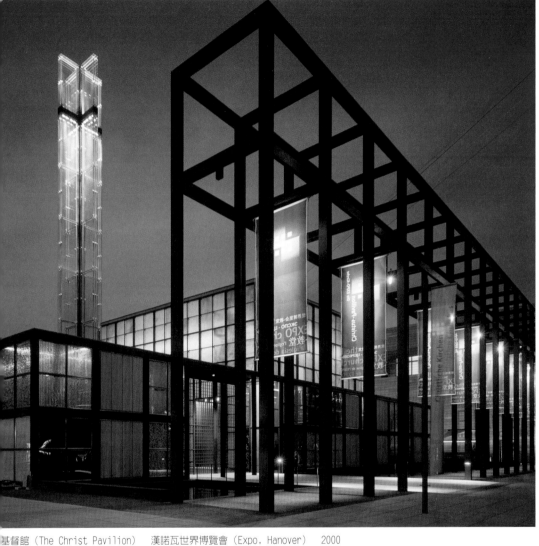

基督館（The Christ Pavilion）　漢諾瓦世界博覽會（Expo, Hanover）　2000

薩哈‧哈蒂
Zaha Hadid
我的建築作品應允樂觀

　　她全身上下都是黑色、頭髮蓬鬆、聲音嘶啞深沉，她坐在那裡主掌一切，即使這個一切指的只是在紐約市蘇荷區心臟地帶的一個叫做莫爾瑟旅館的地方。所有的人都在那裡──羅傑、珊卓拉、艾莉卡、莎拉、蘇珊、阿里、一群助理、朋友、新聞業者，所有的人都圍著她轉，她以此為樂。現在要訪問嗎？她寧可去作她最喜歡的事情──打電話，知道每一個人在哪裡、誰今天為什麼沒有來等。她喜愛當眾人焦點，也花了好長一段時間達到了這個目的。她以不尋常的設計被嘲笑、看不起。哈蒂是全球建築界中唯一的女性，她的不尋常之處也在於她巴格達的出身。哈蒂1950年生於巴格達，剛開始的時候，她學的是數學，這也很罕見。之後她轉到建築，1977年時開始和雷姆‧庫哈斯工作。三年之後，她在倫敦開自己的事務所，剛開始的時候並不太成功。似乎沒有人想要把她那種像是玻璃碎片的設計變成房子。只有少數德國業主勇於嘗試。她在德國萊因河畔的威爾（Weil）為佛特拉家具公司（Vitra）設計了一個消防中心，在福斯堡（Wolksburg）設計了科學中心，並且在萊比錫為BMW設計車廠。現今，她的事務所擠滿了大型計畫：中國找她、中東也找她，甚至在英國她也拿到案子。每個人都要她設計，她在每個地方、又不在每個地方。她就像全球營建業的一個游牧民族。

哈蒂女士，你是個快樂的人嗎？
你的意思是？嗯，我喜歡很多事情都在發生的那種狀態。像現在，有一大堆的事情正在發生。

事實上，你一直在動。
是的，很多人說這是伊拉克人的典型，天生就是游牧民族。但是，那麼說當然是胡說八道。所有成功的建築師都是如此，你必須一直在動。畢竟，業主希望三不五時能看到你。客人愈多，情況就愈糟。我想過去幾個禮拜來，我實際上是一直在坐飛機的。

那是你所謂的高興、幸福嗎？
旅行用一種舒服的方式讓你疲倦。我以前喜歡看電影和芭蕾，我發現身體、空間和動作的交錯結合是非常令人興奮的。但是我已經不再從事任何活動了。

但是你仍舊設計。為了設計，你不需要一點清靜嗎？
建築師不是事必躬親。是的，許多人認為建築是一種關乎啓發、靈光乍現，隨之一個很棒的計畫就出來了。但是建築遠比這個複雜，這裡面牽涉許多人，一個設計是慢慢地生成的。過去，我們曾經一個案子作十個模型，企圖要知道每一種可能性。現在這些都是我的資產。我有可以信賴的好伙伴，隨時可以聯絡他們。我可以跟他們說，我的電話帳單……（查了一下是否有新簡訊）。

你仍舊自己設計作品嗎？
我不碰電腦，我從來不喜歡電腦，尤其討厭滑鼠。但是假設這是個錯誤的話，我早在十年前就應該學會了。現在，可以用這些新軟體做的事情實在是多得嚇人。嗯，也許我遲早會找老師來教我，但是我想我太沒有耐心了。

紙張比較有耐心。
是的，安靜的時候，我仍然用素描紙工作。而且我畫圖很瘋狂的，五百張紙一下就用完了。

五百張紙？
OK，兩百張。無論如何，那是我試點子的方法。

為特別的計畫嗎？
不，讓我忙來忙去的，經常是抽象、關於空間的想法。諸如地板、牆面和天花板的關係可以如何地重新定義。我必須承認，我已經很久沒有這樣做了。我前不久搬家，搬到一

佛特拉消防中心　威爾　1993

個新的挑高增建的地方。那是一個非常棒的公寓，但是我還沒有什麼時間住在裡面。我還沒安定下來，沒時間。

你目前有許多大案子，你的員工成長了不只兩倍，很短的時間內從六十位增加到超過一百五十位。
一百五十嗎？有可能，差不多。如果你要知道確切的數字，必須去問派屈克。

你的合夥人派屈克‧舒馬克（Patrik Schumacher）？
是的，他每天面試新人，雖然我發現人實在是太多了，不過也許這是沒辦法的事。

這個突然的成功是怎麼回事呢？
嗯，我在你的國家──德國，作了些案子，威爾的消防中心，福斯堡的飛諾科學中心（Phaeno Science Center）。在英國這裡，基本上我完全沒有作品，其他的地方也一樣，許多人傾向於嘲笑我的作品。他們說，我的建築圖非常棒。作為設計作品，看起來有點瘋狂，但是蓋不起來。他們想要把我當作紙上建築師。我被認為是怪胎。

那也不是全然沒有理由的，不是嗎？《泰晤士報》稱你為英格蘭最令人討厭的好建築師。
真的嗎？（笑）我一點也不記得。許多人認為我是一個永遠在噴火的火山。但是我只是個很情緒化的人而已。我從某些事物得到無限的快樂，同時也會惱怒、而且非常惱怒。大多數的英國人不知道要怎麼處理像我這樣的人。有時候我簡單明瞭地直接對他們吼，只是嚇他們、讓他們擔心而已。當然，我現在已經不這麼做了。（笑）

成功讓你的脾氣變好了嗎？
我不會那麼說。我還是我行我素。也許有時候你必須是難搞的人，不然你只會得到平庸的設計，我們已經有夠多那樣的設計了。我不喜歡妥協，因此經常有摩擦。

到底是怎樣的情形呢？
也許因為我不是歐洲人。我思考的方式有點和典型的、理性看事情的歐洲人不一樣。大部分的建築師是那樣的，他們有興趣的是清楚分明，以及可預測性。我屬於的那個傳統中，直覺和邏輯是比較相關聯的。

你認為你自己是阿拉伯建築師嗎？
許多人這麼說，例如雷姆・庫哈斯就是，我和他合作了一段時間。但是我不會讓我自己被歸成那一類。當然，我無法完全否認我來自一個有五千年歷史的文化。我是巴比倫人。我不必為歷史奮鬥；對我而言，歷史只是一個事實，我可以、也應該把我的點子放在未來。

你擺脫歷史了嗎？
我不需要固守任何一種歷史主義，我沒有那種擔心歷史會流失的感覺。

但是你的建築不也是從歷史裡借鏡嗎？
你是說阿拉伯文字書寫的流暢自由，像是我的建築作品一般嗎？

我想的是你經常提到的、20世紀初期俄國的前衛人士馬勒維其（譯註：Kazimir Malevich, 1879-1935，俄國抽象幾何藝術家、藝術理論家）**或是列尼朵夫**（譯註：Ivan Leonidov, 1902-1959，俄國結構主義建築師），**你採用他們的想法，那不是一種歷史主義嗎？**
但是我並不像奴隸般地抄襲他們的設計。我想做的是更新他們那個時候的想法，把那個想法變成一種對我們有用的、新的秩序。那是從來沒有好好試過的東西。那個時候，他們希望一個新的開始：一種新建築的誕生，它排除了所有的限制，質疑所有的事物。房子必須要立在地上嗎？房子能浮起來嗎？那麼牆呢？地板呢？我們必須要讓正確的角度主宰嗎？或是我們可以試試其他359度的東西呢？這些在現在仍是主要的議題。

那些前衛人士主要是對新的社會秩序感興趣，你呢？

許多現代主義者的夢想都沒有實現。現代主義的許多東西都是錯的，例如，認為人性可以被水泥建築拯救的這種想法即是一例。但是那並不表示現代主義的計畫已經結束。它只是需要一個新的現代主義去修正舊的錯誤。這就是為什麼我們的建築作品不是在每個地方都一樣，我們試著為特定的地點和使用者量身訂作。而且許多計畫的目標是重新定義私人與公共兩者間的關係。我們把許多作品架高以便在下面留出空間，讓都會生活自由發展。我們瓦解了傳統的界線。

這樣聽起來很老套。

你現在已經無法訂出清楚的計畫目標了。這是和古典現代主義不同的地方，古典現代主義完全知道要怎麼樣解放大眾。現今我們只能道出理想。我希望空間是開放的，沒有事先設計好的動向，足以容納不同的動向並刺激流動。

你是說，就像你設計的沙發一樣。它們是波浪形、又有菱形，且沒有靠背，因此你無法坐在沙發上超過十五分鐘，那樣的沙發強迫你移動。

是因為你還沒有找到正確的坐姿。（笑）我希望事物保持流暢、柔軟、忙碌。並不是每一個人都需要完全適應它們。我不想讓每個人都有簡單的答案，我要推出一種新的生活風格，但是我不想指定這些風格。

但是一面波浪形的牆面要比一面直的牆面更不實際，不是嗎？這樣對住在裡面的人來說，就需要作更多的調整。這是我懷疑之處──你的東西有種限制性，即使它們看起來具有彈性。

你是來吵架的嗎？各位，聽著，我想他是來吵架的。你大概不喜歡我的建築。

我只在請問，是否你的建築忠於它所應允的。

但是那一點很簡單，我的建築作品應允樂觀。現今要談論烏托邦是有一點困難，但是也許我們應該再試一次。我相信，無論如何，那些我們壓根不認為可能的事情，某些是可以在建築中被表現的，那是一種事物的新秩序、一種新的世界觀。對我而言這其中有政治面向。當我在倫敦上建築學校的時候，每個進步的念頭都已經被摧毀了。有一些人作高科技，像是諾曼·福斯特，目標放在完美無瑕的設計上。那時有一大群傳統的、令人窒息的後現代主義的建築師。我想，至少我的建築擺脫了那一點。它證明了並非每件事情都要一成不變地直到永遠。這可以當作你的訪談的一個完美結束──我們可以就到此為止嗎？

月亮系統沙發　2007

我可以再多問一個問題嗎？我希望知道你對新事物的信念來自何處。

每件事情都會變化，我們的工作方式、科技、藝術都是如此。在這麼多的事物中，為什麼建築中每件事情都要維持不變呢？我不認為如此。我在巴格達長大，那個時候伊拉克的許多事情正在開始改變。我的家庭條件很好、且富有，父母親把我送到教會學校唸書，教我們的是天主教修女。我學到最重要的事情是，相信我們自己。女生也可以有所成就，是理所當然的事，而且女生也可以在科學學科上有很好的表現。我們幾乎所有的人都有所成就。

但是你剛開始時學的是數學。

是的，不過只學了一下子。數學對我來說很簡單，我可以睡著就學好。因此，我對自己說，好，就從那裡開始。但是我事實上想成為建築師，我十一歲時就已經這麼想了。那個時候，最棒的新建築正在巴格達發生，我每天都目睹這些事情發生。那是難忘的經驗，社會那時正在改變，新的事物正在發生，並且在建築中表現出來。

你可曾想像過回巴格達？

我的根仍在那裡，我會想這個城市要如何重建、重新創造。但是今天倫敦對我來說也很重要。剛開始在倫敦的時候，我是個迷惑的外國人、非英國人，加上還是個女性，我很多的同業對此感到不自在。不過從那時開始，我們就習慣彼此了。

目前，你大約可說是國際知名的建築師裡面唯一的女性。

人們一直問女性的行事是否和男性不同。我只能說我不知道，因為我從來沒有當過男性。但是，顯然地，大多數的業主不太敢跟一個女性攪和。這要一個伊拉克女性來告訴他們怎麼做。

甚至有人請你設計廚房和刀具，你害不害怕落入俗套？許多人已經開始在談論設計教條這回事了。

真是胡說！我認為偶爾設計其他的東西是很棒的。我們剛設計完一部車，我自己設計相當多的家具。我不想被限制在一項工作裡，如果時間允許的話，我要擁抱整個世界。

目前為止，你只設計了地標性的作品，沒有住宅作品，遑論社會福利系統下的住宅計畫。

那不是我能決定的。我一點也不認為我的作品是屬於極少數人的或是屬於菁英階級。我的作品也不是關於在藝術上的自我實現，我要的是主流。我也很樂意替工人階級未來的生活設計作品。但是，社會福利系統下的住宅計畫規範和限制嚴苛不得了，幾乎什麼都不能改變，真的是很可惜。現代主義當時發展出許多非常好的新點子，針對住宅這一塊尤其如此。你是德國人。在這一方面比誰都清楚。在這一方面，你的母國那裡有什麼新發展嗎？

社會福利住宅興建計畫實在乏善可陳。

來自德國的好作品竟然出奇的少。我非常崇拜門德爾松（Erich Mendelsohn），當然，還有凡德羅（Mies van der Rohe）。現在，頂尖的建築師中，不再有德國人，自從安格爾斯（O.M. Ungers）之後，就寥寥可數。

為什麼呢？

我想是因為事情對於德國建築師而言太過順利使然。他們在自己的國家裡面有太多的事情可以做，於是幾乎就跟國際舞台脫軌。德國有些好的事務所，例如，我非常欣賞索爾布魯克＆胡頓事務所（Saurbruch & Hutton）。但是許多曾經在外國執業，但是回到德國的建築師，似乎在那裡浪費了自己。

你目前在德國沒有計畫嗎？

我也不知道為什麼，也許在那裡的人們不再需要我的樂觀派了吧。（翻譯｜朱紀蓉）

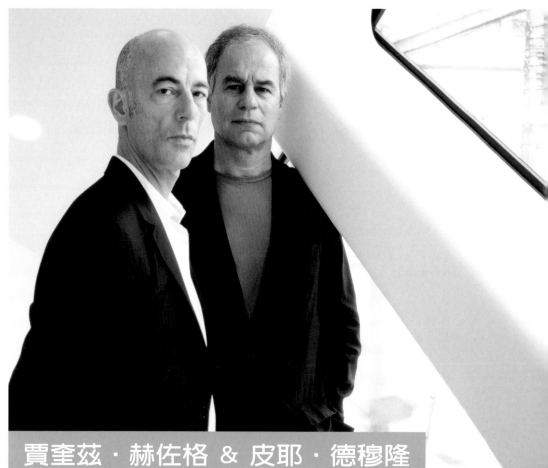

賈奎茲‧赫佐格 & 皮耶‧德穆隆
Jacques Herzog & Pierre de Meuron
把建築當成藝術是不能忍受的

　　只差一點，他們兩人就成了雙胞胎。兩人都是1950年生於巴塞爾，一位是4月中生，另外一位是5月初生。兩人都是在蘇黎世的瑞士聯邦科技研究所（Swiss Federal Institute of Technology）就讀，同時畢業，並於1979年開始成為建築師搭檔。然而，他們也有很多不同之處。其中德穆隆看起來比較像是內政部長，赫佐格則是外交部長。我訪談的是後者，訪談的地點在他們事務所。這間事務所乃由車庫改建而來，目前員工穩定成長。赫佐格看起來頗像是跑馬拉松的人，高瘦、緊繃。事務所的步調緊湊，像是永遠在做最後衝刺的馬拉松跑者。自從他們把倫敦的一處舊電廠改成泰德現代美術館之後，大案子一個接著一個地來，來自世界各地的詢問也蜂擁而至。一次又一次地，他們設計出不同的，但總是令人驚奇的作品。他們在慕尼黑和北京設計的運動場同樣像是一模一樣的雙胞胎，然而它們基本上是不相同的。他們的事務所喜歡運用不尋常的材料創造新奇的氛圍。在他們的建築作品中，很難察覺出、其實這些作品生成背後的壓力與緊湊的時程。訪談尚未真正結束之前，赫佐格跳起來，因為他必須趕去搭飛機。幸好，總是有一個人沒有去，那個和他長相不同的雙胞胎德穆隆。離開和停留，是他們的原則──誠然，是這種弔詭使得他們的建築這麼重要。

赫佐格先生，到底發生了什麼事？你的事務所很久以來都是以精確嚴苛、冷靜的建築──事實上，是禁慾式的極簡主義──知名，而你同時又為漢堡愛樂設計出波浪形的作品，以軟性結構設計慕尼黑足球場。從強調自律、禁慾式的信念到強調感官，你是否違背了自己的原則？

一點也不，我們比以前更忠於那樣的原則。初入行時，我們希望在後現代主義的多樣形式之外，提供抽象、極簡的選擇。但是我們漸漸發現極簡主義也是一個陷阱。強調形式的純淨、清楚有其世俗性和清教徒精神在其中。現代主義整體來說，是關於脫離裝飾和感官性。它所依賴的是把每一件事情都限制在相同的小框框裡，並且把不理性和地方主義都排除。

這是你們改變的原因嗎？

你為什麼這麼認為呢？

例如，許多有關於你們事務所的展覽，有些純粹像是童話故事裡的東西，很不像建築模型。其中有許多補丁、形塑、玩心在其中，看上去建築彷彿是一種關於潛意識的高級藝術。

大概是吧，但絕對不全然如此。我們要展現出的相對性，並非現代主義理性的那一面，而是其意識形態面。我們達成目的的方法，一直是比較觀念性的、知識性的，而不是強調手作。因此你所形容的童話故事，事實上是經過清楚思考而來的。拿紅糖這個例子來說好了，我們並沒有融掉任何舊的糖，我們對這個物質的變化心知肚明。雖然一圈一圈的東西、泡泡等是隨機發生的，但是這種隨機是預設好的。

你們對於那個東西的哪一方面感興趣呢？

我一直都對無法定義的形狀感到著迷，理想上，這些形狀引發複雜的聯想，而且無法清楚地詮釋。對我們而言，建築是一種思維，這樣的思維應該提供很多的動機，讓我們注意到我們自己和這個世界。

但是你們的建築作品看起來一點也不像是苦想出來的作品。

它們不應該像是那樣。重要的是每一件建築作品透過材料、味道、音效的傳達，在你的潛意識裡的印象。我們建築作品的目的是把視覺面的調性減低一點，然後吸引所有的感官。

周遭的刺激這麼多，這樣還不夠嗎？

喔，OK，但是通常來說，那是不好的建築所帶來的負面吸引力，並不表示美的事物不能有吸引力。

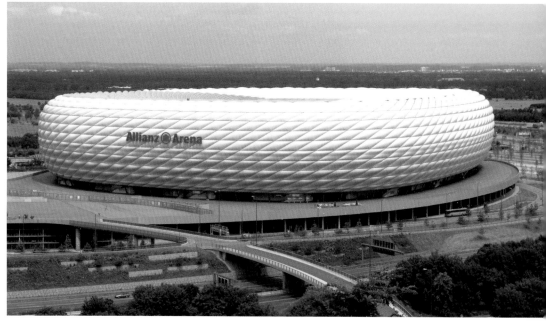

安聯足球場　慕尼黑　2006

你們的建築作品是有關美嗎？

最終，美是最能感動我們所有人的。我說的美，並不必然是和諧、修飾得很體面光亮的事物，而是那種誘人、迷惑人的美，如馬庫色（譯註：Herbert Marcuse，1898-1979，德國哲學家）所講的那種從表面探出很多深度的東西。不管怎麼說，大部分的人不注意建築，但是對所有其他人而言，建築應該盡可能地帶來快樂和驚奇，並且刺激我們的感知。我們花了太多時間，卻沒有意識到我們的當下。建築可以幫助我們改變這一點，認識到每個人都接受當下，這種近似佛教的世界觀。

一個建築師不需要比較政治性的想法嗎？

那很政治啊，因為每個人都能發展出一種比較批判性的意識。進一步地說，政治，「politics」字源中的那個「poli」，指的是政治的面向只能從特定單獨的計畫中發展出來。以我們在巴塞隆納建的論壇大樓（Edifico Forum）這個容納三千人的大展覽和會議大樓為例，通常，那種建築只有社會上的少數人才能使用，其他人則在建築外面。如此一來，那個建築就會變成一種不是地方的地方、一個有敵意的物體。但是，為我們希望二十年之後，大家仍舊喜歡這個建築；因此，我們把建築架高，騰出空間造了一個頂端有遮蔽的廣場，其下有天井和噴水池。我們也說服市長，在那裡規劃每個禮拜一次的市集，並且設置一個禮拜堂。我們想要建的是一個新的公共空間，讓那些和展覽、開會沒有任何關係的大眾也可以接受它。我承認，你無法從這個例子中一般化所有的情形、

去制訂規則或是找出萬全之計──那些是現代主義喜歡做的事情。當今，建築師必須依照每個案例重新思考。

是說針對每個案例作不同的調整嗎？

現代主義建築師有一種信念：一種更好的城市，會讓人變得更好，也讓未來也更好。而今只要東拉西扯一下、避開一些電纜就算成功了。然而，許多建築師還是蓋幾棟旁人勿近、偶像崇拜式的作品才覺得滿意。

你在東京的Prada大樓不也是偶像崇拜型的作品嗎？

那裡的確變成了某種族群聚集的地方。但是我一點也不是在說每個建築作品一定要開放給所有的社會階層，像是巴塞隆納的案子。對我們來說，重要的是，建築應該要被接受、珍視──就是要讓大家喜愛的意思。

你們是怎麼樣讓建築作品贏得那樣的喜愛？你會用柱子和拱楣裝飾正牆面嗎？

我們不會用在全新的建築上。但如果重點是要在哪裡加點什麼東西的話，有何不可呢？

你不反對重建建築物嗎？

重建就像是完全的新建物一般，應該被建築師、都市計畫開發者當成一種選擇。對我們來說，這完全要看那個地方，以及要重建什麼的問題。例如，在德勒斯登重建聖母教堂（Frauenkirche），我們覺得沒有什麼不好，因為那個宗教內涵和教堂被炸毀之前的情況一樣。我也支持紐約重建雙子星大樓，認為那將會是都市發展上一個更為深刻的宣告，勝過它目前所有亂七八糟的設計計畫。而且，如果那樣做的話，將會在美學上和情感上帶來非常強的力量，遠遠勝過任何的紀念碑。

聽起來非常後現代，似乎所有的事物都可以互相轉換。

的確是這樣的。你看，現代主義的目的是建立新的標準，企圖在最後引出一個新的傳統。但是因為行不通，因此我們並沒有新的傳統，一種強迫式的、意識形態式的主宰。這也是為什麼今天城市裡面有那麼多醜陋建築的原因。然而，在此同時，這樣的狀況也帶來前所未有的機會，足以嘗試非常特殊及新的事物。今日，中國就是一個極端出眾和極端的醜並存之處，而且建造的速度非常地快。我們正在設計、規劃一個可以容納三十萬人的市區規劃案，企圖盡可能地提供都會生活的不同空間規劃。

儘管20世紀已經展現出那樣的精巧入微、無法預測性及多樣性，是完全超乎規劃所能掌握的範圍的。

是的，主要是因為有許多謬誤和很糟的規劃。

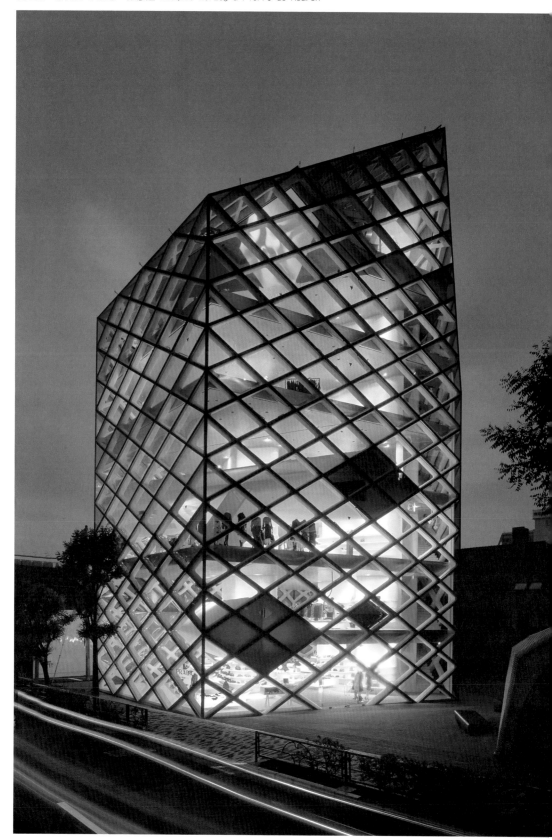

你想要錯上加錯？在這些謬誤上，再加上其他的錯誤嗎？

人們需要城市，因此要有人建造這些城市。這完全是作法的問題。因為我們無法提供一個基本的答案，只能根據特殊情況而定，我們從單一的、實質的大型建築計畫案看事情，然後從內而外地、從城市日常生活中發展這樣的計畫。同時我們也跟當地的民眾、還有一位中國藝術家艾未未一起發展計畫。

通常在都市發展上，住宅區和辦公區仍然分得非常清楚，你也是你所放棄的現代主義教條嗎？

我們在中國有幾個住宅和辦公室的計畫，我們想要把這兩者結合在一起──這是一種形式激進主義，同時也是有計畫式的混合住辦。這在我們自己的地方很難達成，即使西方的出資者近來表示，他們已經比較能夠接受混合使用了。

但是，目前為止，你的事務所尚未在關於居住和工作的新的建築風格上有所著墨。

住宅計畫在瑞士是非常困難的，政府的補貼系統非常麻煩，而且在既有的居住風格上，能夠發揮的空間很有限。

但是，許多建築師的工作太過舒適，所以他們不想參與那種費力的計畫，特別是設計住宅建築不會像設計博物館一般受人景仰。從這個角度來說，你這麼容易批判的古典現代主義，還比現今進步了些。1920年代的許多激進的新計畫和住屋概念都已經發展出來了，而他們當時有的錢未必比今日要多。

現代主義的建築師把住宅設計當作設計一個新的、現代社會的基本模型。如同我們現在所瞭解，這個新社會的理念延續至今者並不多。這也是為什麼住宅區的實驗計畫僅是偶爾的案例。建築師如今可以發展的空間是在別處，而且一直在變。過去，建築師發展的空間是教堂，現在是博物館或是旗艦店──例如我們在東京的Prada。如果建築師和業主一起擔任激進的共謀角色的話，那樣的計畫就會成功。

激進思考真的那麼重要嗎？對我來說，城市缺少的反而是走中間路線、設計良好的建築物。每一棟新建築都想要與眾不同的話，那麼城市會變得四分五裂。

但是造成四分五裂的原因主要並不在於建築物，而是在於人，是因為他們在建造城市時，剛好可以用那樣的方法進行的關係。這說明了城市何以是一種凍結的心理景觀，是中間路線也好、設計良好也好，這些凍結的景觀用各式各樣的可能吸引著我們。我們因此開始有系統地正視這個問題，不只是在我們自己的事務所如此，在教學上也是如此。因此，我們在觀察事物的方式仍然是比較自由、不被任何意識形態綁住的。

這是否解釋了你們的建築作品的轉變？

對我們而言，為了生存，這樣的轉變是必要的：過去如此，現在仍是如此。我們把建築和都市主義當作瞭解某種事物的工具，用以認識一個一直在改變的世界。從這個層面來說，任何建築師的建築作品所呈現的自然是這個世界的模樣，更深入地說，也是一個自我的形象。

但是為什麼你們的建築會突然地發展起來？

擴張形式和內容對我們來說也是一種逃離任何一種既成定義──包括建立品牌，同時保有全然視野的策略。許多藝術家，例如湯瑪斯‧汝夫（Thomas Ruff）也是用同樣方式：不斷地開發新的工作類項，並且和其他類項一起探索。

你們一直喜歡和藝術家合作，有什麼特別的原因嗎？

真正的藝術家是不墮落且誠實的。聽起來可能有點蠢，但這是真的，因為只有在所有傳統、俗套及影響都除去了之後，藝術才會發生。

你們是否覺得自己是藝術家？

建築、藝術、時尚、電影和音樂彼此緊密連結的程度，前所未有。我們很可以和藝術家合作，也和時尚領導者例如Prada合作，因為我們工作和思考的方式都比以前接近了。就如我之前所解釋，所有穩定的地標和傳統都已經消失了，留下的那種真空狀態，需要建築師透過他們的策略和觀念去填補──只要他們有能力。從那個方面來說，建築師和藝術家是相關聯的，但是創作出來的作品並不一樣。建築是建築，藝術是藝術。把建築當作藝術是不能忍受的。

在我看來，似乎藝術家為你們打先鋒。例如你為艾伯斯沃（Eberswalde）設計的圖書館全以水泥板建成，上面印有湯瑪斯‧汝夫的作品，就像是他供應裝飾的部分，而這個部分你不相信自己做得來。

我們和湯瑪斯‧汝夫相輔相成。我們挪用彼此的作品，而且甚為滿意，這樣一來也是彼此幫助。與其把照片放在牆上，突然間整個建築物都⋯⋯

⋯⋯本來是一個強調極簡的結構，一個沒有圖畫的典範，突然間，你們在上面印上圖畫。這不近乎是精神分裂嗎？

這不是精神分裂，也許是弔詭吧。那個作品有種宗教圖像式的效果，但是同時又有極為生動的元素。這是件詭異的作品，然而它也是我們最美麗的作品之一。（翻譯｜朱紀蓉）

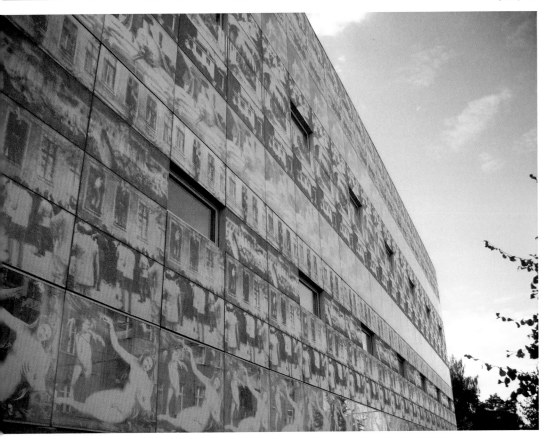

科技大學圖書館　艾伯斯沃　1998

菲立普・強森
Philip Johnson

建築是藝術，除此無它

　　當然，他坐在最高處。除了紐約這個由凡德羅（Ludwig Mies van der Rohe）設計、備受推崇的席格瑞大樓（Seagram Building）之外，還有哪裡更適合當強森的辦公室？當然，他大可以把辦公室放在他自己設計的大樓中，曼哈頓有數個他設計的大樓，諸如AT＆T大樓，還有口紅大樓（Lipstick Building）。然而，強森喜歡某種程度的低調。他不需要設計整棟大樓，對有些人來說，只要知道他參與席格瑞的設計計畫就夠了。強森很友善、人有點虛弱，雖然年事相當高，但是耳聰目明。他很喜歡笑，有時候是得意地笑、有時候是愉悅地笑，甚至有時候是笑他自己。他的一生充滿冒險。強森於1906年生於俄亥俄州的克里夫蘭，原來學的是語言學，後來在紐約現代美術館的建築部門當策展人，從事研究、撰文，以及他向來最在行的東西：認識人、尋找有才華的人、創造不朽觀念。他是某些標籤的創始者之一，諸如「國際風格」和「解構主義」。許多建築師感念他的提攜。當然，他自己的建築作品包括了德國畢樂菲爾德的藝術中心（Kunsthalle in Bielefeld）、加州園林市（Garden Grove）的水晶教堂（Crystal Cathedral）。為了他的朋友和他自己，他也建了一座非常棒的玻璃房子。2005年1月，菲立普・強森在這個房子裡告別人世。

強森先生，你……

不需要用英文稱呼，用德文即可。我的德文很差，但是我對你們的語言的喜愛，就像
八十年前一般。那個時候，我常去柏林，對於你的國家非常著迷。

是什麼令你那麼著迷呢？

我的好奇心大概是尼采引起的。我在學哲學的時候，非常崇拜他，從那時開始，他就是
我最喜歡的思想家。但是我對於包浩斯及所有決定擺脫歷史和追求新事物的建築師更感
到著迷。我受到那種激進主義者、想要大立大破的感染。對我而言，那些建築師白色、
明亮、風格裸露的作品，開啓了一個末知的世界。那個世界不需要再跟史前時代令人窒
息的東西打交道，19世紀所強調的裝飾性，以及悲慘的情況全然地被瓦解。

那麼今天呢？你喜不喜歡德國建築？

希特勒、戰爭、經濟崩盤等，把德國的自信心全部摧毀了。他們沒有一位是世界頂尖建
築師，他們太小心翼翼地照著主事者的意思行事，以致無法彰顯自己。這樣的態度是無
法造就偉大的建築師的。你只要看看柏林近幾年來蓋的建築就知道。很糟的。那些作品
幾乎全部有懼怕的味道，柏林是一個充滿懼怕的城市。上一次在那裡的時候，我幾乎快
受不了──那麼的無趣、那麼缺乏自由。

但是你自己在柏林建的辦公大樓也不全然是一個充滿生氣的模範。

很不幸的，它並不是，你說得沒錯。我覺得那件作品也充滿懼怕。那個計畫做得很勉
強，我低估了柏林建築官僚的力量。

然而，那個城市近年來出了幾個值得看的東西。

是的，無論如何，李伯斯金的那個非常棒的「閃電戰」（blitz）建築算是其一。還有，
總理府（Chancellor's Office）的建築有某種輕鬆又很壯闊的味道。我很喜歡這件作
品，雖然只看過圖片。這裡的政治家們是怎麼樣都不會同意那麼不平凡的設計。

**許多德國人覺得那棟建築很怪，因為它和人們期望的格格不入。人們對傳統的渴望是非
常強烈的。在柏林，人們甚至要去重建舊的柏林宮（Stadtschloss），你能明白嗎？**

我當然明白。人們想要美的東西，他們希望自己那個灰暗的城市有點輝煌的東西。尤其
是，那個柏林宮將可以是刺激當代建築師的非常好的例子，因為有些當代建築師太過
自負。這也是一個機會，讓我們好心地看待這個重建計畫本身的意義。我唯一擔心的
是到最後人們會對這個柏林宮感到失望，因為，事實上它是個很糟的設計、像是被摧
毀的工事，我是親眼看過的：很粗糙，比例也不對。即使是辛格爾（譯註：Karl Friedrich
Schinkel，1781-1841，德國古典主義建築師）大概也受不了。我想如果他能夠把柏林宮整個拆
掉，在他自己設計的老博物館（Altes Museum）對面建個其他的東西的話，他會高興一

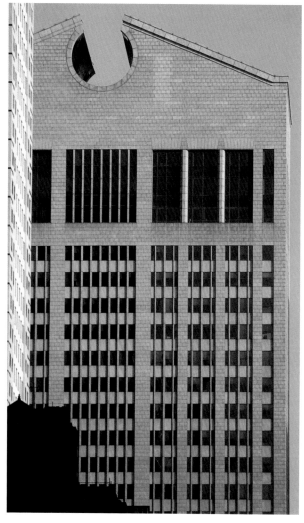

AT&T大樓　紐約　1984

點。我喜愛辛格爾，我認為他是最偉大的建築師之一。把這個像是巴洛克糧倉的作品和他的名字聯在一起對他不公平。

但是你的作品經常引用歷史。你的紐約AT＆T大樓被認為是後現代主義的象徵之一，為什麼你現在要呼籲一個現代的東西建在柏林宮的位置上呢？
我並不是在提倡、呼籲現代主義或是任何其他的東西，我所感覺的，是說柏林宮是個非常糟的建築。我希望柏林有比較美的東西。

它看起來怎麼樣，對你來說重要嗎？
一點也不重要。最重要的那個建築作品應該要讓人們感到驚訝、給人們帶來快樂、歡欣，甚至令人們感動落淚。對我而言，我十三歲時隨著我的母親到巴黎參觀夏特爾大教堂（Chartres Cathedral）時，就發生這樣的經驗。我站在那裡無法言語，激動得流下眼

淚。如果一個建築師能夠做到那樣，或是只做到百分之一，那他就是好的建築師。至於他如何達成，則無關緊要。

你向來有個名聲，就是非常注重效果，而且總是改變風格。難道你從來沒有想過，形狀和材料也是有意義的嗎？

意義？建築應該用來欣賞、振奮、提升的，別的它不需要。建築不是政治或哲學，重視意義正是早期現代主義犯的大錯。現代主義以為自己可以透過一種非常不一樣的形式語彙，給人們帶來全然不同的生活。現代主義想要改善這個世界，但這是建築做不到的。

那麼建築能夠做什麼呢？

它可以帶來快樂、驚奇，可以確保人們感到高興。那樣已經很夠了。

這樣的話，建築師就沒有社會責任。

是的，沒有。任何人如果想要解決人類的許多問題的話，就不應該來當建築師，應該去當政治家或是科學家。或者是當一個開發者，窮人或是病患建造住所──希望這可以透過一個好建築師的幫助而達成。

我很驚訝你如此隨意地否定了現代主義的社會抱負。你自己是現代主義的主要提倡者，也是透過在紐約的主要建築展覽，包浩斯介紹到美國的先驅。你能把美學的那一面，從倫理的關注面向分開嗎？

顯然是可以的。我一開始就發現格羅佩斯（譯註：Walter Gropius，1883-1969，德國現代主義建築師、包浩斯創始者之一）及他把烏托邦帶給大眾的那個幻想，有很大的疑問。我認為，現代主義主要是一種風格。吸引我的是那種激進的全新形式。我喜歡革命式的改變。

對於改變的熱愛始終是你人生的一部分，甚至讓你成為激進的右翼份子。你先介紹包浩斯，幾年之後，你以記者的身份支持希特勒攻打波蘭。你怎麼能這麼容易有180度的轉變？

我恐怕要說我做的完全不是180度轉變。事實上，我一直都忠於自己對於激進主義的熱愛，它是種足以穿透每件事物、徹底形塑每個人的美學風格。事實上，包浩斯和納粹有相似之處，兩者都希望製造歷史。當然，我希望是它們的一份子。那個時候我還很年輕。有一段時間我也非常受史達林的影響。然而，今日我對這一切仍感到懊悔，這些錯誤的認識跟了我一輩子。

聽起來你對所有具意識形態的東西都免疫了？

我不認為意識形態和建築有任何關聯，這其中沒有善良也沒有邪惡。這些道德層面的問題真的很令人討厭。

你總被認為是異端，而且你以言語非常尖銳犀利而出名。同時，你把建築師比作娼妓，把他們形容成業主的走狗。為什麼你從不批判呢？特別是你和獨裁者工作之後？

但是我是有批判性的，只是我的建築作品不是。建築是完全不能夠批判的，它不能去反對現實，它是為著現實而設計的。即使是彼得·艾森曼也不再相信那樣的東西。但是這並不意味著我總是完全照著業主的意思設計。通常業主不知道自己要什麼，因此我能夠透過很不尋常、很特別的東西讓他們詫異。你知道，我沒有深信不疑的東西，但是我的確有品味。

你是個憤世嫉俗的人嗎？

你為什麼這麼說呢？我不是的。我對建築的熱愛遠遠超過憤世嫉俗的成分。我屬於太過興高采烈的那一型，離憤世嫉俗很遠。我總是想要維持自己的好奇心，我把這樣的好奇心放在第一位，並且傾聽我的情緒。有時候我參與玻璃建築計畫，然後在紐約有口紅大樓那般可愛曲線的建築。我不覺得事情是絕對的，這就是為什麼我覺得當建築師找到一個方法後逐固守著它的這種態度非常有問題。他們把那稱做最終的真實，然後把一樣的東西扔在世界每個地方，就像是那個德國人——他叫什麼來著？喔，對了——安格爾斯（Ungers），他的風格太過清教徒。

你不喜歡那樣的精密嗎？

但是今天我們已不再受任何教條束縛了啊，現在是相對主義主宰的局面。我們想怎樣就怎樣。這是一種非常累人的自由，但是同時是非常棒的自由。無論如何，我終於可以對於舊的意識型態告終這件事感到高興。只有沒有安全感的人會很快地創造新的教條，然後把自己綁死。不過我不應該對同業批評太多，畢竟我也不是一個很棒的建築師。

你不是嗎？

無論如何，其他人比我好很多。他們更自由、更能夠從自己的想法中得到啟發。我覺得法蘭克·蓋瑞是其中最偉大的。他的重要性大概只有到五十年以後才會被瞭解。我總是有時間給像他這樣的人，給那些我知道比我更有才華的人。我支持蓋瑞和艾森曼這些年輕建築師們，雖說他們如今也已經年過七十了。

許多人指責蓋瑞是在做藝術創作，而不是建築。

評論家不懂。建築就是藝術，除此無它。當然，建築必須符合許多功能上的需求，但是不是讓形式追隨功能，而是要讓功能追隨形式。一直以來，我主要感興趣的是：人們對我的作品的感覺、他們從其中發現的事物，以及從其中創造出的情緒。這是我要想的東西，而不是設計逃生路線、埋管線等的實務面。我的合夥人非常務實，他處理實務面的東西。如果我要處理的話，那麼所有在建築中的樂趣就沒了。

是這樣的樂趣讓你繼續設計新建築嗎？你大可停止，驕傲地回顧你這一生豐富的作品，你為什麼不這樣呢？

說實在，如我沒有做設計的話，那麼我的情況就會很糟，像是被活埋一樣。我曾經試著停下來，但是行不通。

你在工作中尋找某些東西嗎？

不，和追尋無關。我想要的是變化。當我在設計建築作品時，它給我自我改變、嘗試新事物的機會。我想那是人生最重要的事情，如果我對此沒有感知的話，那麼我就不需要活著了。因此我仍舊坐車去上班、和同事討論、發展新的想法，即使這對我來說是愈來愈難了。被這麼老的軀殼限制住，實在是非常糟。

你是這麼喜歡變化，但是在某些地方你沒有改變。你仍舊住在康州那個你五十幾年前設計的玻璃房子裡，那是你考試的作品。你為什麼從來沒有搬家呢？

我從來沒有想過這件事。大概是因為這個房子一直給我帶來驚奇，它每一天都給我帶來快樂。為什麼要去找另外的地方呢？（翻譯｜朱紀蓉）

玻璃之屋　康乃狄克州新迦南　1949

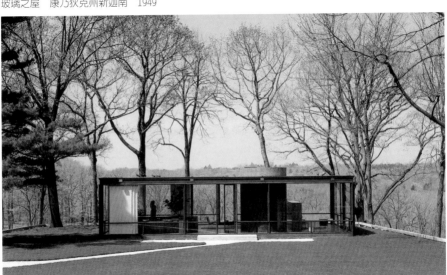

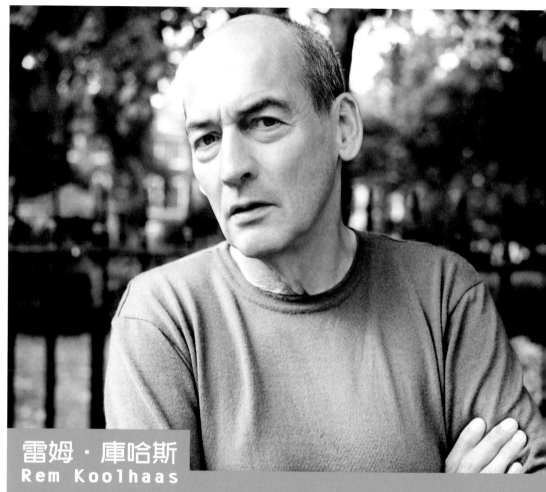

雷姆・庫哈斯
Rem Koolhaas

然而，我對中性並不感興趣，我感興趣的是複雜性

　　雷姆・庫哈斯1944年年生於鹿特丹，他是少有的國際知名建築師中，著作比建築作品更出名的建築師。他1978年《狂譫紐約》（*Delirious New York*）那本書所提出的曼哈頓理論，早已為他奠立某些聲譽，然而他1995年的作品《S,M,L,XL》更是前所未有的突破。鹿特丹的藝術中心是他的建築事務所OMA的作品，也是他早期的重要委託計畫。然而他享譽國際的建築師生涯，直到1990年代末期才展開。事務所從十二個人激增到二百五十人，高瘦的庫哈斯，現在受到大眾矚目的程度幾乎像是騷擾，且更甚以往。已經有許多年，他當空中飛人的時間遠超過他待在倫敦的家或是鹿特丹事務所的時間。他的案子來自紐約、新加坡或是杜拜。他最有名的作品包括柏林的荷蘭大使館、西雅圖圖書館，以及位在葡萄牙歐波多（Oporto）的音樂廳。他最大的案子在中國，他正在那裡建一棟風格大膽的摩天樓。然而寫作和研究對他仍然很重要。藉著他的第二個事務所AMO，他提供諮詢予博物館、時尚公司，甚至是歐盟。庫哈斯持續擴展他的建築觸角，他想要同時扮演所有的角色，諸如劇作家、教師、政治家，另外一個是你猜得到的工作：監工。

庫哈斯先生，當今前衛建築受到歡迎的程度前所未有，對於建築師來說，這是否代表著黃金時代的來臨呢？

我想當今我們所面臨的是特異風格的全盛時期。許多非常誇張的建築作品、沒有意義的作品、沒有功能性的作品都正在興建。這些作品的形狀都很誇張奇特，當然了，這是建築師自我的展現。

你對於這樣的現象感到訝異嗎？

的確是的。建築世界在短短的十五年經歷了重大改變。

為什麼會這樣呢？

這是因為媒體和建築兩者相互依存的關係空前地密切。

這是媒體的錯嗎？

是誰發明「明星建築師」這個字眼的？這是因為媒體貪婪地追求挑逗感官、刺激的圖像所致。因此，大眾對建築師期許也改變了。大眾不再要求建築師設計周到的、複雜的作品，他們要的是媒體大力推銷的象徵符號和圖像。

這是新的現象嗎？即使在包浩斯時期，建築師也透過媒體來推銷他們的建築作品。艾菲爾鐵塔和雪梨歌劇院在它們成立的那些年代就已經是地標了啊。

但是當今所有事情都是由市場──這個我們所剩下的唯一的意識形態來主宰。十五年前，建築師替公眾設計是理所當然的事情，建築師從公眾如何受益的觀點出發。如今，建築在這一方面的社會面向幾乎已經消失，因為國家的角色大幅退縮。最重要的案子來自私人委託，而私人只把建築當作廣告宣傳的一種形式，是用來賺錢的，其他任何事情都不重要。

但是所有新的博物館和音樂廳的業主都來自公部門啊。

到最後都是一樣。因為許多城市也同時感染了這種想要引人注目的症候群，所以都只照著商業邏輯走。事實上，他們投資的不是文化，而是效果和行銷。

然而，今日許多業主仍然很願意冒險。他們允許建築師作許多嘗試，這些嘗試在十年前是難以想像的。

是啊，當今建築師享有前所未有的自由，機會也更多。然而弔詭的是，潛在在每一個機會中的限制都比以往來得多。拿奧德（譯註：J.J.P.Oud，1890-1963，荷蘭建築師）很棒的新規劃作例子吧，他設計的不只是幾處正牆，還在計畫中說明一個區域要有多少學校、教堂、商店等。

你很希望像這樣的全能嗎？

一點也不，即使是我覺得自己不厲害的時候我也不這麼想。現在有誰還會相信建築師可以創造新世界？我不覺得有任何烏托邦模型會行得通，沒有什麼是建築師足以憑藉的。那麼除了設計一些漂漂亮亮的裝飾之外，建築師還有什麼可以設計的？

你告訴我們。

我沒有答案。我只能說、我對於內容、結構有興趣，而那是構成建築真正的元素。

那麼建築到最後是什麼呢？

這個的問題在啟蒙時代就一直被提出。我們要怎麼樣活著？現代主義的自由和科技進展提供我們怎樣的機會？最終的問題在於：是什麼令我們快樂？

那麼你的建築作品是快樂的保證嗎？

嗯，那是你要回答的問題。畢竟，評論的人是你。

我想聽你說。

我寧可不說。沒有建築師可以假定自己能夠指定、甚至定義什麼是快樂。當然，我會一直有著某些理想，以及保持某種程度的樂觀。好吧，OMA設計的建築作品真的可以給許多人帶來快樂，但是這個方式不是告訴人們快樂是什麼，而是透過克服種種限制達成快樂。它並不強迫你去浪費時間和精力，事實上，它解放某些事物，提供了寬廣的空間。

聽起來很含糊。

一點也不，這是非常清楚的。例如杜拜，目前那裡正在興建許多非常棒的、味道青澀的建築。我們正在計畫一個地區，它要是盡可能地都會化、並且是嚴肅的、成熟的。在杜拜，每個人都開車，即使是從一棟建築物到另外一棟建築物也是如此。我們設計的地區可以行走、有捷運，而且我們把住家和辦公區混合在一起，每一件事都朝著讓建築彼此產生關聯的方向進行。

如果你在設計一個新地區，那麼你心裡面有沒有一個理想的形象呢？

理想上，這裡面的地方應該是要盡可能地方便到達，並且公共空間要盡可能地多。但是我又傾向於抗拒理想的形象，因為這在杜拜完全行不通。這個計畫事實上是非常抽象的，因為我們不知道那裡的社會將如何發展，以後是怎麼樣的人住在那裡，在那裡工作，也不知道那裡的需求是什麼。

意思是說，你的設計必須是開放性的、沒有定論的嗎？

可以這麼說。

所以你應該是在設計一種中性的空間吧？

然而，我對中性並不感興趣，我感興趣的是複雜性。我喜歡的建築作品是不強調權威的，而且盡可能地提供許多開放性的選項。當然，人們是否利用這些選項都沒有關係。作為一個建築師，我所做的只是提供選擇，僅止如此。

那麼外在的東西──例如設計──扮演著什麼樣的角色呢？你還沒提到這一塊。

我們所有的計畫中都有風格獨特的藝術成分，但是我覺得這很難講，講出來很難有所幫助。

為什麼呢？

因為這主要是感覺的問題。我們對於人們對我們建築作品的反應，還有他們的感想很有興趣。但是如果我現在在一個訪談中，解釋你應該或是你能在這些建築作品中感受到什麼的話，那就很荒謬。如果是那樣的話，作品就只是一個主題樂園，所有的情感、情緒在其中都被預想好、設計好。

波爾多別墅（The Bordeaux Villa） 1998

我這樣問是因為你的話聽起來彷彿在說建築主要是關於結構，或是某種非常理性的東西。

不是的，好建築兩者都有：它們同時是理性的，也同時是非理性的。

你的許多作品看起來都十分超現實。

的確有那樣的面向。我的確受到超現實主義影響，但是大多數是潛意識地，潛意識也是它可以一直存在的地方。如果講開來，就什麼也不是了。

你會說你在北京中央電視台那個作品很超現實嗎？

的確有一點怪怪的、令人不安的成分。當那棟建築建起來、傾斜的樓塔接起來的時候，那樣的感覺才發生。這是我所認識的建築作品中，兼具前景和背景要素的作品。這件作品是完全獨特的，但是又與外在保持關聯，而且它和當地的都會性結合。我也喜歡它的那種龐大的脆弱性，這個特性使得它有時候看起來很美、有時候又很怪。

對我而言，首要的是它看起來像是你非常喜歡的那些圖像。

當然，任何那種大小的建築總是有其象徵性的一面，那是無法避免的。但是它不是那種僅止於平面、貼在牆上的圖像，它有非常多的觀看角度，從每個角度看都不一樣。

聽起來幾乎像是你在進行一種政治傳播立論，強調用多元角度看世界，而不是用國家電視台指定的角度看世界一般。

很高興知道你覺得如此。

你也是這麼看待它的嗎？

我不想用任何一種訊息把建築物說死。

你避免任何確切的事物。

沒錯。我有幽閉恐懼的傾向。

你是說真的、還是比喻的？

我想兩者都有。

然而，即使你盡可能地想要把那些定義性的脈絡變成開放性的、沒有定論的，但是幾乎無法否認這樣一個政治意味如此濃厚的建築，同時也是在做一種政治陳述。

（暫停了會）它恐怕無法避免地具有政治意味。

那麼是否表示你的建築作品被政治綁架了？或者更直接地說，你是在跟獨裁政權打交道嗎？

等一下。（他跳起來、衝出去，消失兩、三分鐘後，拿了一本書回來）你得看一下我的一個朋友馬克‧里歐納德（Mark Leonard）寫的這本書：《中國怎麼想》（譯註：*What Does China Think*？行人文化實驗室中譯本，2008出版）。

你是說我會在這本書中得到答案嗎？

從中你會瞭解，為什麼純粹以獨裁政權這個問題去指責中國是錯的。這個國家近幾年來非常努力發展、進步甚多。在很短的時間之內，一個全然低度開發的經濟體經歷改革，而且人們許多的權益也隨之而來，自有財產權即是一例。

那例如人權、言論自由呢？

當然，仍然有很多要做的事情，對我而言，問題只是要如何達成。這是為什麼我認為西方世界只知道一味指責是很顢頇的。西方世界永遠都在指責。如那般不斷的指責只會走到死胡同。

為什麼呢？

因為西方世界不能仍以全球霸權自居。我們現今在經歷的是一個非常劇烈的反轉，權力突然地轉向中國、東南亞和阿拉伯國家。純粹的非民主政權正在取得影響力。

那正是我們為什麼要捍衛民主價值的原因啊。

但是道德上的傲慢態度是完全行不通的，那樣只會導致兩極化、是沒有生產性的。我們必須承認一個事實，個人的權利對我們來說是如此神聖，但是在像中國一樣的國家，這種傳統是不存在的。因此，表達意見及抗議這兩件事情，在不同的地方也具有文化差異性的。事實上，有很多中國人抗議把老房子拆掉或是抗議建水壩，只是用的方法和我們不一樣。公開衝突是要避免的。

否則，那些異議份子就得坐牢。你是否該接受中央電視台這個案子，其中是否牽涉道德成分？

當然是的。你以為呢？我不是個憤世嫉俗的人。

那麼後來你為什麼決定接下這個工作？

我剛才試著解釋過了。如果有合作的可能，就應接受。因為任何合作都意味著接觸其他人、他們的思考方式和他們的規範。我認為唯有透過這樣的方法，事情才會改變。

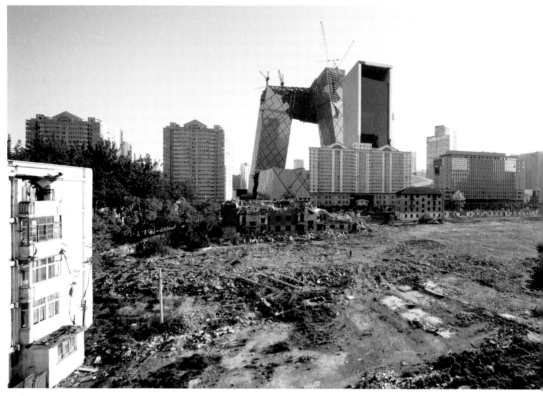

興建中的北京中央電視台大樓　2008

那麼中央電視台的這個計畫到底改變了什麼呢？

當然，改變是漫長、看不見的。我覺得期望中國一夕之間就變得像我們一樣，是完全瘋了的想法。歐洲的民主可是花了幾百年發展的。儘管如此，對我來說，中央電視台計畫展現的力量是漸進的。例如，前不久中央電視台才在討論是否要參考BBC的模式，把國家電視台分成傳統和現代兩個部分，適合現代那個部分的電台工作人員就搬進這棟樓。不誇張，我覺得中央電視台這棟建築帶來了改變。

你會替其他的獨裁政權、例如北韓設計作品嗎？

如果紐約愛樂在北韓演出，這也是一種友好和促進國際瞭解的象徵。那麼建築師為什麼要替自己辯護呢？

就我們在20世紀的經驗來說，也許是因為建築師常常被認為有歌頌權力的嫌疑吧。

但是我們並不頌揚權力。我們讓自己自由地展現不凡的理念。而且唯有業主讓我們自由發揮，我們才會接業主的案子。這也是為什麼我們是否會去接北韓的案子這個問題壓根不存在的原因，因為沒有搬上檯面的合作計畫，而且那個國家並不開放，也沒來接洽，這是和中國不同之處。

在中國，外地來的工人像是奴隸一般，在包括中央電視台一般的大型工地蓋房子，你看到這樣的情形，不會感到良心不安嗎？

中國有很多我不喜歡的地方，但是我認為我們必須務實。當然，你很容易覺得中國目前在往錯的方向發展，許多西方人覺得如此，他們不相信正向發展這件事。然而，想像正向發展這件事，對我而言似乎是比較明智的。

你不斷地把負面的東西轉化成正面的東西。你寫了一大本有關逛街的書、探究城市外圍沒有特色的地方，也調查奈及利亞都會的混亂狀態，是什麼讓你這麼做呢？

沒有人規定建築師只應該造美麗的房子。我只是對於也許可以稱之為現實的這個東西──諸如機場、工業區、市郊等感興趣。我盡可能地以中性的筆調描繪出事物是怎麼樣地站立在這個世界裡。我想以一種不在當下作評斷的立場，進行描繪、分析。

你會說自己忠於最初新聞出身的背景嗎？

我想的不只是那樣。

還有哪些呢？

我以前不只是記者，也寫劇本。有時候對我來說，設計建築作品像是在寫劇本，都是關於張力、氣氛、節奏，以及在空間中有流暢的表現。

如果你要拍一部關於你自己的片子，那麼你要從哪裡開始？

也許完全地遵照傳統方式，從我的童年開始。

為什麼呢？

因為我的童年並不平靜。我長大的那個城市在鹿特丹，幾乎被德軍夷為平地而不再存在。當然，對於小孩子來說，那是一個可以有眾多發現的好地方。我八歲時舉家搬到印尼，再次地，那裡每件事都在變動，因為那個國家剛剛獨立。我也學會印尼文，還記得我那時是個童子軍。我想我要感謝這一段成就了我與亞洲的淵源。

你的亞洲淵源？

我們回到鹿特丹時，所有的東西都井然有序、整齊清潔，就像今天許多城市一般非常無趣。事實上，那些城市不像城市，而像市郊。我那個時候發現自己多麼喜歡印尼，那裡的所有事情都是暫時的、都還沒有完成。那種亂七八糟、混亂的狀態是多麼有生氣，例如那裡的市場，所有的買賣、討價還價都在露天進行。任何有那樣經驗的人都會覺得我們這種像是消毒過了的購物區沒有吸引力。

你的意思是說，比起在印尼，你反而覺得你在自己成長的城市裡，像是個外國人嗎？

我不知道。我純粹喜歡能夠從外面來看這個世界，而不把每件事情當作理所當然。在某種程度上，這仍然是我們辦公室行事方法的一部分，我們盡可能從無到有地著手每項計畫，並忘記一切自以為知道的事物。我們在西雅圖案上摸索今天一座圖書館可以是什麼模樣時，就是這麼做的。在歐波多的時候也是，我們花了很多時間和苦心思索一個音樂廳的其他功能和形狀。

聽起來幾乎像是你甚至沒有興建這些作品。

我們的確建出了這些作品。但是對我而言，建築作品始終是關於研究，有點像是四處推敲和質疑。

你是說把建築作品當作評論嗎？

我不認為建築可以是批判性的或是顛覆的。有些建築師，例如彼得・艾森曼，則不認為如此。當他把牆面設計得稍微傾斜時，他就稱之為顛覆。顛覆只是一個新風格形式，如此而已。

你會把自己定義為傳統建築師嗎？

（笑）不，不太是。也許可以說，我把建築當作一種表達評論的實用形式、它是一種相互學習的過程，雖然保持一直這樣並不是非常容易。這是一個很弔詭的狀態：你想要保持一種批判距離，同時又必須完全投入在一個計畫裡面。我們不時會處在一種狀態，不知道我們自己最終到底會不會產出有道理、且清楚的東西。我們也不確定所提出的質疑能夠被轉化成生產力，繼而成為設計作品。例如，我有一段時間相信城市是沒有辦法用理性去規劃的。我們研究了拉各斯（譯註：Lagos，奈及利亞城市）這個龐大的城市，這個城市沒有建築師、規劃師的參與，完全自我形塑，而且自己發展得很好。這樣的情形在我看來似乎是都市規劃整體的一種典型徵候。然而，別人不斷地要我們在城市裡做些什麼、發展計畫等，我們因此參與了一些計畫，但並不全然相信這些計畫能帶來什麼。

是為了苦中作樂、或說在失敗中找到快樂嗎？

不，對我們而言重要的是自我質問，以及質問我們外在的觀點，因為唯有在參與一個計畫時，我們才能判斷有多少空間可以調遣。很偶然的是，這是我們在拉各斯進展的方法。同時有很多跡象顯示，是規劃城市的人當初把這個城市導向自行發展的方向。一個有生命力的都市，同時需要具規劃和不具規劃的部分。兩者並存，方製造出一種必要的張力。

這也適用於你自己的作品嗎？理論和實際間的張力？

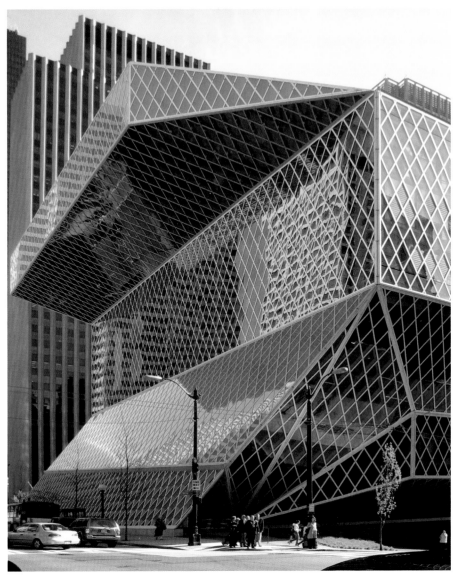

西雅圖公立圖書館　2004

無論如何，我們企圖有系統地發展這樣的張力。有一段時間非常困難，因為我們想要把我們所有的批判都帶到每個計畫的設計中。我們幾年前在OMA之外，成立了叫做AMO的研究公司，像是一個動腦、專門思考的工廠。

那麼你是說你把自己像變身怪醫一樣分成兩面嗎？當一個人在蓋房子的時候，另一個在思考？

（笑）變身怪醫的兩面彼此並不相識，這是我們不一樣的地方。許多AMO發生的事情也和設計有關。但是這樣的情形提供了非常多的自由，讓我們能夠有系統地思考，而不需要立刻得蓋房子。在特定的計畫上和之外，我們非常需要建築上的思維。

你是Prada和歐盟的顧問，你是建築界的麥肯錫（McKinsey）嗎？

一般的顧問所關心的是賺更多的錢。我們對那個並不感興趣，甚至一點也不瞭解。基本上，我們所做的事情是宣揚非物質性的價值。這頗像是藝術，同樣地，在其中有錢的那一面，然而真正的精神在於其內容和美學。我們感興趣的是那樣的內容和美學。

你當Prada顧問的時候，出現了哪種內容呢？有任何流行和獲利以外的東西嗎？

當然和流行和賺錢有關，但不僅止於此。例如那個計畫處理公共空間的問題，也就是說我們探討流行名品店是否可以有其他的功能。例如，它們可不可以有一個演講廳或是一個畫廊、或是任一種文化會合點。

對我來說，把一個名品店弄得像是一個公共空間或文化中心，聽起來像是一種非常世故的行銷策略。

乍聽之下也許如此，但是我們在承接的計畫裡偷偷放入許多主題，之後這些主題逐自然發展。如果跟Prada合作時，我們得以把焦點放在公共空間，讓這個東西被認為是重點、甚是是非常可貴的，這有什麼不好的呢？

你是個浪漫主義者。

怎麼說呢？

最終，你畢竟相信你可以用建築作品改變這個世界。

（笑）好啦，從那個角度來看我是個浪漫主義者。但是那個浪漫主義的精神，那個藝術家身份的英雄，很早就被放棄了。

然而認為歐盟能夠聽進去別人的話的任何人，一定是個英雄。

我現在對於理念、想法有興趣。我發現大部分的歐洲人、甚至歐盟本身，對於自己的理念和想法，或說他們自己的理想，知道得太少。我喜歡歐盟的一點在於，他們並非嘗試建立一個超級國家。他們要的是盡可能地維持各自的差異，並且宣稱他們的差異是一種美德。但是大部分的歐洲人甚至不希望知道那樣的複雜性是多麼棒、多麼好。這也是我們正在思索的議題：為這些理念、想法找出新的敘事。這是件非常重要的事情，因為歐盟總是被認為是一個經濟利益結合的共同體，也就是說，當市場經濟瓦解時，這樣的結盟即陷入嚴重的危險狀態──除非我們到最後能夠瞭解歐盟真正的價值。目前，半極權統治的國家在經濟發展上非常成功，當然，即使是對我們在西方世界的許多人來說，這種模式似乎相當吸引人。

那麼市場經濟真的不行了嗎？

明顯的是市場在許多方面都失靈了。經濟不斷地發展，然而我們不再買得起幾十年前非常容易買得起的東西。我指的不只是建築，建築的成本壓力越來越大，必須要用愈來愈少的預算來蓋房子。隨便拿我們的醫療制度、各級學校或是公立游泳池當例子好了，在許多方面，我們無法維持過去的水平，雖然人們賺的錢愈來愈多。

那麼新的敘事應該改變這樣的情形嗎？
我們只能試著指出不足之處，以及指出我們還沒有發揮的長處。也許我們做的是把我們自身的衝突轉換成為優點。你看，在中國就容易多了，因為它既不是完全的共產主義，也不是完全的資本主義。這個國家是一個混種，這是它之所以如此成功的一個原因。這對歐洲來說比較困難，因為它主要的是把自身定位成一個大型官僚怪獸。這種結盟的複雜程度真的很令人訝異，即使是整個系統所牽連的範圍，與平常的政治秀場相較，都遠遠複雜得多。在某些方面來說，歐盟這個官僚體制可被認為非常成功，因為它在促進國際和平的這件事上貢獻良多。

怎麼說呢？
透過它建立的種種標準和規範。有一本全部是規範的書，印出來厚達23英尺。這些規範也被非歐盟國家採行，那些國家不只是在與歐盟交易時用上這些規範，它們在相互談判時也是如此。例如，當阿拉斯加和摩洛哥進行交易的時候，歐盟的規範提供了可靠性，它透過規範而非武力定義合作的方式。這是我的一個驚人的發現。

驚訝的成分，是你特別喜歡你專業的原因嗎？
我每天都發現令我驚訝的事物，甚至在我自己的身上都是如此。

你不覺得那樣負荷太重了嗎？
有時候會。

那麼你怎麼辦呢？
我就從別人眼前消失。

到哪裡呢？
我每天游泳，通常游一兩個小時。不管我人在哪裡，我總是要找游泳池。

把游泳池當作避風港嗎？
不是的，游泳池是沒有階級區分的烏托邦的最後據點。你只管跳進去，在哪裡每個人都沒穿衣服、也沒有一般的支援，就只有這樣。如果我想要瞭解一個國家，我只需要去看它的游泳池。（翻譯｜朱紀蓉）

丹尼爾·李伯斯金
Daniel Libeskind
這棟建築訴說一個故事

　　你如何構築歷史？或建構意義呢？例如你怎麼處理這個大問題：透過建築談奧許維茲集中營，談那些無法形容、無法說出來的東西？這是1988年李伯斯金設計柏林的猶太博物館時所面對的問題。從那時起，記憶與哀傷、空無與破碎成了他許多作品中的主題，其中一個重要的原因是他自己親身經歷過不少20世紀無情的變動。李伯斯金於1946年生於波蘭的羅茲（Lódź），先跟隨父母親移民到以色列，接著移民美國。他在美國學音樂，而且有段頗長的時間以當鋼琴家為生。然而，之後他選擇了建築，並且對於建築理論特別有興趣。長久以來，對他而言，瞭解建築的哲學背景一直都比實際建造來得重要。然而，到最後仍舊有很多委託計畫案找上門，例如曼徹斯特的一間戰爭博物館、位在丹佛的一間美術館。最終，紐約九一一災難現場的紀念計畫也找他設計（即使後來他的主計畫被更動得所剩無幾）。人們通常對那些偏重哲理的、講理論的建築師敬而遠之，但是李伯斯金總是幽默感十足，散發光芒、歡笑和青春氣息，引來無數的業主。

李伯斯金先生，你眾多不同凡響的建築作品之一是柏林的猶太博物館，該館在正式開幕之前就吸引了超過三十五萬的人參觀，許多人仍舊覺得博物館的建築本身已經非常有力，沒有加入展覽的必要。

你說的沒錯，那個空無一物的建築物，本身就是一個展覽。當然，我很高興許多人在知識上、在情感上認同這件作品。但是如果沒有那些在博物館裡面的諸多展覽，長期下來，其中空洞的元素將主宰一切，那樣一來，整棟建築物就變得太過強調失去、強調猶太文化的滅絕。無論如何，那不是一個關於猶太人大屠殺的博物館。

許多辦展覽的人抱怨博物館齒紋狀的空間，你為什麼沒有把這個因素考慮進去呢？

當然，這個建築物不是傳統的盒子型式的空間，但是策展人對此抱怨是完全不正確的說法。

你不會否認你的建築有非常強的訓示意味吧。

這不是訓示，這是非常開放的。每個人來到這裡，對可以對這個建築和其意義表示意見。這裡面有許多詮釋。建築就像是一個文本，不斷地被重新詮釋，有時候是感知性地，有時候是不著邊際地、有時候是充滿聰明智慧地。不論那一種情況，人們覺得這個建築在說一個故事，但是這個故事不只有一個面向，而且，它的結尾是開放式的。

如此充滿強烈情感的建築，會讓每個去猶太博物館的人覺得像是到了猶太人大屠殺的主題樂園參加一趟探險之旅一般，這樣不是頗危險的嗎？你為什麼要把一個已經非常具戲劇性的東西更加戲劇化呢？

這實在是憤世嫉俗式的指控。任何人覺得猶太人大屠殺這個主題被商業化的人，忽略了一個事實：事實上，有許多人對於大屠殺非常有興趣。他們想要知道那些年發生了什麼事情，他們並不覺得過去的已經過去了，而是想去明白過去的事情對現今的影響。當然，很多評論家會批評這件作品媚俗、虛偽、人工，但是我還沒有看到哪個觀眾認為我的建築是不可靠、不可信的。恰好相反，大部分的觀眾都對這個建築的真誠、建築的複雜感到訝異。那是為什麼它這麼受歡迎的原因。

你的意思是你的作品是冷肅、靜默的嗎？

不。然而，我從來不想挑動任何事情。弄成一個猶太主題樂園，是我覺得最誇張的事情。但是，同樣地，我覺得留點空間處理情緒這件事也很重要。許多人站在博物館的浩劫塔的時候感到哀傷和驚恐，也有人認為那裡是個精神性的空間，談述著希望等。每個人都可以在那裡面對自己的情緒，省思自己在這個博物館中看到的、聽到的、讀到的東西。

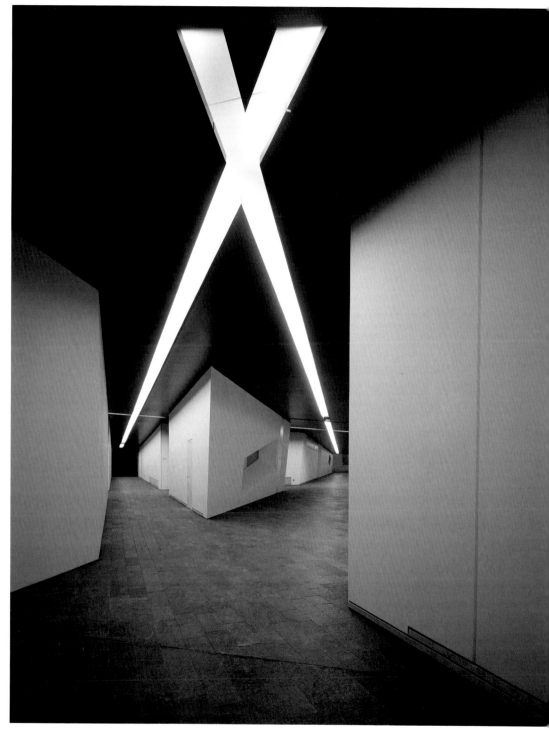

柏林猶太博物館地下通道　1999

然而，建築如果加進作料、也許甚或是敏感的成分，以達到目的，這樣合適嗎？

人們也應當喜歡這個博物館，身置其中的時候覺得舒適。不然的話，它就只是一個紀念中心，每年在這裡舉行一次官方紀念活動而已。

博物館應該是一個人們喜歡去的地方嗎？

絕對是的。我不會說一個紀念碑應該做到這樣，但我認為一個博物館應該做到這樣。我並不想把這個博物館設計成一個令人覺得幽閉或聽天由命的空間。那裡是有光亮的、看得到未來及人性面。因此這個作品不是只跟猶太人大屠殺有關，而是牽涉了各種不同的情緒。對柏林一地德國和猶太文化、歷史交流的情形也作了交代。

聽起來你似乎希望一種和諧的平衡。

當然，我並非為了滿足靈魂的需要而設計一個博物館，或是一個宣稱時間可以撫平所有的傷痕的博物館。猶太人大屠殺並非一個短暫的事件，這個中斷改變了所有的事情、改變了德國的一切，也改變了猶太人的一切。當然，人們往光明面看；然而，即使猶太歷史仍持續，所有光明面下，仍有著這段陰影。我想每個到博物館的觀眾都能感受到這一點。

但是人們到底感受到什麼？又是什麼東西令他們產生感受？

建築的力量就像是文字的力量，很難說感受是如何產生的。我只知道這種感受發生得很直接，不需要透過閱讀或是教育。這個建築物透過展廳和材料影響觀眾，它的空間的特殊性影響了人們看展覽的方式。這個空間不是一個黑盒子，而有著自己的真實性。因此給予歷史一個真實的存在。歷史不是虛擬的，而是被思考出來的。這是我的作品要傳達的訊息。

許多人描述你的作品有魔術般的或是神秘的效果。你是否將猶太人大屠殺神祕化了？

當然不是。我只是試著把歷史的一個面向轉譯成建築，也許人們會覺得那個面向衝突或是難以理解。就像人們如果知道孟德爾松（Moses Mendelssohn）家人所遭的不幸，就很難盡情欣賞他的成就。這也像是荀伯格的音樂一般，它的某些曲調直接進入你的經驗世界，忽然間，令你像是著了魔被帶到另外一個境界，又有點迷惑。從那個層面來說，我的建築作品也不是一個知識性的上層結構，而是讓人分神，進而給予博物館的深度。這不僅只關乎好玩有趣，以及顯而易見的事物，呈現那些看不見的面向其實同等重要。

那麼，博物館像是教堂之類的嗎？

博物館是世俗的建築，即使是歷史也不是從神祕和原始元素開始。但話又說回來，信仰和宗教是歷史的一部分，因此它們也是我建築設計的一部分。

但話說回來，建築為什麼一定要扮演如此重要的角色呢？為什麼你不給它加諸更多限制？

即使一棟建築物只是個長方形盒子，它也不是中性的。那種建築不得我意，它的毫無生氣、空頭空腦會讓我沮喪。一棟虛有其表的建築物如何能告訴你歷史和當下的複雜性？現實的豐富，也許還有其中的矛盾，都被一概抹平了。我無法像彼得·祖姆特他們在納粹恐怖刑場博物館上那樣，試著把事情合理化。對我來說，建築一定要表達某種追尋，表達探究和詢問。畢竟過去的事實如何，我們無從定論。我們只是自以為知道。

你的博物館的表現力是如此之強、又多面，有些人建議把它當作猶太人大屠殺紀念碑，你當初想像得到這樣的狀況嗎？

這個博物館的確絕對有紀念碑的成分，比如它的大屠殺紀念塔或空缺空間（void）。在這樣的地點，大概所有的猶太博物館都要有紀念廳室之類的地方才算數。最終，這不只是在這裡展示幾件美麗的、貴重的物品而已。

因此那個博物館是哀悼的地方嗎？

我從來沒有在這方面多想。許多人也許會這麼覺得。對我來說，這個博物館主要是希望的象徵，這個博物館是一個明證，表示了未來的世代也會保存、嚴肅對待我們的歷史。因此這個博物館不只是處理我們的過去而已，否則它只是一個像化石一般的紀念館，一個回想的地方。不是的，這個博物館比較像是一個活生生的有機體，沒有任何東西是封閉的，沒有任何東西是終結的。這個博物館也關乎未來。

你的目標是和解嗎？

和解這個字對我而言沒有任何意義。我的目標是在我的建築中建出一種不連續的元素。我希望人們喜歡這個博物館，希望博物館給人們留下深刻的印象。但是我想不讓他們陷入懷舊情緒中，陷入那些和眼前現實沒有任何關聯的美好的舊時光中。

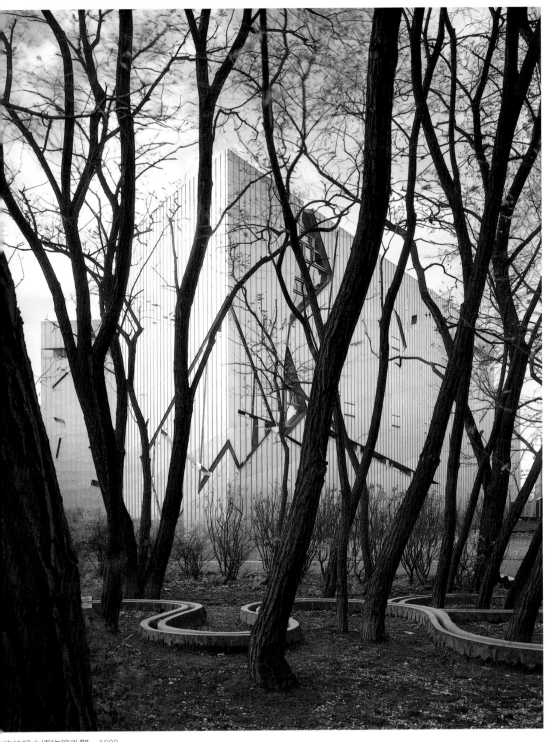

柏林猶太博物館外觀　1999

但是，你可以用你的建築來啟發記憶嗎？畢竟，你的作品所帶的象徵語彙是如此的強烈，讓個人性的接觸變得困難。

你是說那個破碎的大衛之星嗎？還是齒紋狀、像閃電的東西？但是它們都是不存在的象徵符號。那是很多人無端想出來的，因為他們沒有辦法接受我作品的開放，也不能接受其中缺少象徵符號的情形。但是這個作品反對過早的歸納和單面向的詮釋，畢竟這個博物館也不是在講「去納粹」或是粗糙地陳述教條。這個博物館也不是一種強迫式的教育課程、或是硬是要向人們宣揚某種知識。它的目的是要開啟對話，深入歷史。其中沒有事先預設任何隱喻、但是有很多東西可以參照比擬或是引起共鳴。當然，記憶不能像電視一樣任意開關，但是，也許建築可以成功地扮演一種催化的角色，強化記憶、讓它在同時往不同的方向發展。無論如何，我希望人們離開這個博物館的時候，能帶著一些意義離開，而且不再置身事外。（翻譯｜朱紀蓉）

柏林猶太博物館浩劫塔內部　1999

葛瑞格‧林
Greg Lynn

所有的建築都是思鄉的表現

　　洛杉磯有一個叫做威尼斯的地區。這裡寧靜祥和，雖然有點過度發展。葛瑞格‧林的小屋就藏在一排高聳的籬笆後，房子後面是一個兩層樓像是車庫的地方。這裡的樓下是小孩的玩具和搖椅，樓上是一個很小的辦公室，擠滿了電腦和模型。建築師站在辦公室中央，180公分高，神清氣爽，一頭亂髮，戴著一副鏡框很輕的眼鏡，你會誤以為他是那些住在加州、埋首在虛擬世界裡、生命的意義全在數位網絡中的神童。然而，這位1964年生的建築師，他的成功可是非常真實的。他長久以來是年輕一代建築師中尋找新形式與空間的領導者。他的顯赫成就，使得強調理論的艾森曼和庫哈斯等的建築師也頗尊敬他，願意和他平起平坐。他已經設計出數個非常受重視的建築作品，例如紐約的一間教堂。但是他對於位在家裡後院的工作室、大喇叭放出的舞曲音樂、還有隨興的生活仍然很滿意。陽台上有兩張生了鏽的鋼帶扶手椅，我們坐了下來。

你怎麼會住在這樣一個看起來頗為平凡、甚至有點無趣的房子？你可是公認的激進創新者啊！

你沒有注意到這個房子事實上是個天堂。就像洛杉磯的這個叫做威尼斯的地區，當初的設計，就是打造成一處休閒公園，如天堂一般。那時候他們到處挖運河，成就了人為的自然景觀。這些房子都是在工廠裡現成的，由連鎖店用火車運過來，然後在現場組裝。所以嘍，我住的這個可愛的小木屋在1920年代實際上是激進的創新作品。我真希望自己也參與了那個激進年代，雖然五十年之後，它看起來就像這房子般地可愛、且充滿懷舊氣氛。我們無法從需要新事物的這個現實中脫逃。

為什麼不能呢？那些已經被試過、檢驗過的事物，也能使我們滿意啊。

當然了，所有的建築都是思鄉的一種表現，同時也是懷舊的表現。但是我無法接受重複應用這樣的懷舊。不是的，那些美好的舊時光並非如人們想像那般美好，未來也不會如人們想像般地遠大。但是我們除了透過新事物繼續地改進這個世界之外，沒有其他方法。

那麼怎樣才算是改進呢？

人們想要能夠反映時代的建築，但是建築總是表現出它們是永恆似的。不然，建築作品就躲起來，希望愈少人看見愈好。

充滿流行感的建築是你要的嗎？

我一點都不反對流行，而我覺得建築應該更像是音樂或是繪畫，唯有如此，建築才之於我們的認同才能夠發揮它的重要性。

聽起來，建築像是你不再喜歡舊的太陽眼鏡的時候、你所戴上的新的那副太陽眼鏡。

戴對太陽眼鏡的重要性，是很難被拿來比較的！不過也無不可。我希望建築能夠有它的社會意義，例如披頭四。在他們的年代，披頭四的聲音表達出了一整個生活態度，即使是今天，人們還是會聽他們的音樂。但儘管如此，沒有人會想百分之百地複製披頭四的音樂。只有在建築中，人們才會覺得那些已經成就的事物能夠持續到永遠。大多數的建築師低估一個事實：他們所建造的並非是中性的房子，而是去促成某種氛圍的成形。一棟建築帶給人們的影響是很微妙的，而我們愈是考慮進這些微妙之處，建築在平常的日子中就變得愈重要、愈實在。

你會覺得和歷史沒有關聯嗎？

一點也不會。我不認為建築是創造一種真空狀態，在其中，所有的事情都是從頭發生。例如，我想到亞伯提（Leon Battista Alberti）所說，好的建築作品是不能多一點點、也不能少一點點。你要怎麼樣設計出那樣的作品呢？是這種理論上的興趣，讓我持續探索。

幾年前你在威尼斯雙年展時建造了一個像是實驗室的作品,你那時候探索的是什麼?

你是說我的那個由州政府和美術館贊助的「胚胎館計畫」(Embryological House)吧,我的構想是用當代對身體的認識來設計一件建築作品,但是我不想只為幾個有冒險精神的贊助者設計而已。我的目標是量產,但是又不是那種現成組合屋、單一調性的量產方式。工業用的CNC機器讓我們設計出高度個人化的作品,各個作品均有無限變化的可能。

這些形式的調整度很高,它們很柔軟、有機。你的目標是自然的和土地連結的建築嗎?

這像是在一種生態環境一般,我的建築作品中的每個部分都應該和其他的部分互相關聯,因此某個部分的改變會導致所有其他部分的改變。在某個方面來說,蓋房子和做菜很像,因為兩者都是一種過程,在這個過程中,每件事情都跟另外的事情相連,所有的變化都影響整體。

你追求的是和諧、不同塊面間的一種新的統一性嗎?

這是我這一代和艾森曼或庫哈斯那一代不同之處。我們並不畏懼全方位式的觀念。我的建築應該要和古典建築一般地和諧,但是我要的不是古典建築非常強調的秩序感,而是一種可以移動的、能夠互動的結構。

為什麼要和諧呢?

因為在和諧中,秩序和美均顯得清楚,而建築正是關於秩序和美。

那麼是反解構主義了嗎?

兩年前,法蘭克・蓋瑞因為聽說我們正在做類似的東西而到我這裡來。他看到我的模型,驚訝地說:「我們做的東西並不一樣,你的東西看起來是和諧的。」我們的形式類似,但是我們有興趣的東西不一樣。這大概是不同的世代使然。

是世代間的衝突嗎?

我對於打亂秩序以求新這件事情已經不再感興趣了。我也不再走後現代的路線,或是在建築中單單追求片斷。我所探索的反而是新的組織方式,像是60年代追求烏托邦思想那般。建築必須再次融入主流、納入其他藝術形式的真實性。

像「新藝術」(Art Nouveau)那般嗎?

現代建築肇始於那個時代完整的設計風格。自然形式的重要勝過了傳統的古典形式。同時,工業生產過程變得非常重要,這是「新藝術」和我作品的另一個相似之處。不過我的建築和那個時候的風格或是形式並沒有關聯。

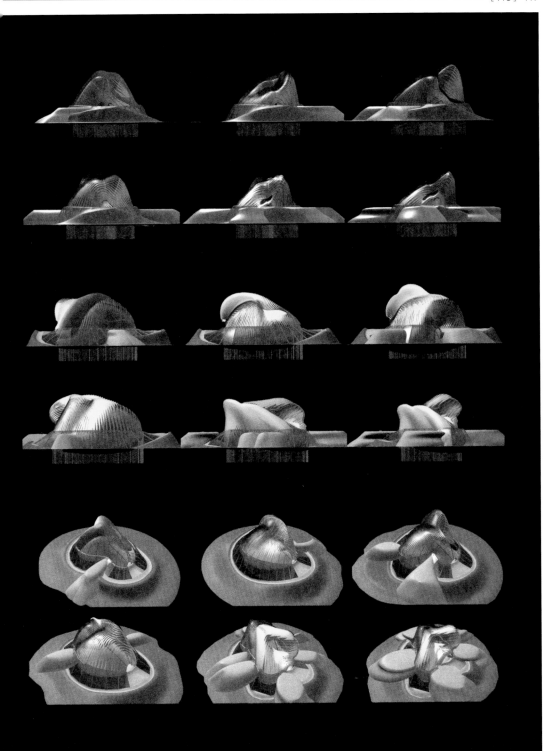

还胎館計畫　1998

許多現代主義早期的英雄想要顛覆社會，你是這樣嗎？

我不認為現代主義肇始於社會問題，我覺得那比較是一種設計過程。在過程中，你能瞭解社會問題可以用怎麼樣的建築方式得到解決。

有些評論家說，你只在乎形狀美不美。

我覺得評論家有一個很嚴重的偏見，他們以為注重形式的建築師就不關心社會議題，彷彿這兩件事情勢不兩立似的。與其說重視形式的建築不是功能性的、或不是朝著社會關注的方向發展，我覺得評論家不如直接了當地說他們反對形式，還比較誠實。

對你來說，設計從哪裡開始？

對我而言，問題永遠是：在一棟建築物當中，我怎麼移動及我移動時注意到什麼？我們應該注意到律動的改變，就像是音樂一般，牽動著所有元素。我首先想到的是這棟建築物內在的生命，接著想它的內在如何和環境連接在一起。

這樣是不是退到私人領域去了？

也許吧。但這也可能是我對和艾森曼共事的一種反應。我為他工作了很長一段時間，在那裡，第一件要做的事總是分配體積、粗估外部比例，內部設計從來不過是副產品。

你真正建造的第一件作品是紐約的一間教堂，它看起來和電腦草圖很不一樣，這怎麼解釋呢？

我在電腦上只是試新的設計技法。另一方面，許多人會依照電腦上繪出的樣子──流動的、柔軟、順暢的模樣──來蓋房子。我比較喜歡切割的、穿孔的效果，以及複雜性。還有，那個教堂設計的樣子像是一個大泡泡，我於是做了改變。

你的辦公室滿滿都是電腦，乍看之下像是一個電玩發明家的地方。

早在我出生前，我父母就決定我以後要當建築師了。我母親在某處讀到萊特（Frank Lloyd Wright）很小的時候就被訓練成為建築師，因此我小時候就去上各種跟建築相關的課程。我上大學以後，對大多數的結構課程都感到非常無趣，於是拿了一個哲學學位。

那最後又怎麼會回到建築呢？

說起來很瘋狂，在哲學中我感到最有興趣的是關於幾何的歷史，因此退一步走並非難事。但是，即使現在我仍覺得自己游移在這兩者之間。時間、空間、動作對我來說仍是哲學問題。

那麼跨足電腦世界呢？

從18世紀開始，分工就已經相當清楚了。建築師創造出形式，工程師接著分析、計算它們。電腦如今已消除這樣的界線，強化了我們的直覺，展現出了全然的新形式。

怎樣的形式？

我想要的建築是會生長的建築，因為如此一來你就知道一件東西是否一直隨著時間而改變。

一個會成長的房子。

在電腦上，一件建築作品經歷的過程就像是一個生長的過程。本來那個過程侷限在設計的階段，我們將所有可能的變數同時輸入、使其相互影響。這個過程的得到的結果是一種外表非常複雜、有機的形式，非常精確地符合使用者的希望。

但是我們的城市未來的樣子、可以怎麼發展的問題，在這個過程中就沒有位置了。

我還沒有時間去想這些問題。當然，都市景觀的主題是很重要的，但我總是先想到建築，才想到都市結構。我在特定的模型上花了很長一段時間思考，我的興趣一直都在純研究上。（翻譯｜朱紀蓉）

奧斯卡‧尼梅耶
Oscar Niemeyer

對我而言，生活、朋友和家人遠比建築重要

　　雖然已經是百歲人瑞，尼梅耶每天仍舊去位居科巴卡巴納（Copacabana）海灘上方的工作室。每天有接踵而至的傳真、信件、詢問和合約。奧斯卡‧尼梅耶是一位公眾人物，他非常受人尊敬，也有人非常討厭他。他是現代主義創始人中唯一還活在這個世界上的。他說，我們為什麼不聊文學、宇宙或是女人呢？不過，之後他談起了他的世紀，那些激進的形式，以及對於改變的渴望。尼梅耶於1907年生於里約，他的父親出生於德國，後移民里約。尼梅耶研習建築，並且和柯比意一起設計新的教育部大樓，那是拉丁美洲第一座以現代主義風格興建的公共建築。歐洲人信任理性，尼梅耶則追求情感。事實上，早在1940年他就比任何人都更早反對調性單一、功能取向的建築。當他對著巴西的新首都巴西里亞（Brasilia）那些清一色水泥建材的高聳建築作鬼臉的時候，他成了大眾英雄。不幸的是，不久之後他被迫移民法國，因為當時他仍是共產黨員，擔心受到巴西當時新統治者的迫害。他在巴黎為共產黨建造了黨部大樓，並且在米蘭為蒙達多利出版公司（Mondadori）建造了深具雕塑作品風格的建築。但是，里約永遠是他的家，尼梅耶不多久即遷返此地。他百歲生日時，宛如人民的保護者一般，受到非常熱烈的祝賀。

你的一生已達成了一個建築師所能達成的全部，但是你仍在造新的建築，為什麼呢？

你知道，變老實在是件很糟的事情。然而，我這麼老，還能做什麼呢？既然我還沒學到其他的事情，因此我就繼續了。不過如果你以為對我來說，只有建築是重要的事，那你就錯了。雖然我仍舊規劃不同的案子，每天傳真、信件不斷，人們問我新的設計構想等等，但是對我而言，生活、朋友和家人遠比建築重要。

是什麼讓你成為建築師呢？

我一直喜歡畫畫，而且常常畫。這似乎是天生的。小時候我常常對著空中畫畫，我母親問我在做什麼。我說，畫畫啊。我仍記得很清楚，在學校時，美術課總是拿最高分。我母親把我畫的畫都留起來，我很高興。這是美好的回憶。

那麼你為什麼不去當藝術家，而當建築師？

也許是因為我畫的畫太像小孩吧。（笑）我坐在桌子前面，沒有別的，只有鉛筆和紙，我想到什麼就畫什麼。其他的交給我的同事，他們非常努力工作。

你是否覺得建築和藝術之間沒有差異？

喔，當然是有的。建築並不是一種抽離、完全自由的藝術。每一樣東西都和其他的東西相關聯，這一點令我非常感興趣。這也是為什麼我告訴那些來訪的學生，你的學位並不重要，重要的是認識這個世界、認識你的國家。建築如果沒有跟那個國家，以及它的美和一切問題產生關聯的話，那麼建築什麼都不是。

那麼你想要用你的建築改變這個世界嗎？

我的父母親有一處莊園，我在非常受到保護的環境下長大，我們甚至不需要上市集，因為我們和鄰居們自己合起來在家裡辦。所以當我長大、開始認識這個世界以後，我真是嚇壞了，因為這個世界對我來說似乎是不對的、墮落的。你知道，對於一個平和的、公正的世界應該是怎麼樣，我的內心深處有個清楚的想法。即使在我讀建築之前，我就成為共產黨員了。

你畢業沒多久就在里約遇到柯比意。你從他那裡學到什麼？

他搭飛船來里約設計教育部，我幫忙他畫了一點圖。這對我來說是相當幸運，讓我能夠親身認識他，本來很可能沒有機會的。他對我的影響非常深。那時他對我說：「奧斯卡，建築是想像──是發明與想像。」這句話仍令我印象深刻。但是風格上，即使是我的第一個計畫，就已經脫離了柯比意。我發覺他的建築太沉重了，他致力找到對的角度，而我想要的是輕巧的、比較多曲線的建築，同時我對於鋼筋混凝土可以作怎麼樣的發揮這件事，非常感興趣。那個時期，在一大片空間中設計建築物的風潮正剛開始。這個主意太棒了，我對此仍感到興奮。

那時候，歐洲建築師和包浩斯的現代主義，是你刻意要切割的嗎？

我的情況是，那是比較憑直覺的。就我的品味而言，大多數的歐洲建築師的作品都太功能性了，調性非常非常單一、統一。我們不能被功能給綁死了，不能作功能的奴隸。柯比意曾經說過，包浩斯是平庸者的天堂。我想要讓事物雄偉寬闊，當然不是平庸而已。你可以說我當時在找另一個方向。

是哪裡來的勇氣，令你走出你自己的這條路呢？

嗯，柯比意是個藝術家，他想的全都是建築。而那樣對我而言並不夠，這也是為什麼到最後我受到另外一個人的影響，而且那個影響更深。這是名巴西人，一位名叫安得烈德（Rodrigo Melo Franco de Andrade）的律師。他教我看建築時，一定要把建築當成整體的一部分來看，也教我看巴西建築的根源。我也從他那裡學到建築師要多觀察周遭，並且多閱讀。

你的意思是說，這樣一來，建築才不會變成目的本身？

正是如此，那樣真的很糟。

但建築實際上可以達到什麼？它的力量是什麼？

我必須說，在那個方面我是悲觀的。建築不能改變任何東西。如果這個社會像是在巴西一樣、是很糟的，那麼即使是最好的建築師也沒有辦法達成任何事。事實上，我懷疑人們是否真的「能夠」被改變，往好的方向發展。真的，人生就是一個大的彩券遊戲，我們生來是黑或白，是愚笨或聰明，是基因決定的。一個人就像一棟房子，你可以重新粉刷，甚至把牆打掉，但如果最原本的結構設計得很糟、施工也不良的話，那麼就沒辦法，完全無計可施啊。

如果建築沒有辦法造一個「新的人」的話，它可以作什麼呢？還是說，這只是風格對不對的問題？

我對風格從來沒有興趣，也從來沒有想要去創造風格。我也不認為我的建築作品是一種模型，任人到處模仿。我沒有任何妙方或是解答。每一個建築師都應該照著自己喜歡的方式設計。對我而言，重要的是完全憑直覺。你是否也是這樣呢？我有超過三十本關於我的建築的書，但是我寧可不去讀它們。我一點都不想知道他們對我的作品怎麼想。重點是，「我」知道我在做什麼。一個理想的、每一個人都接受的建築作品畢竟並不存在；就算它真的存在的話，也一定是非常無趣的。

你如何對抗那種無趣的建築呢？

對我而言，我的每一件作品都要有令人驚奇之處。我希望創造出和過去不同、前人還沒

有想到的作品，它們的美要足以令人折服，一定要棒到打動人心。有時候那種感動人的程度甚至能為窮人帶來片刻的幸福。

你對窮人已經盡了一份心力，而且你仍是共產黨員。但是你為什麼為獨裁者及「階級敵人」工作呢？

喔，少來了，建築師為政府和有錢人蓋房子。

至少你可以替窮人設計房子，例如改變貧民窟的環境等。

你是說我應該施捨一、兩間作品，蓋幾棟廉價組合屋，好讓他們閉嘴嗎？我不參與那類的計畫。無論如何，社會問題在資本主義的系統裡是得不到解決的，不管這個系統民主與否。那麼我身為一個建築師能有什麼貢獻呢？我可以建造不論貧富、每個人都可以享受到的作品，是的，那樣不多。但是，除此之外，我從不宣稱有任何貢獻。

當代美術館　里約尼特落伊　1999

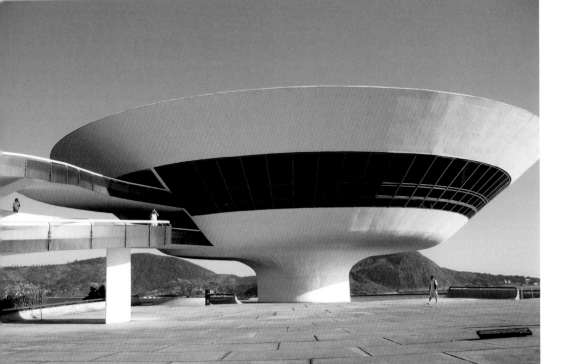

那麼你的共產主義理想呢？

它們對我來說仍然很重要，我每週二仍然和幾個朋友聚會，討論國內外最新的政治情勢。有時我們不喜歡某件事的時候，會組織抗議活動或遊行示威。我們也幫助非常貧窮或是被剝削的人。

但是你的建築也是徹底地具有政治意味。不管怎麼說，你的建築對於國家認同，以及巴西的形象，有很深的影響。

有可能，我的建築極為特殊，但是它們並非無中生有。我會說，它們跟巴洛克時期、還有地景等有些關聯。柯比意曾對我說，我的眼中有里約的山。但我覺得不只有里約的山，還有這裡的女人、天空、雲彩，每件重要的事物。我總是深受曲線吸引，曲線中蘊含的張力及自由。我要的是比較輕盈、自由的建築。你知道我的意思嗎？我熱切地追尋它們。

那麼巴西里亞這個新首都，就成為展現這個自由的一個大實驗室了？

當我們開始在巴西里亞設計的時候，我要怎麼做就怎麼做。那真是一場夢，雖然那場夢做得很吃力。總理對我說，那個城市必須在四年內蓋好，這在現在是很難想像的事情。那時候，整個國家充滿了樂觀主義，認為我們在做前所未有的事。這個城市是我們的烏托邦，那裡面不像其他的大都會一般有貧民窟，平等終將實現。富人和窮人、部長和工人均比鄰而居。當那個城市開放貿易以後，這個理想很快地成為泡影。就像一直以來的狀況，富人在社會的頂層當大爺。

但是在新開始的時候，你曾相信那個烏托邦？

是的，當初的構想是如此。有一段時間似乎覺得那樣的理想真的會實現。我記得我們開車去巴西里亞的時候，或說開車去未來的巴西里亞的所在的時候，我們看到非常長的車陣，他們是來自全國各地的建築工人。他們以為，他們在巴西里亞會找到工作及幸福的生活。

你被指派管理這些人嗎？

至少我被指派設計的工作，好讓工人可以在很短的時間內把房子蓋好。嗯，為了這個計畫，我決定先把重點放在建築的結構上，細節不是那麼重要，重要的是支撐重力的鋼架。是技術決定了建築；而且，就如我所說，鋼筋混凝土讓我能夠把每個作品都設計得不一樣、設計得更美、更多樣。

也就是說，你講求形狀、外表……

還能有什麼呢？你不知道當時的狀況。通常，設計一棟新建築時會有一個計畫書，特別是在設計首都時更是如此。你知道自己該設計建造多少房間、多少街道、多少辦公室等等。而當時我們什麼都不知道，一個計畫書都沒有，我們也沒有時間去生出一個計畫書。因此我們從舊首都里約的大樓看起，卯足全力去做。新科技促成了這些，特別是水泥。

你對水泥這個建材的著迷從何而來呢？

我對於如何展現土木工程的技術進展，向來非常有興趣，而且得以在巴西里亞實現這些構想。當軍事獨裁政權接收政府之後，我必須遠走歐洲。我很快地發現，比如說，要讓我的設計在法國被批准是件非常困難的事。主管機關通常要求的牆面厚度比我所建的要厚——在法國的要求是1公尺半，而照我的計畫的話，則用30公分就夠了。在歐洲，人們似乎多想一下，而我似乎覺得我們則是大膽地放手去做。這正是一個那麼新、要讓全世界知道它的能耐的國家所展現的手法。至少，對我來說一直很重要的是去征服大空間，不是廊柱或是天花板。是裡面那種清朗的空間吸引著我。

你對這方面的著迷也影響了許多建築師，例如法蘭克·蓋瑞。你喜歡他的作品嗎？

我喜歡。但是他的作品過於誇炫，建材也太貴，我們這裡完全付不起。我一直以來都是選簡單明瞭的形狀。如果你無法用幾筆畫就把建築圖畫好的話，那麼一定是哪裡出了問題。只有容易掌握的形狀，才會有特色、獨特性，在如此快速變遷的城市中，它才容易被人記住。那些看起來都一樣的建築都沒有自我的特色。

你覺得巴西里亞也是這樣嗎？

是的，即使是在那裡，每樣東西都建得愈來愈一致，在城市邊緣的建築特別是如此。那些建築非常糟，還有，到處都是車子。

你不喜歡巴西里亞嗎？

我喜歡里約。在巴西里亞，從旅館走出來就是街道，接著又趕回去旅館。如果我可以重新設計巴西里亞，那麼我會把國會和三權廣場（Praça dos Três Poderes）的設計保持原樣，但是要蓋多一點公寓大廈、學校和商店。我會把那些到處是車子的大街道統統去掉，那樣人們就能夠行走自如。

事實上，你還在為巴西里亞設計建築，例如其中有個美術館，就像你其他的作品一般，像是一間廟宇、讓人敬拜的地方。當人們看到你的建築作品時，可能會覺得你是個有宗教信仰的人。

我希望自己很虔誠。但是這個人世實在是太糟了，我無法相信上帝。而且，你知道嗎，我不相信任何可以保證永恆的東西。人生倏忽就過了。

你這一生還想要什麼嗎？

我希望能不要再談建築了。我比較喜歡談文學、女人和科學。如果可以許願的話，我真的希望每個人都能富足，每個人都能夠快樂。目前，這個世界對我來說太過僵化。每個地方都有不滿，許多人都不相信未來，金錢主導一切。即使就這點來說，建築也無法解決問題。建築並不重要，這個世界才重要。我們必須改變這個世界，這個世界太糟了。

（翻譯｜朱紀蓉）

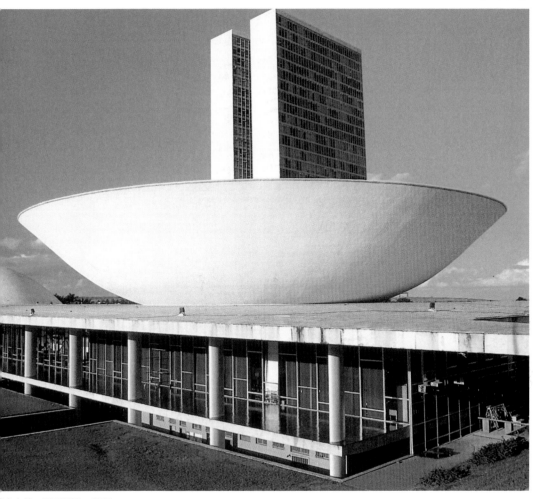

國會大樓　巴西里亞　1957

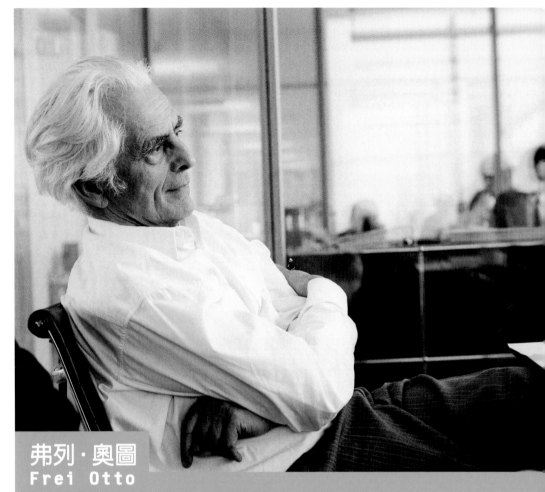

弗列・奧圖
Frei Otto

我的熱情在於輕巧與移動

　　大家仍舊到他位於斯圖加特市郊山丘上的家訪問他、向他請教。弗列・奧圖生於1925年，不只是位建築師，還是位發明家、學者、材料專家，以及20世紀最重要的建築工事大師之一。事情一有問題，大家都會來找他解決。例如，坂茂（Shigeru Ban）要用紙為材料，建造一個亭子，他即求教於奧圖，而且奧圖也歡迎每個人到他位在里昂伯格（Leonburg）的家。這位獨立自由的思考家，他住的地方像是實驗室，又像是個嗜好間。他一生都視自己為一個純粹的研究者，這也是他成立了享譽國際的「輕量建築研究所」（Institute for Membrane Structures）的原因。即使是現在，他的工作室疊滿了石膏和硬紙板模型，還有絲襪，他用這些材料做出尖凸的屋頂和屏幕。奧圖生於辰姆尼茲（Chemnitz），本來一直想要成為一個石匠或雕塑家，但後來他發現了飛行，並且深被能在天上翱翔的愉悅吸引，即使在二戰做轟炸機飛行員時也是如此。他的一生對於暫時性的結構情有獨鍾。這也意味著他許多的作品早已不復存在，例如1967年他為蒙特婁世博會設計的展館。其他的作品，諸如慕尼黑奧林匹克運動會會場的屋頂，則深植在人們的共同記憶中。

奧圖先生，你是比較喜歡往前看、還是往後看的人？

看這件事情對我而言很重要。你知道，我的視力變得很差，我幾乎失明了。更甚以往的是，我的經驗告訴我，建築物是在腦子裡成形的，而且身為一個建築師，你要在施工之前就能夠在心中看到建築物，並且能夠穿梭其中。否則的話，這些建築物只是算式算出來的東西，沒有情感。許多同業太在乎外觀、視覺效果，而忘記了一棟建築物內在蘊含的意義有多大。雖然聽起來頗怪，但是自從我幾乎失明以來，我對於建築物反倒是看得更清楚了。

那你看到什麼？

我看到像我一樣老古板、堅持自己的希望，是件值得的事。跟那麼多人一樣感到悲觀實在一點理由都沒有，我們可以是快樂的，我們活在變動的時代，你不需要遵守某種特定的風格。這樣的背景特別讓年輕建築師可以真的做自己想做的。沒錯，他們對自己想要的東西得很清楚才行。然而他們需要在心裡面弄清楚這些事情，因為電腦這種很多人依賴的東西，所容納的只是人們輸入的東西。

尊崇你的建築、你設計的棚架結構的年輕建築師驚人地多。當然，最為稱著的是慕尼黑奧林匹克廣場的漂浮屋頂。許多人把你當作他們的典範，對此你會不會訝異呢？

當然，我很高興。這就像是孫子孫女帶著坦然和好奇心來親近祖父母一樣。許多人們發現電腦有其限制。我並不反對電腦，但是我的經驗是，那些摸得到的材料和形式可以讓我得到更多的發揮。現在有些年輕一輩會看重這樣的經驗，他們通常從外國來，到我這個與外隔絕的工作室訪問我。德國人反而沒要求這麼多。

事情總是這樣的，你在國外被認為是世界級建築師，但是你在這裡卻不受認可、經常被認為是怪胎或是圈外人。你介意這種不受尊重的態度嗎？

有時候我的確介意。我在日本特別受到認可，在美國和英國也是。德國人通常對那些提出新的或是不尋常事物的人保持懷疑的態度。德國人非常重視傳統，因為他們對於自己從哪裡來並不確定，他們沒有實驗的勇氣。這就是德國建築師也缺少膽識的原因，即使年輕一輩也是如此。

那可能也要這個社會希望有不同的建築才行。實驗如果沒有和社會性計畫相關，那麼就不需要實驗了。

那樣說的話，就把事情弄得太容易了。建築師可以規劃、處理許多尚未解決的任務。例如，災害保護這一塊非常需要建築師。或是，隨意看一下我們的城市好了。若像是目前建築師的手法，我們會走不下去，因為那已經過時了。特別是傳統棋盤狀的街道，是無法帶給城市生氣和活力的，我們需要嘗試新事物。

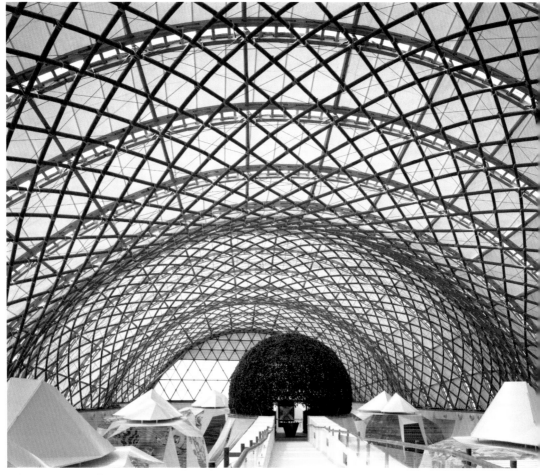

坂茂和弗列・奧圖　漢諾瓦世界博覽會日本館　2000

你有什麼建議呢？

為什麼不讓市中心再次以高密度的獨門獨戶房子組成？為什麼不把綠意帶進都會生活？那對年輕建築師可以是個挑戰，但似乎很少人對此展現興趣。還有從事實驗的人嗎？

實驗是有一些，其中許多特別著重於嘗試瘋狂的建築外型。但如果我的理解是正確的，你剛剛要說的是社會實驗。

我所說的要更深一層。過去我們經常自問建築到底是什麼？我們未來將居住在怎麼樣的環境裡？而現在人們問的是建築看起來像什麼。這太令我生氣了！因為建築不是關於外在。人們不只是用看的，他們有非常多、非常重要的需要。那就是為什麼建築師不該糟到那麼膚淺，問那樣的問題。

所以建築師應該是社會科學家，而不是設計師了？

有何不可？一個好的建築師同時也是一個社工和家庭醫師，他們不只是開藥方，告訴人們應該要有怎麼樣的房子，也幫人們建造合適的設備。人們有很強的意願嘗識自己設計新住宅，許多人喜歡自己設計房子。這些人並不是建築師。許多人偷偷地看不起那些有房子的人，嘲笑他們那種小資產階級的模樣。他們可以告訴人們什麼是可能的。非常少人知道房子有眾多可能性，這是人們為什麼會去採取試過很多次、沒有問題的方法，並且聽信那些賣事先蓋好的組合屋的廠商的話的唯一理由。

建築師害怕失去作為設計者的主權嗎？

顯然是的。許多人比較喜歡固守一般的形式。去問人們真正的需要是要費功夫的。那種怠惰則是年輕建築師的機會，年輕一代可以發明會移動的城市，為現代的吉普賽民族、外交官、經理、任何一直在移動的人設計住屋。你可以為那些人設計可攜式或適當隔離的帳篷。這聽起來可能很荒謬，但是你看著好了，五十年之後，可攜式的房子將會變得理所當然。

不是應該反過來說才是嗎？正是因為人們的生活愈來愈具有彈性，對於要堅實的牆、固定結構的需要反而因此愈來愈多？

你說的沒錯，對於一個安穩的立足點的需要是愈來愈多。但是我想知道可動性是否也能透過設計，成為住家。解決這其中的衝突有何不可能呢？

也許是因為許多人認為彈性是一種威脅，在既定的軌道上比較好。

我不想告訴任何人應該怎麼住或是應該住在哪裡。我從不會把自己的喜好樹立成一種意識形態。我喜歡伊羅‧撒林能（譯註：Eero Saarinen，1910-1961芬蘭裔美籍建築師）曾經說過的一句話：每個任務都有它獨特的解決之道，我喜歡這句話。建築是一種原始的技術，大概跟武器的製造技術一樣古老。但是在關於房子的種種發明中，幾乎還沒有那一項是已經完全的，因此我們永遠有發揮的可能。當然，對我而言，我的熱情在於輕巧與移動。

那個熱情是從哪裡來的呢？

大概要追溯至我早期的建築師生涯。1943年，我在學校最後一年，之後被徵召，最後在法國成為戰犯，被關在戰俘營中。那個戰俘營有四萬人，足可成為一個城市。我參與了建造小組，意外地成為領導者，必須設計這個移動的城市，設計帳棚、儲備設備等。那時幾乎沒有材料可以用，必須無中生有。1952年我成為獨立建築師時，我記著這個無中生有的法則。我們設計出暫時性的東西，對此，我一點也不介意，反而很喜歡。在納粹時代嚮往永恆的囈語結束之後，這個無中生有對我而言代表著一種開拓新領域的機會。簡單與暫時性成了我的中心思想。

這種將就的藝術，是否有社會抱負在內？

私底下，我的確感到如此。我從來沒有想要宣揚這一點，但是我夢想輕巧、有彈性的房子，有一天會帶來一個新的、開放的社會。我對於永恆從來沒有興趣，我所建的十三棟建築中，有五件作品列入受保護的建築，對此我覺得有點煩，真的。對我來說，向來重要的是那個片刻的意義。這也是我們要花六個月的工作時間，建造一個只持續三小時的作品的原因。那是為柏林愛樂所作的帳幕，柏林愛樂在柏林遠景宮（Schloss Bellevue）為「Interbau」住宅展覽開幕演奏的那三個小時，是我當建築師最快樂的時刻。

蒙特婁世界博覽會德國館　1967

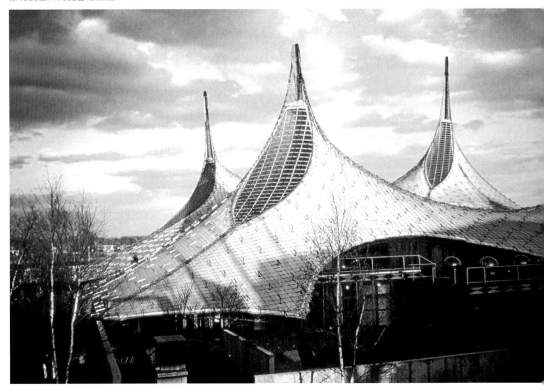

這種信心支持了你一輩子。

嗯，當然了，有哪個建築師對未來是沒有興趣的？作為設計者，建築師處理的總是關於尚未發生的事物。他們的任務是為當下加添可能會成為未來的東西。為什麼要垂頭喪氣呢？我總是深信科技、研究與創新會引領我們到不同的境地。對此，我仍是對的，現在的發展非常好，就像是活在天堂一般。

你是指哪一個天堂？

嗯，看看我們四周。像這樣的建築，正如聖經上的傳統。溫度在19到28度中間，總是有自來水、房間裡總有花，置身其中不太需要穿衣服。

天堂也意味著天真。你的建築作品是否展現了要擺脫原罪的渴望？

是的，在我的內心大概有這樣的渴望。但是我對此從不大肆張揚。我不是一個先知，只是個對於找出特定的解決方式和結構比較有興趣的探索者而已。

但是你從不吝於展現自己的情感。你有脾氣這點，是出了名的。

是的，我大概真的有脾氣。因為脾氣表現出強烈的意志。

我們需要更多的脾氣嗎？

可以確定的是，我很樂意在年輕一輩身上，看到更多的脾氣。（翻譯│朱紀蓉）

貝聿銘
I.M.Pei

我希望成為一位雕刻家

　　你可能輕易地以為貝聿銘只是一個安靜、身材不高的男人，平易近人得讓人不容易注意到他的存在。然而溫文有禮、沉默寡言的他，總是明確知道自己在追求什麼，並且以不屈不撓的毅力來成就目標。

　　貝聿銘於1917年出生於廣州市，其後舉家遷至上海，在那裡，高聳林立的大樓建築令他留下深刻的印象，也促成他日後立志成為一位建築師。他期許自己有一天能在摩天大樓聳立的美國一圓夢想，於是負笈麻省理工學院就讀建築學士，之後又取得哈佛大學建築碩士，並且在包浩斯創始人華特・格羅佩斯（Walter Gropius）旗下擔任助理。

　　在他成立自己的建築事務所不久，他受託一項重要的設計──甘迺迪圖書館，自此開始發展他龐大、清晰的風格，也為他贏得了其他許多建築案──華盛頓特區國家藝廊擴建、香港的中國銀行新大廈，最後是羅浮宮及其今日備受讚譽的玻璃金字塔擴建工程。在柏林，當時的德國總理科爾（Helmut Kohl）也直接委託貝氏設計德國歷史博物館的擴建新館工程，在這個設計案中，他以讓人無法和他平靜的外表聯想在一起的立體而有力的風格，在非常有限的空間裡完成一部傑作。

什麼樣的建築會被你視為滿意的作品？

滿意？你知道嗎，對所有的作品我總是竭盡所能，但從未完全感到滿意過。在我畢生有幸參與負責設計的六十多件作品中，大概僅能有幾件作品堪稱滿意吧。任何事都可以再精益求精的。

這是否也適用於你最近期的設計作品上，如柏林的德國歷史博物館新館擴建工程？許多人並不欣賞你所設計的透明螺旋緩坡道。

的確，許多人認為它有點突兀。但是設計本應如此，它要能帶來震撼。所有的建築師都期望自己的作品能吸引眾人目光。但這件作品不僅是為了成就自我，更重要的是建築物本身。博物館的一邊轟立著辛格爾（Karl Friedrich Schinkel）的新崗亭（Neue Wache），另一面又被什魯特（Andreas Schüter）的大型軍械庫所遮蔽，我一定要把它突顯出來。它的體積小，但必須效果驚人。

這也是為什麼你要設計一個顯眼中庭的原因嗎？它看起來像是個通往龐大、重要收藏的入口。

展出的收藏品是同等重要的，那個設計的目的就在強調這點。它應該要能夠吸引人帶著好奇心和愉悅的心情去觀賞館內的作品。我希望能藉由設計吸引訪客逐層欣賞不同的景觀變化，直至登上最高的第四層樓。這是我利用顯眼的設計做為策略的手法。這個設計就是希望讓參觀者在觀賞博物館時，能忘卻所有的徒步辛勞。

為了能與戶外街景有所互動，你為大廳設置了玻璃立面，在這個被什魯特和辛格爾的兩棟建築夾擊的地點，用石材來處理立面不會比較恰當嗎？

但我並未忽略歷史，我只是寫下歷史的新頁。

辛格爾對你的成長有影響嗎？

對我而言，他毫無疑問是最重要的德國建築師，地位超過密斯‧凡德羅。

人們難以從你的作品中明白這點吧？

我並非歷史主義者，也沒有成為新古典主義者的天賦。但我對於辛格爾的精神完全奉行。以他令我印象深刻的新崗亭而言，它的設計小巧而精密，只運用廉價、甚至可說是廢棄的物料，就達到了驚人的效果。它的規模不大，但效果顯著。那也成為我的作品中有跡可循的設計原則。辛格爾在展現親密與纖細的同時也具大刀闊斧的能力，是令人欽羨的。

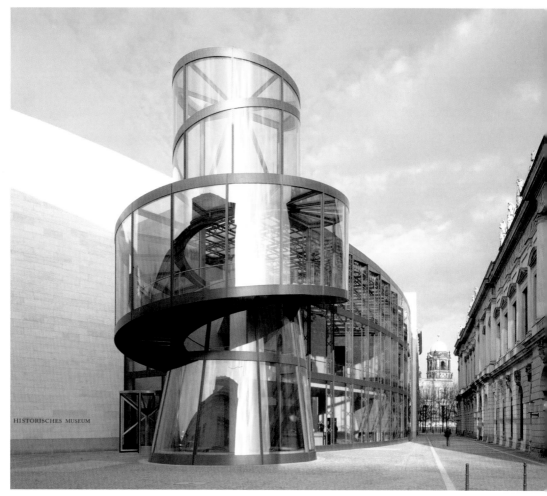

德國歷史博物館擴建　2003

即使如此，你並未沉迷在他的形式中。

我們可以從那個時代的建築中獲益良多，但不表示要活在對過去的緬懷中。

你的建築語彙是否有過時之虞？它們源起於20世紀，那個今日已成過去的現代主義年代。

說的沒錯，但是現代主義對我仍具意義。我活出自己的形式，不去模仿或抄襲，而是予以進一步發展。我相信這些都屬於我們那個時代。

但包浩斯應該比辛格爾更接近你的時代吧？

這你就錯了。當年我雖然跟隨包浩斯創始人格羅佩斯學習，但我從來就不像其他的一般學徒。他的理論無法得到我的共鳴，也因此我畢業後才會轉向凡德羅求教。或許在今日，向多位大師學習是一件普遍的事。但在當時卻非如此。如果格羅佩斯得知我會轉向密斯，他

應該會火冒三丈吧。那個時候，你僅能跟隨一個特定的學派學習。

但是你從來不把自己的風格侷限於任何特定學派。

沒錯，即使跟隨密斯學習的時間也很短暫。直至今日，唯有柯比意的作品能一直讓我興奮。以前我們兩人還經常見面閒聊。

柯比意的作品何處吸引你呢？

主要是他掌握空間的力量、他在造形設計上的能力。當你把柯比意拿來與格羅佩斯或他的同僚的作品比較，你會發現，格羅佩斯的作品嚴謹、有絕對的流暢性，它們很實用，但缺乏令人興奮的元素，雖然他的風格比起密斯來已經自由許多。密斯所設計的伊利諾理工學院是我見過最乏味的建築了。整棟建築除了冰冷的設計以外乏善可陳。我只想對那些醜陋的鋼骨結構避而遠之。相形之下，柯氏的建築顯得更為輕鬆、更具人文精神。

更具人文精神？怎麼說？

是的，他的建築獨具個人的風格和活力。和我有如手足的布魯爾（Marcel Breuer）的作品中也有類似柯比意的特質。柯氏的建築直接而溫暖。就好像在密斯的建築中你必須穿燕尾晚禮服，格羅佩斯的建築要戴上領帶，但在布魯爾那裡你僅須穿件T恤。

在你的建築中又該如何穿著呢？

我承認我不具有布魯爾的親和力，我的作品的體積可能沒辦法讓人做如是想，那也是我的不足之處。不過話說回來，布魯爾有許多機會做住宅設計，也因此激發他創造出較具人性化的建築。而我畢生僅做過一個住宅設計，就是我自己的家。

何以如此？

因為委託我設計的都是銀行與美術館，還有和我一開始從事不動產開發也有關係。我父親是銀行家，他引薦我進入這個行業，認為這是個安全的選擇。當然，我因此得知了建築的許多政治和商業面。但即使如此，我仍有著與敵人共事的感覺，就這樣過了充滿挫折感的十年。我根本無法設計出好的建築，有的僅是大型住宅開發案。即使是高層辦公大樓或美術館，都不及鄉村別墅有親和力。

人們不是將美術館比喻為現代的教堂嗎？

那是有點言過其實。但以羅浮宮的例子而言，我也期望蓋出一棟每年可以吸引八百萬人參觀的建築物。它要能夠激發人心，甚至煽動人表達對它的看法，比方說「你喜歡這棟建築嗎？」「不，我很討厭它。」

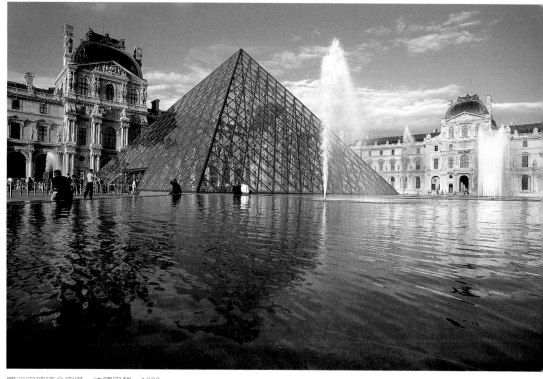

羅浮宮玻璃金字塔　法國巴黎　1989

聽起來你並不在乎為自己的建築追求一份崇高的地位。

有些建築師賦予他們的作品一種精神力,想藉以喚醒參觀者內心類似宗教信仰般的情感。我自己對公共層面比較感興趣。我從未達到路易・康(Louis Kahn)有的成就,但那也不是我想要追求的。

但康的大型結構建築的確對你影響深遠,不是嗎?

我對他在費城大學設計的建築印象深刻。雖然它最後沒有被用來做為醫學研究中心,但建築物本身雄偉的氣勢是無庸置疑的。當時我還特別拜訪他,告訴他我很喜歡那棟建築,他只說:去一趟蘇格蘭看看城堡吧。此番話更令我留下難以抹滅的印象。

你是說不受束縛而永垂不朽的設計嗎?

沒有一位建築師會希望自己的作品在歷經二十五年後就消失。他希望它們永垂不朽,那是一種自我的願望。也因此他的作品必須是受大眾愛戴的重要建築,因為重要,它就不會消失。

也就是所謂建築的千秋大業。

沒錯。雖然我設計的辦公大樓已有一處被夷為平地,而且還是出自於菲立普・強森之

手，不過那是我的第一棟大樓，設計差強人意。話說回來，即使如此，我仍十分惋惜。

建造出永垂不朽的建築是你決定成為建築師的原因嗎？

當時我的想法是很單純的。20年代我在上海居住了幾年，當時上海的發展神速，猶如今日一般。在那個時候能蓋起二十三層樓高的建築，是很令人折服的。心神嚮往下，我就動身到美國唸書了。

那表示要將中國置之腦後嗎？

是的，至少那些形式和風格已經不再和我有關聯了。但對我而言中國並非就此消失。我已經在美國住了六十八年之久，仍覺得自己是中國人。有點奇怪吧？彷彿在不同的外貌下，我的內心未曾改變。任何時候只要我聽到有關中國的消息，都還是會為之憮然。

你出身中國的背景會反映在建築上嗎？

誰知道呢？有時我覺得自己的靈感來自中國書法傳統，有時又被西方藝術家所影響，例如我最推崇的一位畫家安森‧基弗（Anselm Kiefer）。

藝術家對你而言是拓荒者嗎？

他們簡直可以稱為我的表親了。

你有想過成為一位藝術家嗎？

有，我希望成為一位雕刻家。我羨慕他們能自由塑造空間、創造卓越的自由。

有些建築師也允許自己擁有這樣的自由。

法蘭克‧蓋瑞就是，但對他而言形式往往是最優先的，空間不過是次要品，然而這二者應該被同等重視才對。我欣賞法蘭克，但我個人偏好嚴謹、明確的形式表現，即使對藝術也是如此。對我而言，馬列維奇（Kasimir Malevich）或紐曼（Barnett Newman）都有很棒的構成能力，他們的作品表現出了一切本質。

那麼音樂呢？是否也對你的建築有影響？

遺憾的是，我欠缺成為音樂家的天分。但我的母親是一位橫笛家，而且到了現在，即使是在工作，我也還是會聽音樂。音樂能填滿並開啟空間，它千變萬化，未曾靜止。對我來說，這就像傑出的建築一樣，你一定要靠著遊走其中、不斷從其開口往返來體驗它。你一定聽過巴塔薩‧諾曼（Balthasar Neumann）在巴伐利亞設計的十四聖徒朝聖教堂。那是一座巴洛克風格的奇蹟。我去過三次，置身其中讓我深受感動，非常興奮。對我來說這座教堂就像音樂一樣。

事實上，你本身就是位巴洛克風格建築師。

該怎麼說，義大利南方的巴洛克式教堂就一點也不吸引我，它們並不具有任何纖巧聳立的特色，就像在羅馬，聖彼得教堂所有的一切都只有一個目的，就是讓民眾折服與惶恐，令人屈服其下。然而巴伐利亞的朝聖教堂卻充滿了神祕感，而且不咄咄逼人，它多變的面貌令人想一看再看。我也曾試著將這個元素融入我的建築中，例如位於華盛頓特區的國家藝廊。

不過這精神並沒有在你的作品中完全獲得釋放。

是沒有，我是個用尺和筆的建築師，不是電腦建築師。諾曼可以用石膏和灰泥來施工，但我卻完全必須用工業時代的方法來製作。多樣化是重要的，但所費不貲，除非你可以預先用電腦設定。如果我出生在這個年代，一切就會簡單多了。

年紀對工作有影響嗎？

許多事都要更花時間了。我變得容易疲倦，也必須小心別設計出毫無意義的作品。許多建築師在晚年做出了很失敗的作品，這也是我不再輕易受託設計的原因。如果我接受委託，也僅是用來實現自我。對年事已高的人來說，自我是一切。

能說明一下嗎？

假設我要設計位於卡達的回教藝術博物館，我會告訴自己，現在你終於有這機會可以好好學習從穆罕默德到奧圖曼帝國的伊斯蘭文化了。雖然我已屆高齡，但仍舊精力充沛，可以到處看看。我想要彌補我曾經錯失的一切，而我們的時代也給予了我各式各樣的機會去實現我的心願。

20世紀對建築師而言是個美好的年代嗎？

對我而言是的。有哪一個年代能容許一個建築師學習得如此之多，並在世界各地興建作品？有哪一個年代可以讓一個中國人到美國發展，然後再到歐洲設計建築，或在此生的暮年回到自己位於亞洲的故鄉蓋一座美術館呢？他們等我的回答已等了十年，而今或許是答應的時候了。（翻譯｜潘慧玲）

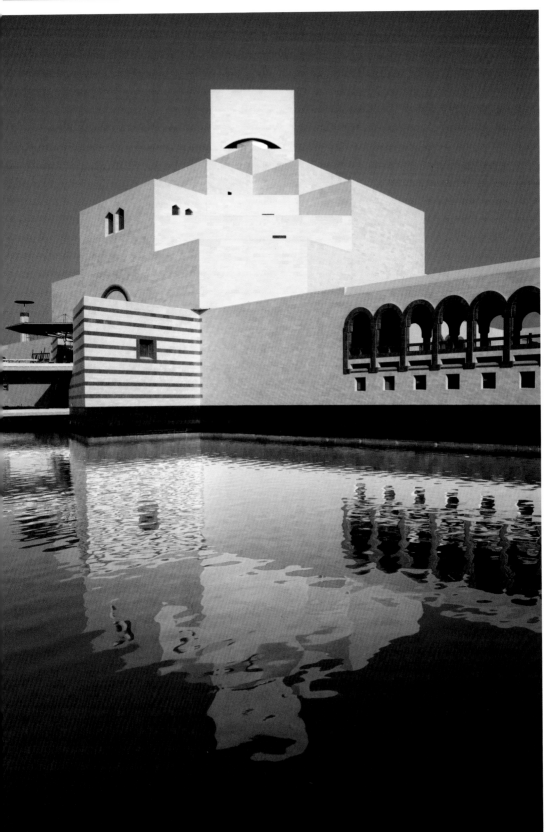

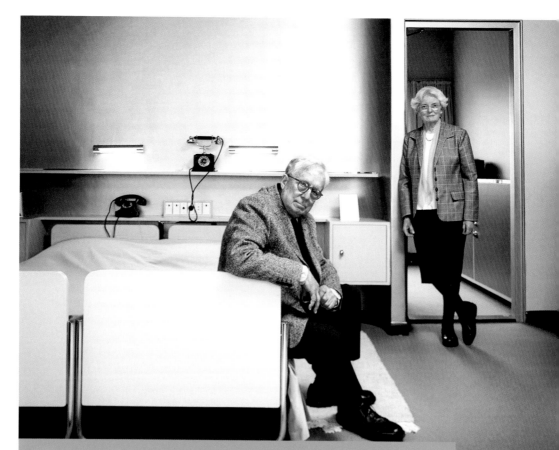

羅伯·范裘利 & 丹妮斯·史考特·布朗
Robert Venturi & Denise Scott Brown
每個人都有權利享受美的建築

　　這兩個人看起來不像建築師，反倒像是一輩子都住在肯薩斯州一個小學校裡教英國文學的教授。然而，羅伯·范裘利和丹妮斯·史考特·布朗兩位，是當今建築理論界的健將。他們兩人的第一本著作《向拉斯維加斯學習》（*Learning from Las Vegas*），在1972年首次出版之後已成為經典作品。1966年的《建築中的複雜與衝突》（*Complexity and Contradiction in Architecture*）已再版多次，並且被翻譯成多國文字。他們的設計作品也很廣泛，倫敦國家藝廊的桑斯貝里翼（Sainsbury Wing）是他們企圖呈現新古典建築新貌的表現。范裘利（1925年生）和妻子布朗（1931年生）至今仍然主持位在費城的事務所。不過，在大型文化建築案之外，他們對俗世與日常也很在行，他們認為建築應該反映出多元文化社會中的不同品味。許多評論家因為他們採用的民粹式語彙，把他們歸類為後現代主義者，但是他們對此並不惱怒。他們像是充滿智慧的教授一般，只是聳聳肩，一笑置之。

布朗女士，范裘利先生，你們的著作是建築學生的必讀書本，許多建築界人士都深受你們的拉斯維加斯計畫所啓發，但是很少建築師事務所像你們一般，是眾矢之的，為什麼呢？

RV：許多人認為我們是現代主義的敵人，當然，這麼說是完全不對的。我們喜歡阿瓦‧奧圖（譯註：Alvar Aalto，1898-1976，芬蘭建築師），也非常推崇柯比意的撒瓦別墅（Villa Savoye）。然而，我們的觀察是，這種現代主義建築就如同文藝復興或是巴洛克風格一般，早已過時。因此現在是探索21世紀建築的時刻。然而，大多數建築界的人士並不願意承認這個事實。

DSB：有時候我覺得俄國構成主義者彷彿還活著一般，他們以為，大革命來了，大眾會盲從、追隨他們。同樣地，許多建築師認為他們可以將自己的品味強加諸於這整個世界，要所有人都接受上層和中產階級的意見。

你們是說有一種品味上的專制嗎？當今的建築不是前所未有地多樣嗎？

DSB：表面是如此，但是大眾的品味仍舊被認為是低俗的。建築師已經躲進講究高尚美學的狹窄境地；不管有多麼不同，只要是跟他們設計理念不合的，他們都要對抗。同時，如果他們又因為覺得自己被邊緣化，而忿忿不平。

RV：丹妮斯說得沒錯。國際風格（International Style）的建築，目前仍是大宗。人們相信建築中應有所謂諸四海而皆準的東西。然而，在這背後有一個訊息是：只有一種文化是正確、足以結合眾人的文化。今天的狀況就像八十年前一般，認為每件事情都應該是新的、具有革命性的，你不可以相信建築史是有循序漸進的脈絡的。然而其實兩種都有道理：有時候要有革命性、有時候要能傳統一點。這是在這個多元文化的社會裡的不二法門。

DSB：建築師談論建築的人性面，就好像只有一面是人性的一般。這樣很不恰當，不是嗎？

你們認為是這個原因，導致很多人對建築沒有興趣嗎？

RV：對大多數人來說，現代建築太過抽象了。他們想要的活力是比較平常、不那麼難理解的。

DSB：好的建築不需要那麼高高在上，它們不需要是那些瘋狂建築師異想世界下的果實，它們可以是出自好的工藝家之手，是大家都能夠接近的。

RV：許多建築師似乎仍當我們是活在工業時代，必須用鋼鐵和玻璃蓋出像工廠一樣的辦公大樓。我們自己則是試著以廣告和娛樂業的想法來運作。我們覺得把建築弄得很抽象，而且持續簡化建築的這種方法已不再恰當。這種方法在上個世紀初期是很重要的發展，但是今日我們要做的應當是重新開啓建築的意義，並且把新的象徵動力注入建築中。

但是古典現代主義並不是那麼抽象，許多具有象徵意義的建築都是在那個時期設計的，比如門德爾松（Erich Mendelsohn）以輪船為主題的設計。

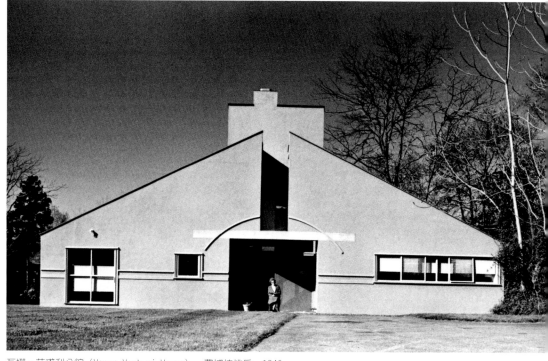

瓦娜‧范裘利公館（Vanna Venturi House）　費城核桃丘　1946

RV：我同意。但是前衛建築師從不承認他們探究的是意義，即使是今天，象徵主義及敘事大多時候都是被摒棄的。

DSB：雖然很多建築師的作品有象徵元素，這些象徵元素通常只對他們自己及少數同業才有意義，然而這些自我實現的形式不能只是那樣而已。建築師並不是那種在十足仰仗天才的19世紀下所想形塑出來的神祇。他們必須服務社會及業主，但這並不意味他們必須全然依靠業主。事實上，建築師需要從一個比目前更寬廣的角度從事設計，他們的建築就可以傳遞更廣泛的訊息。

那麼這是否也意味著建築需要更力求美感？

RV：完全不是。一棟建築的意義遠遠勝過它所呈現的樣貌及形式。我們通常只在討論文學的時候用「意義」兩個字，但這是錯的。如同教堂一般，建築也應該再次向人們傳遞某種意義。畢竟，建築並非無聲無息地站在那裡，他們是有非常大的力量的。

以前那個時候，建築的外表有更強的一致性。而現在的建築師無法如此。

DSB：他們至少可以試著發現新的一致性。同時，如果他們納入裝飾元素的話，也許可以找到新的一致性。回溯建築史，一個時代或是業主的特色，總是透過裝飾性的元素展現。今日的建築作品大多數沒有聲音，也不會說話，因此，大家不喜歡它們。

RV：許多建築師對於真誠這件事情過於陷溺，設計出來的作品反而適得其反。但是，也有真誠實在的裝飾元素、刻意賦予建築意義的裝飾元素。這樣一來，那有什麼虛偽呢？

聽起來你們像在宣揚一種慧黠的、充滿引經據典的後現代主義。

DSB：別鬧了。我們從來沒有陷在複製歷史中，這僅是點到為止的典故而已。這正是為什麼我們認為後現代主義是一種龐大的誤解。

RV：我們夢想要有文化多樣性、想要混合古今，同時，我們對於高尚文化和通俗文化兩者間的區別並不是特別有興趣。我們喜歡普通的、醜陋的事物。也許，我們這種偏好是有傳染性的，比如說，我們費城的一個美術館，目前正在賣帽子，而這個帽子上寫著「普通」和「醜陋」的字樣。這正是我們事務所所關注的。

那是什麼意思呢？你們希望讓目前眾多的醜陋事物持續到未來嗎？

DSB：一點也不是。我們並不想設計令人倒胃口的建築，但是我們可以從通俗的事物中學到很多東西，而且我們可以從其中學來的、要遠比那些講究英雄式的、原創性的設計來得多。如果每樣東西都是非常特殊的，那麼我們這個世界豈不是既瘋狂又沒有意思嗎？

RV：藝術一直以來有個傳統，就是從觀察平凡無奇的事物中得到啟發。

DSB：普普藝術即是。普普藝術以同情的態度處理平凡的事物，並從其中得到靈感。普普藝術把蕃茄湯罐頭和卡通人物帶進了博物館。但是同時，普普藝術也誇大了它們的規模、掉換了它們的脈絡。沒錯，我們從普普藝術學到很多。

你們有沒有從哪位當今藝術家那裡學到東西？

RV：珍妮・侯澤（譯註：Jenny Holzer，1950-，美國觀念藝術家）也許是一例。雖然我覺得她的作品有點太有禮貌了，但是它們不牽涉任何非商業藝術作品中強調美麗、生動的粗俗成分。她對我們來說是太純粹了，我們走的是不純粹的路線。

DSB：這也就是為什麼我們在1960年代去拉斯維加斯的原因，我們企圖找出那裡的建築樣式，那裡的建築所產生的影響，以及它們如何被運用。那些建築震懾了我們，它們不是隨隨便便在說那種要讓世界更美好的話，而是完全地照顧現實和現實中的規範。並不必然是被現實所限，而是去瞭解它們──瞭解人們真正想要什麼，並且從建築中找到回應這些需求的方法。

RV：是的。我們到拉斯維加斯的另一個原因，也能也是想把我們自己從現代主義教條中解放出來。

DSB：並且從那個汽車城市中正在醞釀的形式學習。

至少你們的建築作品沒有那種對奇觀的著迷。

RV：對我們來說，建築畢竟是一種定位在背景中的藝術。至少這樣它可以得到比較好的照

顧，它不需要一直把自己往前推出。但是這其中也有例外，可能是瘋狂的、自我中心的。紐約市中心的時代廣場即是一例。

建築師是太過自作主張，覺得他們可以隨心所欲想設計那裡就設計那裡、想設計什麼就設計什麼了？難道不是業主決定這一切嗎？

DSB：市場的力量比建築師本身或業主來得強。市場主宰一個城市的形式，建築的外觀也常常被市場主宰。沒有哪個建築師可以完全反其道而行，但是總是有機會可以找到轉圜的方法，借力使力，以達到自己的目的。

RV：你的問題是針對建築這行的倫理來說的吧，遺憾的是這個主題非常少被討論。許多建築師藉著建築應該無畏於現實的主張，而把事情簡化。話說回來，現實的某些層面仍可能隨著建築而被改變。如果需要的話，建築師大可拒絕案子。

那麼你們曾經這麼做嗎？

RV：是的，我們曾經因為不同的原因這麼做。其中一個是在中東的案子，那個案子利潤很高。但是我們並不喜歡那個國家的社會狀況，我們不想和那裡的統治者妥協。

DSB：不過那個問題還牽涉其他層面。建築師常常談「人性」及「大眾」的問題，但是這些字眼太空泛了。如果他們關照現實中那些比較小一點的、定義比較清楚的團體和現實所提供他們的機會，會比較好些。傲慢和堅持自我的原則，兩者間的分界並不是那麼清楚。什麼時候我該為自己的理想奮戰？什麼時候我該承認不同的社會群體對於美的認知差異甚大，因此建築也應該跟著調整？

如果你們自己和你們及業主之間會產生這種衝突，那麼你們致力追求的到底是什麼？換句話說好了，如果這個世界上只有不好的建築師的話，那麼這個世界真的會變得更糟嗎？

DSB：我不否認人們即使住在不好的建築中，也能有美好的生活。人們常說，我們蓋建築、然後建築就會形塑我們，這種說法恐怕只是神話。當然，一棟美麗的建築物可以使我們愉悅，並刺激我們的感官，通常也可以為我們的生活服務，使生活較簡單。而建築師的道德責任就在於不把事情弄糟，雖然有時事與願違。不過，建築是無法使我們成為更好的人的。

RV：它也不需要，誰對這抱有期望了？每個人都有權利享受美的建築。這個權利不是道德上的，只是因為看著它和住在裡面可以怡人的緣故。而這樣怡人的狀況，每個人都應該可以享受到。（翻譯／宋紀蓉）

西雅圖美術館　2005

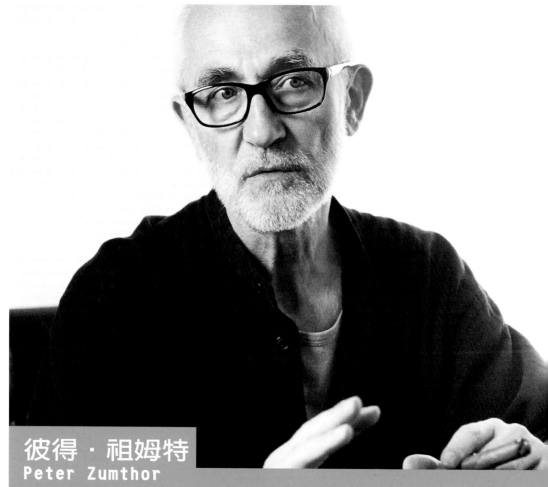

彼得・祖姆特
Peter Zumthor

我很願意成為一個作曲家

　　那是8月一個悶熱的下午，天空烏雲籠罩。我們坐在園景房裡，雖然房間的門敞開著，但是一點風都沒有。天愈來愈黑了，暴風雨即將來到。彼得・祖姆特看起來幾乎要從黑暗中消失一般，只有他的雪茄仍燃著。他住在一個叫做侯登史坦（Haldenstein）的鄉下，在那裡，他給自己造了一個木屋，木屋的設計如他其他的設計一般，沒有一點裝飾。祖姆特生於1943年，最初，他跟著父親學做家具，本來打算朝那裡發展。之後，他在古蹟維修的領域中工作了一段時間，最後終於在1979年開始當建築師。他大部分的作品都在瑞士，例如瓦爾斯（Vals）的熱浴場。不過，是布列根斯的博物館，以及科隆的哥倫巴美術館（Kolumba Museum）兩件作品讓他揚名國際。近來他因為設計位在柏林的恐怖刑場（Topography of Terror）紀念碑所產生的爭議，讓他成為傳奇人物。祖姆特的謹慎及他的彆扭，讓他走到哪裡都知名、又令人畏懼。即使我們已經開始講話，他只是喃喃自語，遲疑了半响才開始講他自己。但是，這個談話進展得相當好。不知不覺中，外面開始下起雨來。

當我讀到近幾年關於你的所有文章時，我開始擔憂起來。你被描述成像是一個和尚、先知、巫師、神祕人物或是大師，祖姆特先生，你有神性嗎？

你知道的，我每天接到許多來自學生、學校、雜誌、潛在業主的詢問，因為我為了要能夠清靜地工作而拒絕很多的事情，某種奇譚人物就因此誕生了。許多人似乎相信我是在阿爾卑斯山的隱士，獨身、不看電視、只吃麵包喝白開水。對於這樣把我神化的說法我能怎樣呢？我只能吃驚地觀察它。

即使是這樣，這種報導也一定有某些原因。

我做的事情是所有建築師夢寐以求的。雖然他們在學校念建築，但是實際上他們只提供某種服務，他們像是照顧者或是暖氣師傅。我反對那樣，我只設計我想要的。所以我和許多同業非常不一樣，對一個很糟的建築，我從來不歸咎業主或建築法規，因為在我被冒犯之前，我就說不了。你在我所設計的建築物看到的所有缺點，我責無旁貸。這樣一來，任何藉口都沒有。

別人認為你是個不妥協的勇士，是這個原因嗎？你在柏林建的這個和納粹恐怖刑場有關的博物館，建到一半，計畫腰斬，說是成本超支過多。

但是我的總金額並沒有錯。許多在建物部門的人跟我說先蓋房子，然後不足的部分之後會被批准。我承認自己對此太過天真。

那個建築物有什麼特別的呢？

對行外人來說，這個建築是件前無古人的作品。建築本身、建築地點都是獨特的。它既沒有象徵、也不描繪任何事物，因此簡化到只剩下純粹的結構，而非形狀。它也是強調在地化的作品。如果你設計的作品避開了所有的歷史類型研究，那麼你所創造的是一種屬於語意的真空狀態。如此一來，建築物本身只是一個自己的象徵，一個它所處位置的象徵。

然而，除了真空狀態，你的作品也傳遞了某種信號，同時將納粹時期的罪行美學化了。

一件有力的作品無法避免同時具有知識的、形而上的或語意的氛圍。但是，它不應該成為一個具威脅性的僵化象徵。它看起來應該既美又輕、又令人開心。

再說一次，你是說……又美又令人開心？

是啊，肯定如此。你無法用驚恐來反轉可怕的事情。我們不需要陰鬱、強調事件性的建築，以便記憶、瞭解或感到驚奇。在艾森曼設計的紀念石碑那樣的懾人風格中，我看見另一個災難正悄悄開始。在我看來那個紀念中心非常的侷促，它企圖調教大眾。即使是在記憶裡，軍事性成分仍被放入了。

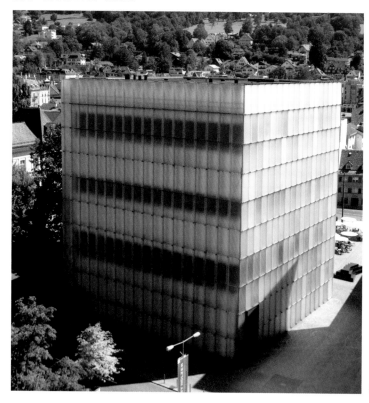

布列根斯博物館　1997

那麼你的作品會帶來和平嗎？

在某個和災難直接連在一起的地點所建的作品一定要是平和的，記憶與瞭解才能發生。它必須要穿透猶太人大屠殺這個現象的教條前提，而把媒體放在一邊。

你的作品中許多是自制、自成一體的。你曾說過，它們應該要有療效。

但是在柏林這個地方，我想要讓傷口敞開著。這就是為什麼我不想設計太容易明白或是照本宣科東西。

你幾乎所有的作品不都是這樣嗎？

當我設計一個新建築物、在一個新地點工作時，我會到現場看看，然後腦海裡開始構思可以怎麼切割、用哪種建材，接著看能量怎麼流動。

能量怎麼流動？

當我在設計──或說工作的時候，我大多是順著感覺走。不管懂不懂建築，每個人都有自己對建築的見解，這是一個非常天真的過程。重要的事是能夠把想像的事情變成一幅圖畫。不幸的是80％的建築師都不能夠在三度空間想像事情。對於他們來說，建築就只是畫圖，他們並不把那張圖轉譯成將來要實現的想法。

那麼你像是作家一樣地工作嗎？

我傾聽我內心的聲音，觀察、參照自己的經驗中可以用在新計畫的部分。就像作家所說，讓書稿自我發展一般，我經常有那樣的經驗。起了頭之後，接著必須放手，讓那些材料引領你。那些湧起的影像令我非常驚訝，有時候就像是電影畫面一般。在這樣的時候，設計精髓的形成，完全不在我的控制之內。然而，隨著設計的進展，有時候我會清醒過來，發現自己在工地的某處想著那面牆或是這扇門不對勁。我什麼事情都不用做，事情順其自然進行。

聽起來你不像在設計房子，而是像在作曲。你的建築作品可以譯成音樂嗎？

聽起來可能會像是路易基・諾諾（譯註：Luigi Nono，1924-1990，義大利前衛作曲家）、或是雅隆・克普蘭（譯註：Aaron Copland，1900-1990，美國作曲家）、甚或是漢斯・霍林格（譯註：Heinz Holliger，1939-，瑞士作曲家、指揮家）的音樂。不過我覺得和當代音樂較相近，你必須像看一幅畫一樣聽音樂，它們處理的是關於密度、空間、律動、調性的問題。我很願意成為一個作曲家，也許下輩子吧。

那麼你要為哪種樂器作曲呢？

路其亞諾・貝里諾（譯註：Luciano Berio，1925-2003，義大利作曲家）曾經寫過一組作品，其中每一樣樂器都有獨奏的部分，目的是讓每樣樂器的特色都展現出來。當然，我非常喜歡那樣的音樂，因為我希望我使用的建材也能像那樣。因此，我大概會弄一把雙簧管來，演奏出只有雙簧管辦得到的音樂。那才真正是雙簧管。

如果你對音樂那麼有興趣的話，為什麼還在當建築師呢？

建築有一點好的地方是，它的實用目的可以用來做為想法的準繩。你可以問，諸如9點鐘坐在這裡放鬆泡澡比較好呢？還是有什麼令我惱怒呢？是光線不對呢，還是是我會撞倒手肘？你可以檢查每個東西是否發揮應有的功能，這是最終、最重要的事情。

所以你草擬出的想法是比較軟性的、散開來的。那麼為什麼你設計的建築看起來又那麼嚴肅冷峻、且抽象呢？

雖然形式堅實且抽象，但是氣氛上必須是柔和的。建築物作為一種物體，通常先是堅實的，之後才隨著時間展現生命，甚至會有一點點傲氣或自我肯定的味道。建築物傾向於自我成形，並且在當地形成一種存在。通常它們是一種宣示，代表著對當地風景的愛。但是從建築物裡面看，我的作品是溫暖的。我的作品的外在和內裡是兩個不同的東西，你絕不會被暴露出來，因為後面總是有面牆保護著你。

那麼建築比較屬於是母性的、而不是父性的？

建築總是比較屬於母性的，因為它總是屬於提供保護的，而不是訓斥的那種，它是比較
屬於接受性的，而不是扮演促成的角色。

那麼你認為你是反現代主義嗎？現代主義追尋的是開放和一種觸摸不到的特性。

開放的概念，以及所有的事情都互相關聯這一點也深深吸引著我。但是當我看到非常優
秀的同業像是庫哈斯把這些理念付諸實際時，我還是比較喜歡理念本身。他的建築作品
做得不很好，幾乎完全看不到角落。那些建築增加年歲、最後邁向終點的樣子不好看，
我不喜歡。不過這些建築困擾我最主要的地方，還是在於他們炫耀的那個部分，我不喜
歡那些讓人們覺得自己很笨、鼓勵人們愚弄自己的建築。

你不喜歡的地方在哪裡？

我的建築理念總是強調實體性。我喜歡東西能夠用、能夠保護得好，並且有回應。幾個
禮拜之前，我聽到有人問安得利亞斯‧史坦爾（Andreas Staier）這位當今世界上最好
的鋼琴家之一，為什麼他喜歡彈舒伯特？他說，舒伯特的音樂沒有炫耀成分，只有親密
的元素。啊，我接著想，這個世界上有人的想法跟我一樣哩。當然，三不五時炫耀一下
是需要的，這也是都市發展中的一個當然要素，但是我熱愛親密這個元素。這個元素之
於我，意味著直接了當。

**但是也意味著隱避。例如布列根斯博物館用不透明玻璃把建築物與外面的世界隔絕，觀
眾在裡面看不到康斯坦斯湖（Lake Constance），為什麼要如此退卻呢？**

容我說明我對於博物館的想像：我相信藝術的精神性，也親身體驗過藝術作品所帶來的
昇華。它們讓我們感到自己成為某個更偉大的東西的一部分，而我們並不瞭解這更偉大
的東西是什麼。我深受這種非理性的、心靈的或精神的元素所著迷，這樣的元素出現在
德國浪漫主義早期，諸如諾瓦里斯（譯註：Novalis，1772-1801，德國浪漫主義哲學家）或是卡斯
巴‧大衛‧菲特烈（Caspar David Friedrich）的作品。

海德格的作品也算是嗎？

我對他的作品認識不多，但是我讀他的東西時，感覺他的理念又多又快，接著我明白他
要找的東西。我可以瞭解他對原始根源、安全地位和自在的渴望。

你的建築作品強調堅實的結構嗎？

是的，它們和工程興建中愈來愈講究分工的這個概念是相反的。我不想只當一個設計
師，或是頂多是個哲學家而已，這也是為什麼我的建築作品中強調：主宰我們世界的並
不只是圖像或理念。還有諸多的事物，而且這些事物有是有內在價值的。

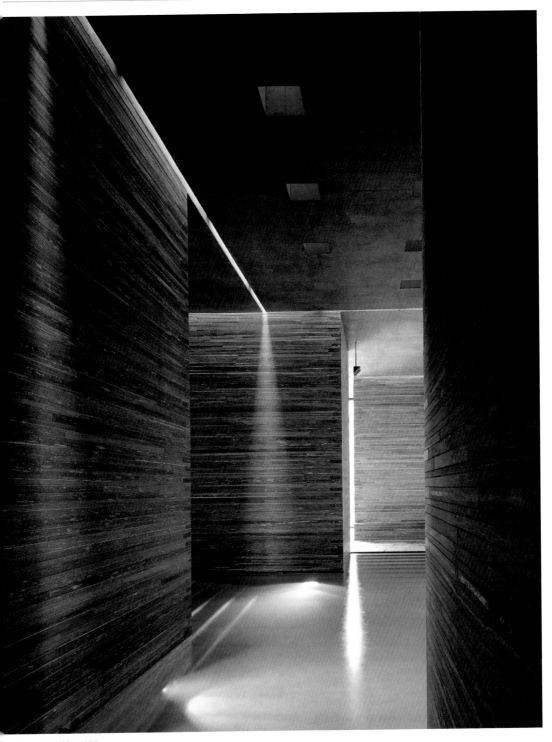

热浴场　瓦爾斯　1996

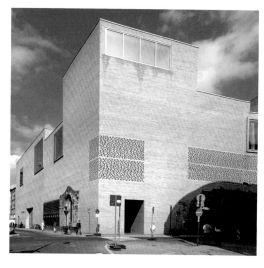

哥倫巴美術館　科隆　2007

許多人們都希望有一個永久的立足點，通常也希望看見那種有歷史感、彷彿一直存在著的建築。你的建築作品跟這種懷舊情懷相反，為什麼呢？

在建築中，對於重新規範的需要，以及成為傳統的一部分的需要，這兩者一直以來都是存在的。我對這點很自在，有時候也會從現有的東西中加以發揮；然而，如果沒有照著抄的話，我會得到很大的樂趣，所生產的是屬於自己的東西。

你講了很多關於你的經驗及感覺，那麼社會作為一個主題在你的作品中有任何地位嗎？

我已經不相信那種認為建築可以拯救世界的陳腔濫調了。建築可以提供的東西是非常有限的。

我現在是在聽一個曾經是1968的反動者、之後回歸社會主流的人講話嗎？

我的確是1968那個年代的一份子，不過我不太熱中就是。我跨進古蹟的領域，因為那個時候建築是個政治上不太被看重的專業。回顧起來，我覺得1968那整個運動在文化上是頗有派系之見的。藝術家企圖透過政治參與、探討社會經濟來誇大他們的重要性。他們不停地追逐理論而輕忽了美學，藝術於是消失了。我那時感到空前地孤絕。

如今你可克服了那種孤絕的境況？

我現在仔細想的是，我要做什麼及不做什麼。我實在不認為幫波士（Hugo Boss）蓋第三棟或是第四棟別墅、替亞曼尼設計服裝秀、或是替伊安‧史瑞格（Ian Schrager）在紐約設計一個飯店有什麼意義，因此我拒絕了這些邀約。通常，在這個影像和廣告世代裡，牽涉的就只有商業。另一方面，就在位於此地旁邊的一座山谷中，我們正為一個有六個小孩的家庭設計木屋，我們事務所已經花了6萬瑞士法郎在這個計畫上。我們在愛菲爾（Eifel）這個地方替一個農家設計了一個小教堂，那幾乎完全沒有利潤，我們的要價只夠付開銷而已。因此我的確重視自己要做什麼、不做什麼。

但是有建築師不只是設計特殊的作品,他們也參與大規模的、具有革命性的社會轉變。你為什麼不這麼做呢?

是的,我知道庫哈斯就是。他擁抱當今的文化,令我印象深刻──不反潮流、無意改善,只是接受現況。不過我也不想結黨。

但是那樣一來,你能發揮怎麼樣的影響呢?難道你不介意大多數的家庭住宅都是現成的、組合式的拼裝屋──而建築師只冷眼旁觀嗎?

我不介意,我已經不再介意了。哀悼這樣的事情是沒有意義的。我比較喜歡把自己限制在個別的地點,希望這些地點會產生某些效果,也許就像是針灸用的扎針一般。我就是沒有辦法處理很多事情。我的事務所有十四位員工,不是四十位、或是一百四十位,它會這樣下去,因為我想要照自己的意思做事。因為我想要知道每棟房子是用怎麼樣的門把。我不像班尼許;十年前,他告訴我他在設計的時候,他只看屋頂和外牆正面,其他的部分交給手下才華洋溢的年輕建築師來完成。我尊敬那樣的態度,我大多數的同業也是那麼做,但是我不是。

對我來說,聽起來你的建築設計是為自己而做。

對我而言,所有的事情都是從我所愛的空間與物件開始發展,而且我只能做我所愛的。這也就是為什麼我設計的作品中沒有傳教的成分,而只是一個小男孩做自己想要做的事情而已──同時也希望大家能夠認可。然後大家給我些許讚美,並且說你做得很好。就是這麼簡單。

怎麼樣的建築是好的建築呢?

當人們身處於我所設計的建築物中,他們能感到非常愉悅的時候即是。我祖母的房子就像那樣。

那是出自建築師之手嗎?

不,那是個農舍。

沒有建築師,也會有好建築嗎?

我一點也不關心房子是誰蓋的,蓋好它就是了。我可以證明今天情形仍是如此。建築仍然可以在人們心中留下愉悅的回憶。

憂鬱是你最大的熱情所在嗎?

加進了親密,以及愉快的話,也許是吧。 (翻譯 | 朱紀蓉)

後語

　　這本書的背後沒有計畫，也沒有偉大的構想。但是現在重讀這些年來出現在《時代週報》（*Die Zeit*）的訪談，可以很清楚地發現，這些建築師不只是在和身為記者的我對談，也是在彼此交談，幾乎像是他們在對建築的基本價值進行辯論。我從1998年就開始在《時代週報》寫建築評論；每當有重要的建築作品或是重要的展覽開幕，我通常會遇上這些建築師。有時候我們也會約時間進行訪談。這些訪談都是針對當下的計畫，然而它們並未過時。至少我認為它們的話題性仍很強。

　　當他們從這本書讀一遍他們的回答之後，幾乎沒有人要進一步多作補充。這些對話顯而易見地是關於「為什麼」、「怎麼樣」的大問題，這些問題即便是時代潮流發生巨變，仍能歷久彌新，甚至更為重要。

　　在此我要感謝所有的建築師抽空為這些對話進行的思索。我同時非常感謝這本書的幕後功臣：凱撒林娜・哈德列、克特・侯茲、保羅・阿斯登、我的同事、雙親及妻子。（2008年8月於漢堡）〔翻譯｜宋紀蓉〕

圖片提供者

Iwan Baan：pp.7.13.102
Cecil Balmond：pp.20.24
Behnisch Architekten：p.28
Fabrizio Bergamo：p.80
Petr Berka：p.64
Marcus Bredt/gmp：p.68
Buchheim Museum：p.32
Wilfried Dechau/gmp：p.66 left
Steve Double：p.78
Todd Eberle：p.58；Todd Eberle/Herzog & de Meuron：p.82
Gerry Ebner：p.150
Rollin La France/VSBA：P.146
Foster+Partners：p.52
Klaus Frahm/gmp：p.73
Franz Marc Frei：p.140
Christian Gahl/gmp：p.70
Dominik Gigter：p.96
Dennis Gilbert/VIEW：P.27
gmp：p.66 right
Florian Göcklhofer：p.152
Jeff Goldberg/Esto：p.43
Thomas Graham/Arup：p.18
Roland Halbe/Artur：p.132
Franz Hanswijk/VSBA：P.144
Christian Heeb：pp.9.92
Jürgen Hohmuth：p.39
Jaro Hollan：p.8
Werner Huthmacher：p.74
Ingenhoven Architekten：p.134
"Introduction to Saadiyat Island Cultural
District" .Abu Dhabi.2008：p.10
Christian Kandzia：p.136
Rainer Kiedrowski：p.30
Studio Daniel Libeskind：p.108
Heiner Leiska/gmp：p.71
Greg Lynn：pp.116.119
Thomas Mayer：p.63
Norman McGrath：p.95
Rudi Meisel：p.46
Museum of Islamic Art.Doha：p.143
Stefan Müller：pp.110.113.115
Cathleen Naundorf：p.129
Office for Metropolitan Architecture：p.99
Prada：p.86
Eckhard Ribbeck：p.122
Christian Richters：pp.76.155
Ulrich Schwarz：p.138
Katsumasa Tanaka：p.44
Ted Thai/Getty Images：p.90
Matt Vargo/VSBA：P.149
Elke Wetig：p.156
Niget Young/Foster+Partners：pp.55.57

國家圖書館出版品預行編目資料

建築問答集：國際建築名家訪談錄
HANNO RAUTERBERG 朱紀蓉等／譯.
--初版. -- 臺北市：藝術家，2010.08
160面；16.5×23.6公分.--

ISBN 978-986-7487-45-2（平裝）

1.現代建築 2.建築師 3.訪談

920 99013572

建築問答集
國際建築名家訪談錄

HANNO RAUTERBERG 朱紀蓉等／譯

發 行 人 何政廣
主　　編 王庭玫
編　　輯 謝汝萱
英譯校訂 謝汝萱
美　　編 張紓嘉
出 版 者 藝術家出版社
　　　　 台北市重慶南路一段147號6樓
　　　　 TEL：(02) 2371-9692～3
　　　　 FAX：(02) 2331-7096
郵政劃撥 01044798 藝術家雜誌社帳戶
總 經 銷 時報文化出版企業股份有限公司
　　　　 台北縣中和市連城路134巷16號
　　　　 TEL：(02) 2306-6842
南區代理 台南市西門路一段223巷10弄26號
　　　　 TEL：(06) 261-7268
　　　　 FAX：(06) 263-7698
製版印刷 欣佑彩色製版印刷股份有限公司
初　　版 2010年8月
定　　價 新台幣380元
I S B N 978-986-7487-45-2
Title of the original English edition:
Author: Hanno Rauterberg
Title: Talking Architecture. Interviews with Architects
© Prestel Verlag, München, London, New York, 2009
within the Verlagsgruppe Random House

法律顧問 蕭雄淋